Electric Guitar Essentials

狂戀瘋琴

作者 / 浦田 泰宏

圖片提供：台灣楷羿

overlap music 典絃音樂文化國際事業有限公司

作者序

【前部曲】搖滾吉他入門篇

這本書和Video，是專為吉他新手而寫的電吉他入門指引。本書針對實際演奏曲子所需要的技巧要領，加以簡單易懂的說明，並且讓你邊聽Video邊做練習，確認彈出來的聲音，即使不太懂樂譜的人也可以輕鬆學會搖滾吉他的基礎。你如果已擁有吉他但是還不會彈奏，也馬上可以跟Video玩起來。歡迎你善用這本書和Video，跨出吉他手的第一步！

【後部曲】搖滾吉他音階篇

能正確的了解「什麼叫做音階」、「如何能在彈奏吉他時實際活用各式音階（調式音階）」等要點，是想要進步所不可或缺的要素。但在學吉他的人中，特別是初學者，從來都沒有讀過所謂的音樂規則或樂理的人其實不在少數。因此，學吉他之所以不能進步的最大原因，並不只是在「不能正確的使用音階」這點而已。而這本書以及所附的Vdieo，不單是讓你讀而且也是要讓你聽，藉此對於音階的基本知識與練習法有所增進，並且更可以循序漸進地實際運用在彈奏上。請以本書為範本，以成為能活用各種音階的吉他手為目標吧。

（浦田泰宏）

譯者序

如果您是初習電吉他的人，先佩服您的獨具慧眼，選擇了【狂戀瘋琴】當做你入門電吉他的教材。若你已是在電吉他學習途徑中千迴百折，不知如何進階甚而更上一層樓的人，也恭喜你終於得到一本好的工具書。

這是和日本SINKO跨國合作的第二本有聲教材，原書是兩本獨立的教材，〝搖滾吉他初級上手篇〞（目錄中的前部曲）及〝搖滾吉他音階、調式運用篇〞（目錄中的後部曲）。原本 SINKO 並不希望兩本書合而為一出版，經本社極力爭取，與 SINKO 溝通了近一年，終於獲得 SINKO 的認可使【狂戀瘋琴】乙書得以出版發行。

何以彙杰願用所有成本中最高的花費——〝時間〞，來爭取兩書的合而為一呢？

一、基礎解說詳實仔細，圖像表達完整清晰：
沒有詳實的基礎解說，無法帶領入門者建立正向精準的音樂視野，沒有完整的圖像分析，無法導正初窺堂奧者正確無誤的演奏觀念。這些看似簡單而無用的基本功夫，卻都是影響日後電吉他主奏者能否成為高手不可或缺的要素。市面上已有的電吉化教材卻都將之輕描淡寫甚至寥寥幾頁帶過，搖滾吉他初級上手篇卻用了整本書來為讀者陳述，並且將每一動作，每一觀念，逐一以相片詳加解釋。這樣用心的教材，典絃當然得為讀者爭取。

二、音階分類條理分明，調式範例精確用心：
一個已完成入門技巧的學習者，最頭痛的就是如何彙整學好音階的彈奏時機。背了所有的音階調式，空有滿腹經綸，在與他人Jam的時候，卻不知從何即與演奏（ad-Lib）起。【狂戀瘋琴】的後半部，取材〝搖滾吉他音階，調式運用篇〞的架構，補強了進階者這方面的不足，更在後三分之一部份的Practice中，以實態的示範演奏，並註明解說各音樂流派取材各調式的精神及運用方式，給欲進階Solo高手之林的學習者，提供了絕佳的範例模仿，這也算是台灣吉他教材的首創。相信不僅是學習電吉他的琴友能受益，也是其他類別的吉他演奏者絕佳的參考素材。

音樂迷人之處，不僅止於您能完整play出和Video中播出的音樂一模一樣的樂句而已，更好的是您能solo出屬於自己的樂章，甚至是創作自我的音樂作品。

我想，【狂戀瘋琴】是您跨出理想第一步的明智選擇。

最後，要衷心感謝選用本書做為教授教材，勞苦功高的電吉他老師們。堅守理想不懈鍾愛的音樂路確實寂寞，彙杰感同身受也已有廿年整。謝謝您們的堅持，這群後進晚輩才能有所依托。謝謝！

祝　各位理想早日完成！

89.5.30

【前部曲】搖滾吉他入門篇

Intro　開始練習之前 10
如何善用這本書和Video/10　●吉他各部分的名稱/11
六弦譜的看法/11　●和弦線譜的看法/12
吉他和音箱(音箱)的連接法/12　●如何彈出電吉他的音/13
調音(Tuning)的方法/13

PART-1　配合Video彈彈看 15
彈吉他的姿勢/15　●pick(Pick)的種類和拿法/15
●右手撥弦姿勢(Picking Form)/16　●下撥(Down Picking)的練習/16
試彈第6弦到第1弦/17　●基本左手指壓弦及握吉他法/18
手指運指練習(Fingering Style)/18　●Practice-1/20

PART-2　強力和弦(Power Chord)的伴奏演奏 22
含有開放弦的Power Chord (Power Chord 指型)/22
撥弦的秘訣/23　●不含開放弦的Power Chord指型/24
練習不含開放弦的Power Chord 指型 /24
和弦轉換練習/25　●Practice-2/26

PART-3　琴橋悶音(Bridge Mute)與切音(Cutting) 28
學習琴橋悶音法(Bridge Mute)/28
利用琴橋悶音的伴奏/28　●壓弦方式的切音/29
開放弦的切音/31　●Practice-3/32

PART-4　開放和弦(開放和弦)的撥弦彈法(Stroke Play) 34
先來學會E開放和弦指型/34　●檢查按法是否正確？/34
和弦刷法/35　●下、回刷法(Down-Up Stroke)/35
代表性的開放和弦指型/36　●和弦轉換練習/38
●利用開放弦的和弦轉換/39　●Practice-4/40

PART-5　封閉和弦(Barre Chord)和它的省略型和弦 42
●A的封閉弦形式/42　●封閉和弦按法是否正確？/42
其他的封閉和弦型式/43　●封閉和弦的省略型式/44
●和弦轉換和空刷弦/45　●Practice-5/46

PART-6　背景伴奏的變化(Backing Play Variation) 48
●和弦切音(Chord Cutting)/48　●躍動的Shuffle Rhythm/49
藍調/搖滾樂的Riff Play/50　●音色細緻的分散和弦彈法(Arpeggio Play)/51
●Practice-6/52

PART-7　搥弦(Hummering)、勾弦(Pulling)和顫音(Trill) 54
　○搥弦練習/54　　●勾弦練習 /55　　●搥弦和勾弦的連續形式/56
　○學會顫音(Trill)/57　　●Practice-7/58

PART-8　滑音(Slide)和滑弦(Glissa) 60
　○練習滑音/60　　●練習滑弦/61　　●Practice-8/62

PART-9　推弦(Choking)的基本彈法及其應用58
　○推弦的基本－1全音推弦/64　　●需注意悶音的鬆弦技巧/55
　○練習推弦的時機/66　　●各種音程的推弦/66　　●Practice-9/68

PART-10　推弦的變化 70
　○低音弦的下拉式推弦/70　　●異弦同音推弦/71
　○雙弦推弦(Double Choking)/72　　●和音推弦(Harmonized Choking)/73
　○Practice-10/74

PART-11　左手顫音法(Hand Vibrato)和推弦顫音法(Choking Vibrato) 76
　○左手顫音法的基本練習/76　　●左手顫音法的竅門/77
　○左手顫音法的變化/78　　●推弦顫音法/79　　●Practice-11/80

PART-12　交替撥弦(Alternate Picking) 82
　○8分音符的交替撥弦/82　　●空拍撥弦的練習/82
　○16分音符的交替撥弦/83　　●3連音符的撥弦方法/83　　●Practice-12/84

PART-13　五聲音階(Pentatonic Scale)的即興演奏 86
　○A藍調五聲音階的基本位置/86　　●從音階試作樂句/87
　○較實用的音階位置/88　　●實際的樂句例/89　　●Practice-13/90

PART-14　效果音的技巧 92
　○泛音(Hamonics)/92　　●Pick撥弦泛音(Picking Harmonics)/93
　○Pick刮弦效果音(Pick Gliss；Pick Scratch)/94
　○搖桿技巧(Arming Technique)/95　　●Practice-14/96

PART-15　利用效果器(效果器)的彈法 98
　○破音器(Distortion)的爆發性效果/98
　○溫柔變形的破音效果(Mild Over Drive)/98
　○使原始音(Clean Sound)更添美感的合音(Chorus)/99
　○利用延遲效果(Long Delay)的主奏彈法(Lead Play)/99
　○Pactice-15/100

關於彈奏音階與調式的幾點觀念/102

【後部曲】搖滾吉他音階篇

PART1　關於音階的基本知識 103
●認識五線譜/104
　　音名的標記法/104、半音與全音/104、變化記號的意義與使用方法/105、
　　音程的表示法/107、
●音階的構造與角色/108
　　音階的基本構造/108、音階的角色/108、
●指板上音階的位置/110
　　音階位置/110、不同調同音型的音階位置推算/111、
●關於調名/112

PART2　音階的種類與特徵 113
●大調類音階/114
　　大調五聲音階/114、大音階/116
●小調類音階/118
　　小調五聲音階/118、小音階(自然小音階、和聲小音階、旋律小音階)/120
●藍調類音階/126
　　藍調五聲音階/126、藍調音階/128
●教堂音階/130
　　艾奧尼安(Ionian)調式音階/130、多里安(Dorian)調式音階/130、
　　弗里吉安(Phrygian)調式音階/132、利地安(Lydian)調式音階/133、
　　米索利地安(Mixolydian)調式音階/134、艾奧利安(Aeolian)調式音階/136、
　　洛克里安(Locrian)調式音階/136
●屬音階(Dominant Scale)/138
　　弗里吉安調式屬音音階(Phygian Dominant Scale)/138、
　　利地安調式屬音音階(Lydian Dominant Scale)/139、
　　變化調式屬音音階(Altered Dominant Scale)/140、
●減音階類音階(Diminished Scale)/142、
　　減音階(Diminished Scale)/142、
　　組合減音音階(Combination of Diminished Scale)/143
●民族音樂系音階/145
　　西班牙式音階(Spanish Scale)/145、匈牙利式音階(Hungrian Scale)/146
　　匈牙利式小音階(Hungrian Minor Scale)/148、
　　印度式音階(Hindu Scale)/150
●其他音階/152
　　全音階(Whole Tone Scale)/152、
　　半音音階(Chromatic Scale)/153

PART3　音階練習法與樂句練習的要點 155
●有效的練習法/156
　　音階練習的步驟/156、音階的練習的模式/157
●樂句創作上的要點/161
　　選擇音階的概念/161、注意音階與和弦間的關係/162、
　　有非自然和弦演奏時決定音階的方式/163、
　　原調式音階以外的半音階也可使用嗎?/164

PART4　各類音樂流派音階活用法
●藍調樂風(Blues Style)/166
　　藍調類音階靈活使用的方法/166、藍調系列樂句的特徵/167
　　Pactice-1/168
●搖滾樂風(Rock'N'Roll Style)/170
　　包含M3rd的藍調音階/170、
　　使人感覺有和弦音律的複弦彈法樂句(又稱雙音：Double Stop)/171
　　Pactice-2/172
●英式搖滾樂風(English Rock Style)/174
　　以五聲音階為中心的簡易用音/174、以五聲音階為中心的樂句/175、
　　Pactice-3/176
●美式搖滾樂風(American Rock Style)/178
　　靈活使用大音階系/藍調系音階之重點/178、
　　大調類音階樂句演奏實例/179、Pactice-4/180
●古典重金屬曲式
　　(Classical Metal Style)/182
　　以和聲小音階為中心所做的樂句/182、
　　小音階的活用及分解和弦(Broken Chord)之句法/183、
　　Pactice-5/184
●重金屬曲式(Heavy Metal Style)/186
　　使人感受到獨特世界觀的個性派音階活用/186、
　　不受和弦的束縛而可自由使用音符的樂句/187、
　　Pactice-6/188
●融和爵士、搖滾、靈歌、拉丁音樂的大眾音樂(Fusion Style)/190
　　善於運用許多不同的音階變化/190、
　　以和弦音階為基礎的即興樂句/191、
　　Pactice-7/192

OVERTOP MUSIC　電吉他

鼓

紮穩根基

鼓感人心 I
基礎入門篇

爵士鼓入門的
精細打法解說
8 Beats / 16 Beats
Slow Rock / Shuffle
各種細活節奏、三連
音、Hi-Hat 變化應用

NT$.450　Video

每日功課

365日的
鼓技練習計畫

基本鼓組的節奏型態
練習、熟悉各種音符
以及細膩技法。熟稔
基礎技巧、徹底記住
經常練習的過門節奏
型態、練習各種曲風
的特色律動及節奏型
態。

NT$.500　1CD

配合 ▷

風格篇

鼓感人心 II
[爵士鼓節奏百科]

本書介紹了上百個經
典節奏，適合喜歡任
何曲風的人閱讀。簡
單明瞭的編排加上漫
畫易懂的說明，讓各
位可以根據目錄找出
並練習自己有興趣的
曲風去練習。除了可以
將其應用在作曲／編
曲上，還可以藉由本
書了解「原來鼓手都
是這樣打鼓的啊！」

NT$ 420　1CD

過門篇

鼓感人心 III
[客鼓技巧240招]

讓想脫離：
• 初學者行列＆停滯不前的
　中級者
• 只會打基本節奏的人
• 節奏還算穩定，卻變不出
　花樣的人
增加：
　1.加入上手節動作
　2.在拍子的空隙加入打點
　3.混合不同種類的音符
讓樂句變的刺激又有趣

NT$.420　1CD

紮穩根基

超絕貝士地獄訓練所
[破壞再生的古典名曲篇]

在破壞古典名曲的架構，賦予其
再生的價值中，學習：琶音，持
續音奏法、二指、三指、四指撥
弦，點弦、連奏、旋律式＆和弦
式點弦、特殊右手撥弦、變拍、
Slap...等地獄技法

NT$.360　1CD

超絕貝士地獄訓練所

1. 惡魔之強化左手訓練
2. 惡魔之強化右手訓練
3. 惡魔之節奏訓練
4. 惡魔之點弦訓練
5. 惡魔之擊弦（Slap）練習
6. 惡魔之特殊技巧練習
7. 惡魔之最後試煉

 NT$.560　1CD

超絕貝士地獄訓練所
[決死入伍篇]

1. 新兵大實戰 [基礎練習]
2. 確實執行 Slap 戰略 [Slap 練習]
3. 多根手指撥弦彈奏大作戰
　 [多根手指撥弦練習篇]
4. 點絃浴血戰 [點弦練習集]
5. 地獄島大逃亡 [綜合練習曲]

 NT$.500　2CD

超絕貝士地獄訓練所
[基礎新訓篇]

• 挑戰地獄的卡農
• 悟道衝出地獄的拘留
• 修習地獄的基礎指練
• 攻略地獄的節奏指練
• 突破地獄的技巧指練

NT$ 480　2CD

沉穩修練

駕馭爵士鼓的
30種基本打點與活用

• 介紹爵士鼓的 30 基本打點練習
• 教你活用各式打點技巧
• 將其應用在各類曲風演奏中
• 附錄 CD 收錄各種音源及
　「International Drum Rudiments 40」

NT$.500　Video

觸類旁通

木箱鼓集中練習

就算是初學者，或者不擅長讀譜的人
也 OK！這本書正是為了入門～初學者
所設計的，具備各位在短短一個
月內學會 打木箱鼓的方法。

NT$.560　1DVD

好鬥逞強

超絕鼓技地獄訓練所
[光榮入五篇]

本書為地獄鼓系列入門篇教材，
內容以稍簡單之練習為主，
分為五大章節，並有三首由易
至難的練習曲供讀者練習。

NT$.500　2CD

超絕鼓技地獄訓練所

1. 地獄暖身操
2. 追求激烈的練習樂章
3. 追求重量的練習樂章
4. 追求速度的練習樂章
5. 衝勁十足的樂章
6. 綜合練習曲

NT$.560　1CD

高手先修

技藝絕倫

爵士鼓終極教本

活用 Rudiments 的過門
線性打法
Delay 系節奏
Clave / Cascara 節奏
新世代的 One Hand Roll

NT$.480　1CD

通盤瞭解

超時代樂團訓練所

• 14章電吉他、爵士鼓、電貝斯
　專業教學
• 8 種 Style 練習
　Bossa Nova / Disco
　Folk Rock / Funk
　Hand Rock / Punk
　Slow Rock / Soul
• 團練教學的最佳教材

NT$ 560　1CD

個性樂手

金屬風格

爵士品味

用一週完全學會
Walking Bass 超入門

• 去除艱深理論
• 輔以視覺圖像
• 教以簡單變化
• 熟悉簡單規則
七天完成爵士 Walking Bass 的訓練

 NT$.360　1CD

超凡節奏

BASS
節奏訓練手冊

基礎篇
1 基本～對準正拍的訓練
2 基本～對準反拍的訓練
3 用 16 Beat 來訓練
4 用三連音來訓練
5 加入切分音的練習
應用篇
1 使用了 Ghost Note 的訓練
2 留意休止符的訓練
3 不規則節奏／不規則拍子的訓練
4 Slap 訓練
5 各樂風節奏訓練

NT$.480　1CD

首屈一指

Slap Bass 入門

• 重點是右手！
　徹底解說 Thumbing & Plucking
• 豐富 Slap 演奏技巧
• 幫助你克服弱點
• 超實用的 16 個「關鍵字」！
• Slap 貝士手大研究

NT$.500　1DVD ＋ 1CD

電貝士

紮穩根基

放肆狂琴

針對電貝士入門者需求設計的有聲
教材，完整的節奏、和弦／調式音階
概念，Rock / Metal / Funk / Blues
各種音樂風格無所不包！

NT$.480　Video

配合

每日功課

貝士哈農

• 音階哈農
• 音階＋節奏哈農
• 和弦音哈農＋SLAP哈農
• 應用節奏哈農
• 基本樂理概念
• 常用音階介紹

NT$.380　1CD

木吉他

彈唱樂理

新琴點撥
2022《線上影音版》

C調出發　由淺入深
學習吉他就該從最
基礎的 C 調入門，本
書絕對是市面上唯一
一本由 C 調出發的教
材，絕對 EZ 上手

影音示範　入手容易
多角度影像及動態譜
表教學、124分鐘 MP3
曲例重點示範

NT$.420　Video

指彈紮根

遊手好弦

入門/自學 Fingerstyle
吉他教材用書
以漸進的方式，
教你正確的：

撥弦方法、
良好的運指習慣、
音色的控制、
多重聲部的建立、
成立個人的樂團

NT$.360　Video

觸類旁通

格解析

憶往琴深

獨奏吉他的入門教材，
要教你：
藍調獨奏練習訣竅、
編寫獨奏曲、
特殊調弦法、
改編調弦曲、
班鳩琴奏法應用

NT$.360　1CD

正統指彈

39歲開始彈奏的
正統原聲吉他

1.探索對基本功的堅持
2.能更加進步的實戰練習
3.各種增強表現力的技巧
4.活用原聲音色的手法
5.專家喜愛的美國民謠手法
6.能領先一步的方法

NT$.480　1CD

技法鑽研

為指彈吉他
所準備的練習曲集

• 基礎技術的紮根
　學習左、右手運指、和弦指型修
　飾音彈法
• 特殊奏法的演練
　精通泛音、擊弦、刷奏、打音技能
• 讓表現力提升的訣竅
　熟悉消音、節奏輕弱的處理
　使你指彈功力大增

NT$.520　Video

開始練習之前

首先，在這裡列舉了一些開始實際練習前的須知事項，請先過目。

如何善用這本書和Video

為活用這本書和Video，達到練習的效果，請先了解下列事項。

●Video的內容和用法

VIdeo裡收錄了練習用的各範例，指引吉他演奏範列和旋律的節拍器：Click音，和Practice（以樂團演奏為背景的吉他演奏範例）、以及刪去吉他部分，讓你能直接跟著彈的背景音樂演奏練習。解說中都註明了Video各內容的錄音編號，請依你的需要來播放練習。

●有效的練習程序

依下列程序進行實際練習，會更有效果。完全不會彈奏的人，最好從頭開始練習，至於已經會一點的人，則不妨從自己想練的單元開始。

【1.】一邊讀解說，一邊參考Video，先大略掌握練習的內容。

【2.】練習EX。
一開始跟著Video演奏，可能比較困難，所以請先重複聽範例演奏，記住樂句。然後確認使用了哪些音，大略掌握彈奏方法之後，再配合Video練習。

【3.】練習Practice
PRACTICE中綜合了各單元所列的EX。練習的要領和EX的要領一樣，但演奏內容比較長，你可能需要多花一點時間來練習。當你大致上能夠按照範例演奏後，請配合伴奏的Backing　Track，挑戰卡拉OK演奏。保證你享受到身為樂團吉他手的快感。

吉他各部分的名稱

電吉他的各部分，都有一定的名稱。這些名稱常會出現在解說中，請正確地記住。

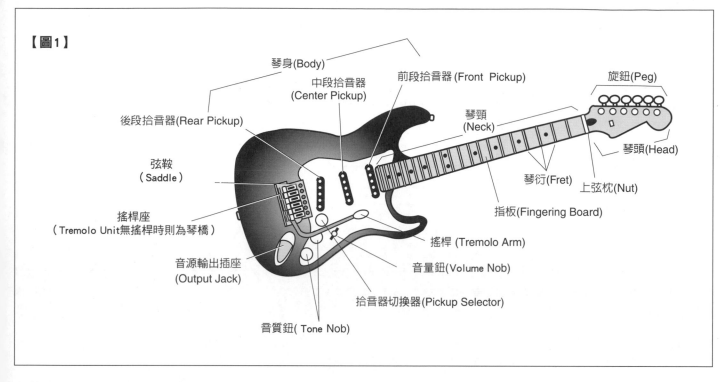

【圖1】

吉他的弦，由細的（抱琴時在下面的一方）依次稱為1弦、2弦、3弦、4弦、5弦、6弦，弦柱則由靠近上弦枕（Nut）的一方依次數稱：第1格、第2格、第3格、第4格、第5格、第6格。

六線譜的看法

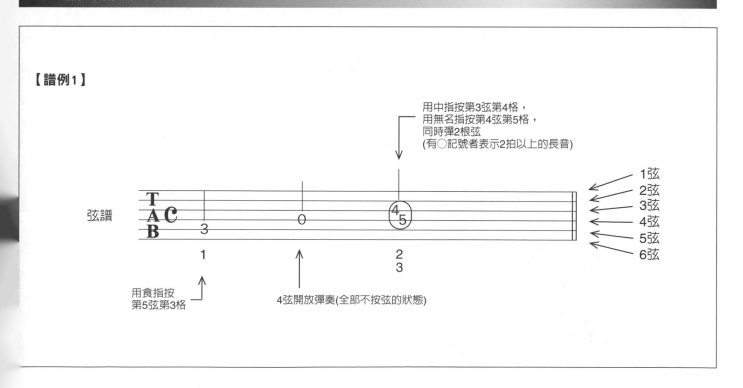

【譜例1】

和弦線譜的看法

用左手按和弦（Chord）來彈時，用「TAB」表示按法，如圖2。

【圖2】

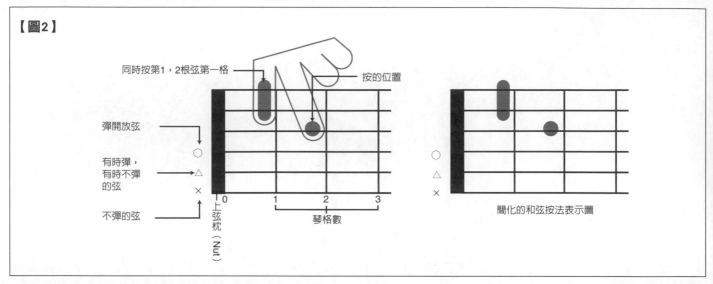

同時按第1，2根弦第一格　　　按的位置

彈開放弦　　○
有時彈，有時不彈的弦　　△
不彈的弦　　×

上弦枕（Nut）

琴格數

簡化的和弦按法表示圖

吉他和音箱（Amp）的連接法

電吉他是經由音箱發聲的樂器。尤其是電吉他常用的「破音」（Overdrive /Distortion Sound），必需使用音箱才能發聲，所以務必請你使用音箱來練習。吉他和音箱的連接方法如下：

【1.】先關閉音箱電源開關，再連接電源線至插頭。
【2.】將導線連接到吉他的音源輸出插座（Output Jack）。
【3.】將導線的另一端連接到音箱的輸入插座（Input Jack）。

【圖3】

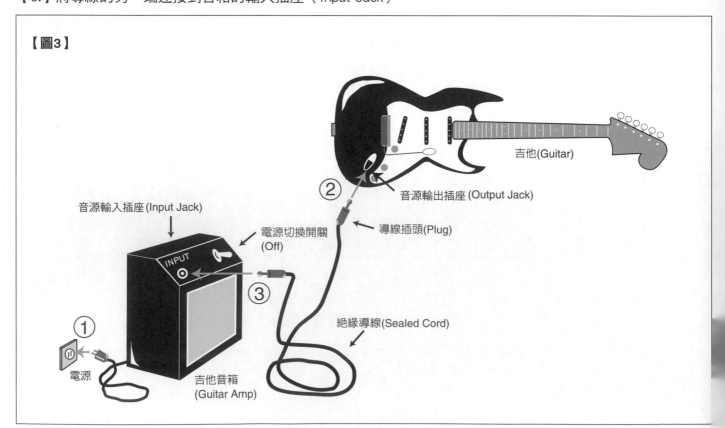

吉他(Guitar)

音源輸入插座(Input Jack)

電源切換開關(Off)

音源輸出插座 (Output Jack)

導線插頭(Plug)

絕緣導線(Sealed Cord)

電源

吉他音箱(Guitar Amp)

如何彈出電吉他的音

電吉他的基本音色，是由被稱為「破音」（Overdrive Sound或Distortion Sound）的變形音和完全不變形的「原始音」（Clean Tone），以及輕度破音的（Crunch Sound）這3種音色所構成。圖4說明各音色的產生方法。

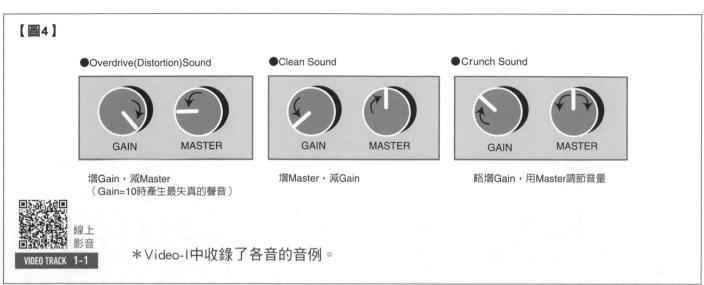

【圖4】

●Overdrive(Distortion)Sound　　●Clean Sound　　●Crunch Sound

GAIN　MASTER　　GAIN　MASTER　　GAIN　MASTER

增Gain，減Master　　增Master，減Gain　　略增Gain，用Master調節音量
（Gain=10時產生最失真的聲音）

線上
影音
VIDEO TRACK 1-1

＊Video-I中收錄了各音的音例。

將吉他的音量（Volume）和音箱（Amp）的「Gain」轉到最大，音的變形也最大，任何一方（或雙方）轉得越小，音的變形也越少。請仔細聽Ex／Pactice的音，練習接近範例音的感覺。又若使用效果器來做出破音時，音箱需設定在Clean Tone的位置。

調音的方法

將吉他的弦調整到標準音的高度，稱為「調音」。最好使用調音器（Tuner）作精確的調整。把各開放弦調整到譜例2所示的高度。

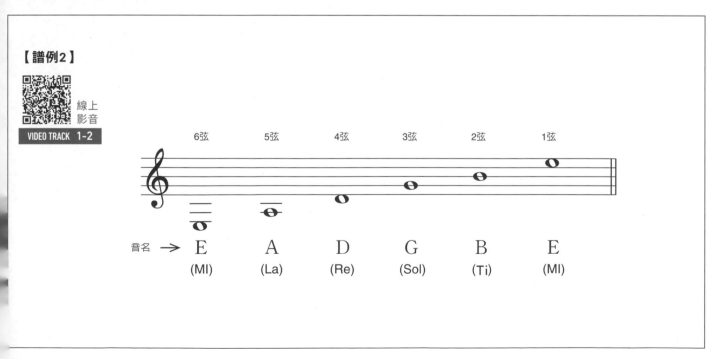

【譜例2】

線上
影音
VIDEO TRACK 1-2

6弦　5弦　4弦　3弦　2弦　1弦

音名 →　E　A　D　G　B　E
　　　　(MI)　(La)　(Re)　(Sol)　(Ti)　(MI)

＊Video-2中收錄了各開放弦的音，作為調音的範例。可供沒有調音器的人，或作為調音時音高的參考。

調音的重點是：「先放鬆旋鈕到比目標音準低的音，再調高到準確的音高」。如果音調得高於目標音準，先再放鬆旋鈕到較目標音準低的音，重複先前所說的步驟再去調準音準。旋鈕音調過頭了，再調低去配合，旋扭會容易折損，以後就算調準音了，也會容易慢慢走音的。

【圖5】

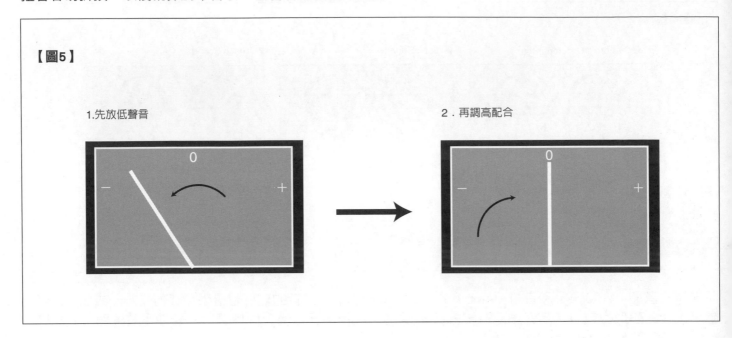

1.先放低聲音　　　　　　　　　　　　　　　　　　2．再調高配合

配合Video彈彈看

PART-I中，練習演奏姿勢和用Pick撥弦、手指撥弦等吉他演奏上最基本的技巧。

彈吉他的姿勢

姿勢的基本原則就是，要以長時間彈也不易疲勞的自然姿勢來抱吉他。參照圖6，檢查一下你的姿勢。

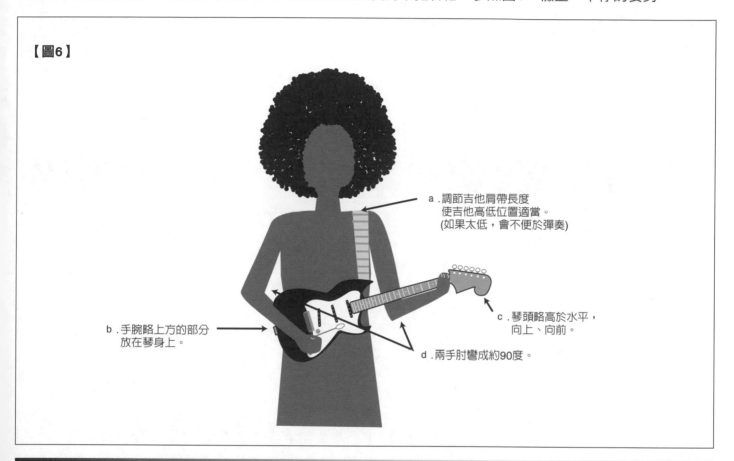

【圖6】

a.調節吉他肩帶長度
使吉他高低位置適當。
(如果太低，會不便於彈奏)

c.琴頭略高於水平，
向上、向前。

b.手腕略上方的部分
放在琴身上。

d.兩手肘彎成約90度。

Pick的種類和拿法

Pick的種類很多，較適合電吉他的是如P-I之中的任一種，而以中等硬度、較硬等較硬式的為宜。Pick的握法是用拇指和食指來夾住。

【P-1】

▲三角型（左）和淚珠型（右）的Pick。

【P-2】

90°

▲使Pick的中心線與拇指成直角，Pick的前端約露出5.6mm。

右手撥弦姿勢

用撥弦的方式發出聲音，稱為「Picking」。在此學習Picking的基本方式。

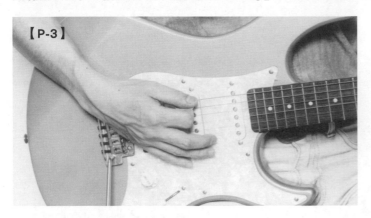

【P-3】

▲手掌小指邊近手腕部分可輕觸下弦枕。

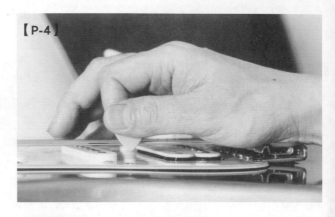

【P-4】

▲拇指與弦平行，使Pick與弦成直角。

下撥（Down Picking）的練習

EX-1　線上影音　VIDEO TRACK　1-3

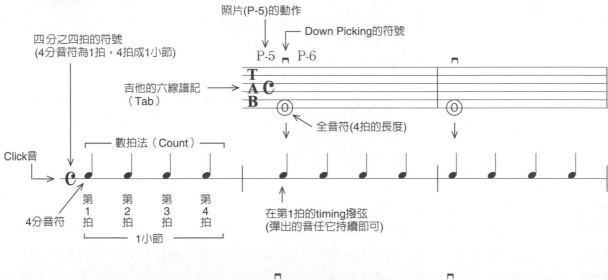

照片(P-5)的動作

Down Picking的符號

P-5　P-6

四分之四拍的符號
(4分音符為1拍，4拍成1小節)

吉他的六線譜記
（Tab）

全音符(4拍的長度)

數拍法（Count）

Click音

4分音符

第1拍　第2拍　第3拍　第4拍

1小節

在第1拍的timing撥弦
(彈出的音任它持續即可)

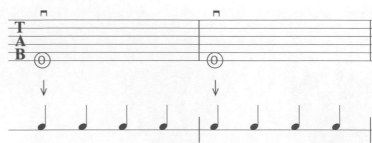

Ex-1是由上向下彈（Down　Picking）的基本練習。請聽取Click音，數4拍，配合彈奏的速度。重點是手腕向下，轉小圈子一般的方式來撥弦。

▲Pick的尖端略向上，放到第6弦。

▲自第6弦Down Picking，以Pick下撥到第5弦前停止。

試試從第6弦彈到第1弦

EX-2 線上影音
VIDEO TRACK　1-4

＊ 可於前面的音仍在持續時，同時彈下面一個音

右手的位置慢慢向上下移動，以便Pick和任一根弦都能保持同樣的角度。重複練習，直到右手能夠自然平順地移動。

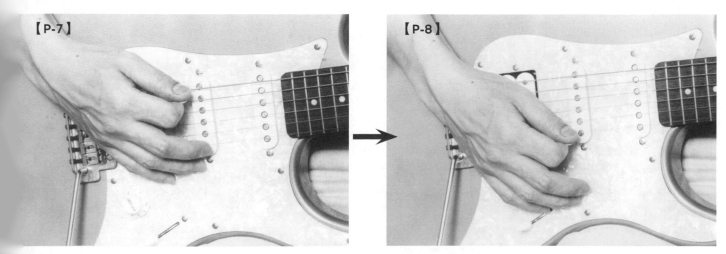

▲撥第6弦時的右手位置。　　　　　　　　　　　▲撥第1弦時的右手位置。

基本左手壓弦及握吉他法

左手按弦的方式有以下2種，依情況而定。

●搖滾式的左手握琴頸法

這是左手握琴頸的姿勢。特別適於推弦（Choking）、顫音（Vibrato）等搖滾吉他的技巧。

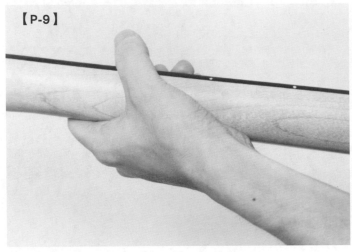

【P-9】

▲拇指和食指的叉口（虎口）附在琴頸的背面。

【P-10】

▲拇指露出到琴頸上，其他指頭斜對著弦。

●古典式的左手握琴頸法

原來是古典吉他的方式，搖滾樂中主要用於和弦或低音弦的彈奏。

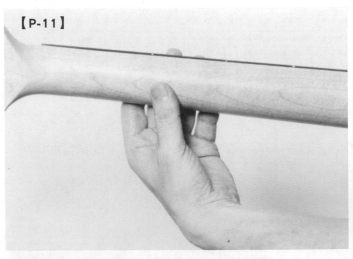

【P-11】

▲拇指的第一關節前端放在琴頸背面近中央的位置。

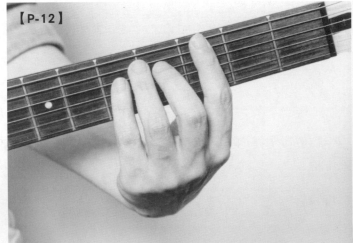

【P-12】

▲手掌離開琴頸，各手指與弦約成直角。

左手運指練習（螃蟹式移動指力練習）

壓著前面彈的音不放，接著壓下面一個音並彈出來。EX-3的重點在於體會手指配合各琴格間距的感覺。無論那一根指頭，儘量按住接近琴衍的位置，不要讓音斷掉。P-13.P-16是用搖滾式的按法的圖例。古典式也要做同樣的練習。

EX-98

線上影音
VIDEO TRACK 1-5

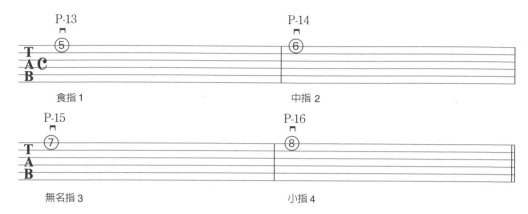

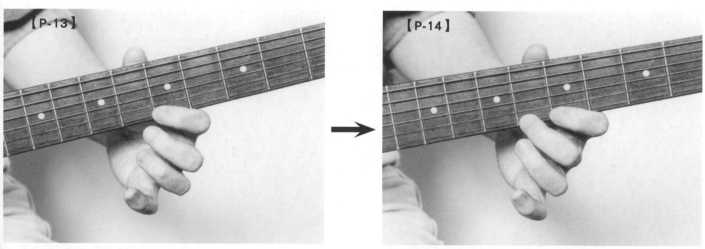

▲用食指按著第1弦第5格來彈。

▲食指按住第5格不放，同時用中指按第6格並彈出聲音。

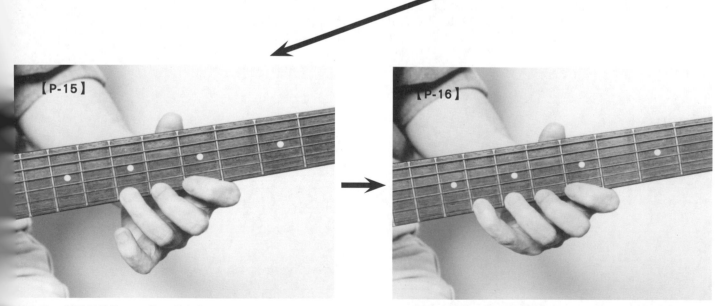

▲食指、中指仍按住5、6格，無名指按第7 格並彈出聲音。

▲食指、中指、無名指仍按住5、6、7格，小指按第8格並彈出聲音。

PRACTICE-1

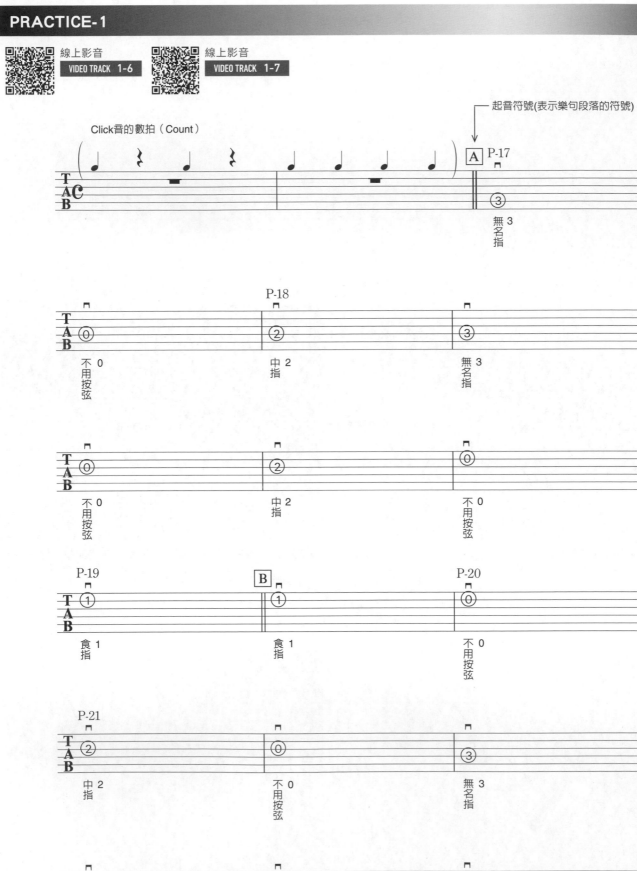

起音符號(表示樂句段落的符號)

Click音的數拍（Count）

＊練習Practice時，請聽樂譜最前面2個小節Click的拍數，再開始彈奏。

最初的Practice是利用「Do、Re、Mi、Fa、Sol、La、Ti、Do」的音階，做Pick撥弦和手指撥弦的練習。整體上，左手姿勢是用搖滾式來演奏的。請參照P-17.P-I9檢查你用各手指按弦的正確度，同時注意右手的手法，練習正確的Picking。後半段B彈到開放弦之後按住鄰接弦的部分，請參照（P-20）.（P-21）的方法來悶音，停止仍在發出聲音的開放弦。其他弦的處理要領也相同。

【P-17】

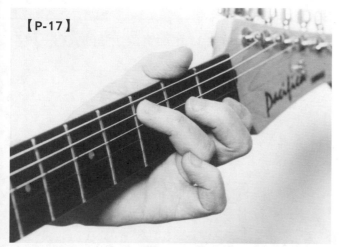

▲第5弦第3格，無名指的按法。

【P-18】

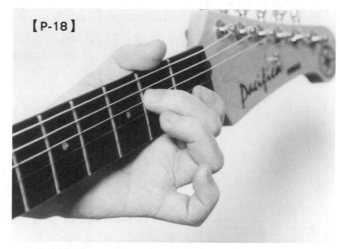

▲第4弦第2格，中指的按法。

【P-19】

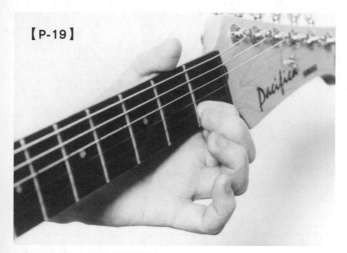

▲第2弦第1格，食指的按法。

【P-20】

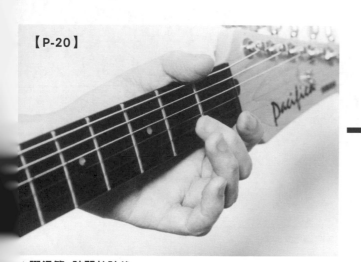

▲彈過第2弦開放弦後，

【P-21】

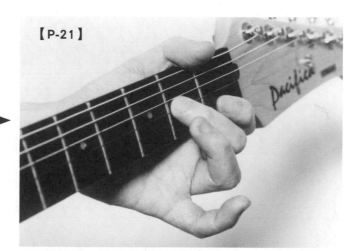

▲中指略以傾斜之勢按第3弦第2格，以中指指腹輕觸第2弦，使開放弦之音停止。

2 Power Chord的伴奏彈法

Power Chord（強力和弦）是以和弦主音加和弦第五音所構成，此處學習基本的按法，並練習應用這個 Power Chord的伴奏彈法，特徵是有力而直接的聲音。

含有開放弦的Power Chord

此處學習含有開放弦按法的2種Power Chord。兩者左手都是以搖滾式握頸的手法，而實際按弦的只有一根手指。

●E和弦的指型

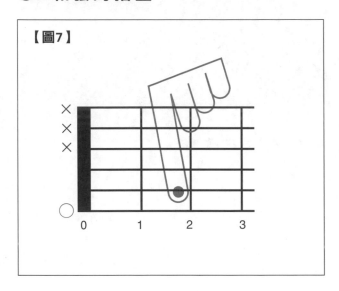

【圖7】

【P-22】

▲用食指按第5弦第2格，以食指指腹抵觸第4弦而消音。

×消音＝為防止不用發聲的弦發出聲音，用左手指指腹觸弦消音的動作。

●A和弦的指型

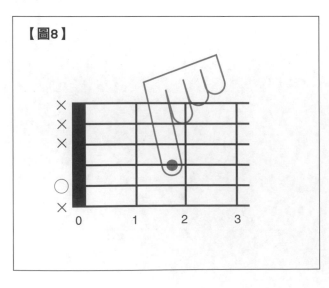

【圖8】

【P-23】

▲用食指按第4弦2格。
　第6弦用拇指、第3弦用食指的指腹消音。

撥弦的秘訣

線上影音 VIDEO TRACK 1-8

EX-4

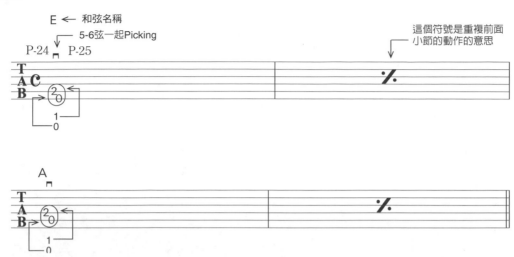

E ← 和弦名稱
5-6弦一起Picking
P-24　P-25
這個符號是重複前面
小節的動作的意思

彈Power Chord的重點是：2根弦同時picking。把Pick的尖端稍朝上，手腕快速Picking。只要左手的消音做得標準，即使彈到隔壁的弦，不必太在意。

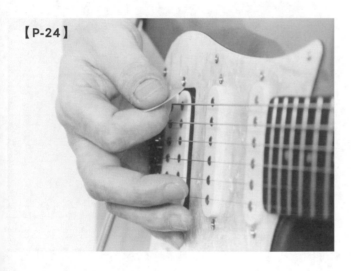

【P-24】

◀ 用左手按住E和弦，在6弦上準備撥弦。

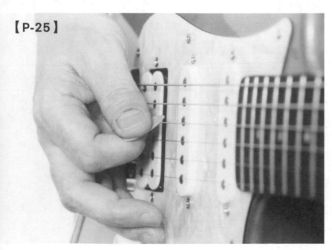

【P-25】

◀ 5一6弦一起Down Picking，把Pick抵在4弦上停止（E和弦之例）。

不含開放弦的Power Chord 指型

不使用開放弦的Power Chord，在實際演奏中，比使用含有開放弦的Power Chord方式多得多。我們來學習它們的按法。

●G和弦的指型

【圖9】

【P-26】

▲左手以古典式握法，按5-6弦。
　食指輕輕彎曲，並將第4弦消音。

●C和弦的指型

【圖10】

【P-27】

▲C Power Chord基本姿勢和G和弦相同。
　用食指尖端悶住第6弦來消音。

練習不含開放弦的Power Chord指型

EX-5

線上影音
VIDEO TRACK 1-9

表示與前一音相同的節奏符號

各Power Chord均需好好按住2根弦來彈。原本使用無名指按弦的手指不妨用小指代替無名指來按。Picking的方法和開放弦的指型相同。

和弦轉換練習

EX-6 線上影音 **VIDEO TRACK 1-10**

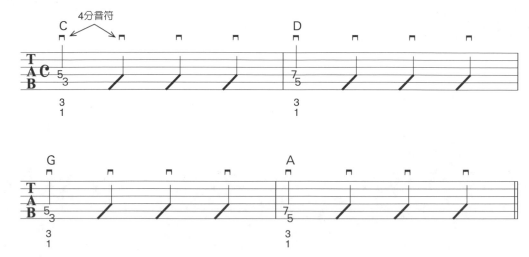

不使用開放弦的Power Chord，若按在不同的位置，就會變成不同和弦的Power Chord。Ex-6就是這種和弦轉換練習。左手的指型不變，抓住和弦轉換的時機，迅速移動整個左手，同時按住下一個和弦。像「C→D」「G→A」在同一弦上的和弦轉換，請保持左手原指型不放而移動整隻左手。又，第4小節的A和弦，它的音和含有開放弦的A和弦中A音是一樣的。

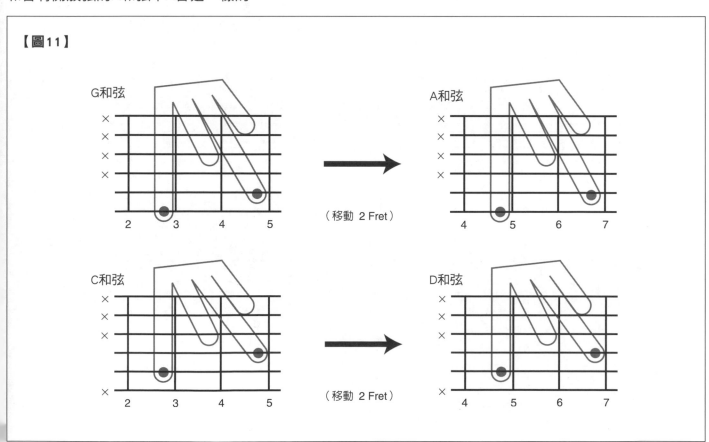

【圖11】

PRACTICE-2

線上影音 VIDEO TRACK 1-11　　線上影音 VIDEO TRACK 1-12

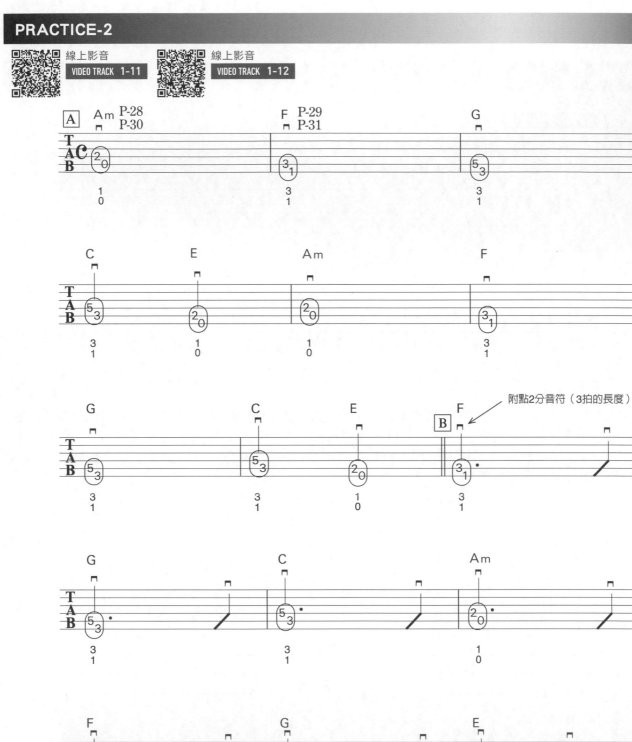

附點2分音符（3拍的長度）

延長音符號（將此音拉長）

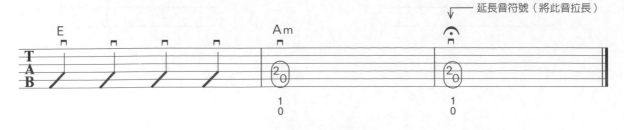

請注意第1小節的Am和弦。雖然和弦名稱不一樣，按法與A和弦是一樣的（P-28）。那是因為A和弦及Am和弦的和弦主音及和弦第五音是同音。有時用「~m」來表示「小和弦（Minor Chord）」。轉到第2小節F和弦（P-29）的和弦轉換，需熟練如（P-30）→（P-31）所示指型的變化。抓住和弦轉換的時機，由搖滾式握頸法迅速向下移動拇指而變更成古典式的彈法。也不妨一開始就用古典式的握琴頸式的方式按住A和弦來彈。第4小節的C→E和弦轉換也請用相同的要領變更它的指型。在後半段，請注意Picking的節奏變化。雖然並不是太複雜的節奏，請聽Video的演奏，記住Picking的時機。

【P-28】

▲Am的Power Chord和A和弦是相同的指型。

【P-29】

▲轉換和弦到F和弦。

【P-30】

◀Am和弦用搖滾握頸的指型來按。

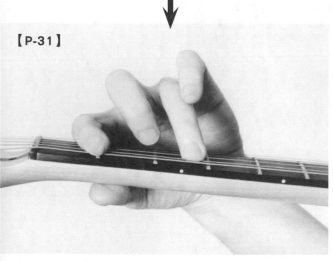

【P-31】

◀轉換為古典握頸，按F和弦。

3 琴橋悶音和切音

這一課你將學習利用悶音及切音的技巧。這兩種都是賦與豐富的節奏音色和流利的伴奏所不可或缺的彈法，請好好練習。

學習琴橋悶音法（Bridge Mute）

線上影音　VIDEO TRACK 1-13

EX-7

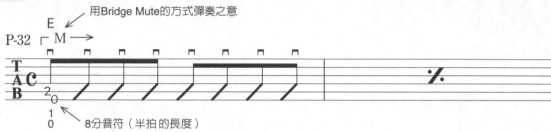

用Bridge Mute的方式彈奏之意

E
P-32　M →

8分音符（半拍的長度）

M → ↓

用右手掌掌緣靠在琴橋（Bridge）輕輕按弦悶音的狀態來PickIng，就會產生有點悶的音色。這種方法就是「琴橋悶音」。請聽清楚Video的音，找出產生最近似範例音的右手位置。EX-7是用琴橋悶音在Power Chord上演奏的練習。是以1拍中Picking 2次的8分音符節奏。

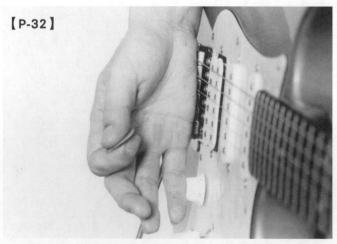

【P-32】

▲用右手掌掌緣邊靠在下弦枕上壓住弦消來音。

利用琴橋悶音的伴奏

彈Ex-8時，只有各小節的最初4分音符（第一拍）不做悶音。放在琴橋的右手掌緣，只在彈這個音的時候，右手才離開琴橋做Picking。要注意不要因為右手在開放及有時需做悶音的互換中而把節奏搞亂了。

EX-8

線上影音
VIDEO TRACK 1-14

彈這個音時，不作Bridge Mute

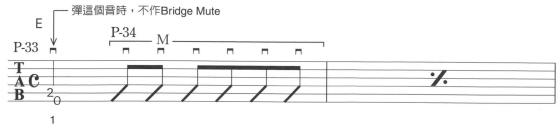

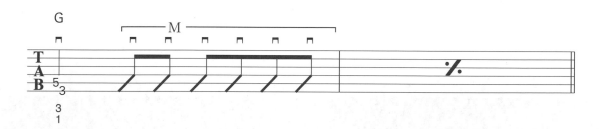

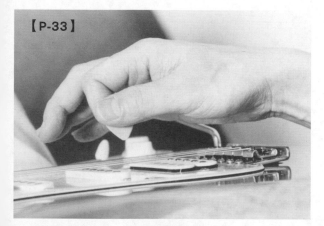

▲不做琴橋悶音時，右手要離開琴橋。

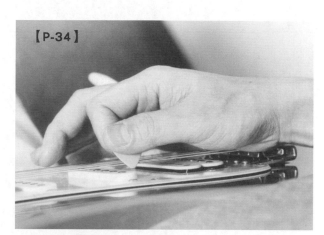

▲做琴橋悶音時的右手位置。

壓弦方式的切音（Cutting）

EX-9

線上影音
VIDEO TRACK 1-15

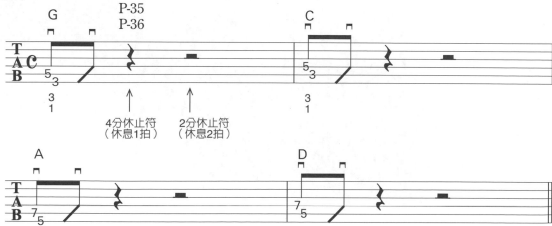

4分休止符
（休息1拍）

2分休止符
（休息2拍）

要停止弦音時，基本要領是放鬆左手讓弦呈消音狀態（圖12）。不過，若指頭貿然離開弦，會引起開放弦的音發出聲音，所以要注意。Ex-9的練習，彈過Power Chord之後，利用第2拍休止符的Timing，把2根弦的音同時切音。

切音後，若有「ㄎㄧㄣ」的泛音（Harmonics）留下來，請用中指指腹觸摸該弦（P-35）或用右手觸弦，使那個泛音停止。

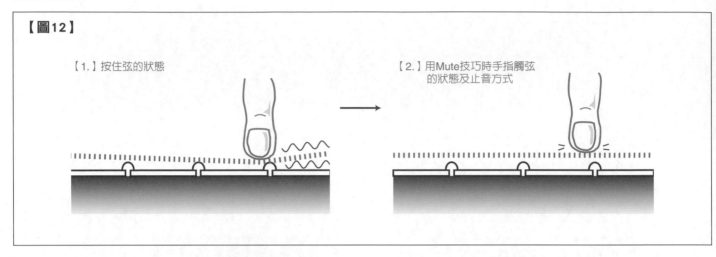

【圖12】

【1.】按住弦的狀態

【2.】用Mute技巧時手指觸弦的狀態及止音方式

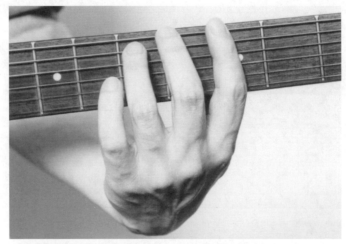

▲食指和無名指作消音狀態，同時以中指觸6弦，
　（停止G和弦音的範例）。

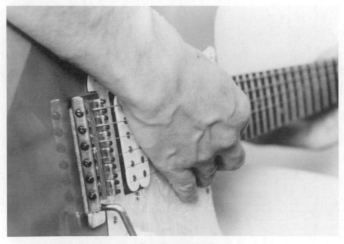

▲左手切音的同時以右手掌掌緣邊觸弦。

開放弦的切音

EX-10

線上影音
VIDEO TRACK 1-16

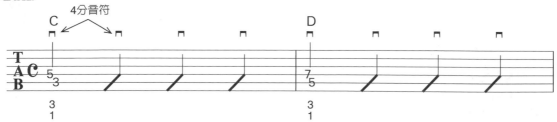

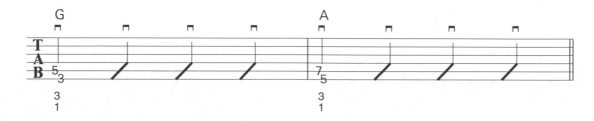

停止開放弦的音時，用空著的指頭去碰觸那根弦（圖13）。在EX-10的第1-2小節E和弦之例，要用食指切第5弦的音，同時以中指抵第6弦切掉開放弦的音，如（P-37）所示。若如（P-38）所示，利用右手側掌緣抵弦，更可確實地做好切音。

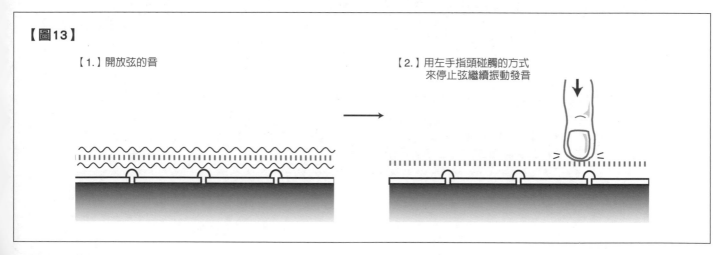

【圖13】

【1.】開放弦的音

【2.】用左手指頭碰觸的方式
來停止弦繼續振動發音

▲彈過E和弦後，用食指使5弦成消音狀態，
　同時使中指碰觸6弦。

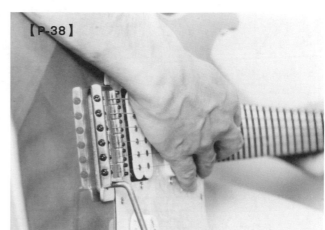

▲用右手側掌緣抵住弦的方式來消音，
　可更確實地停止弦的振動。

PRACTICE-3

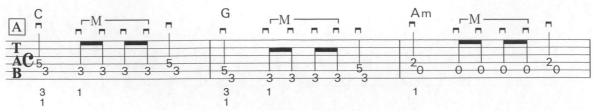

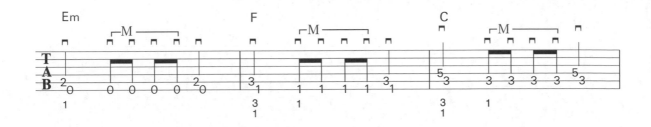

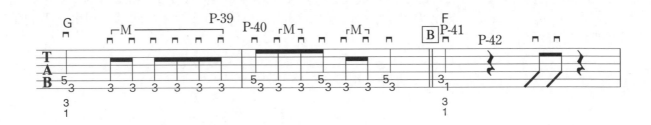

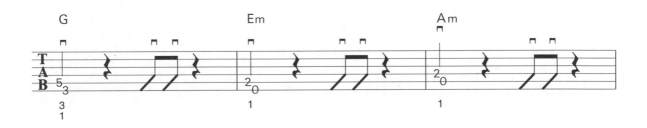

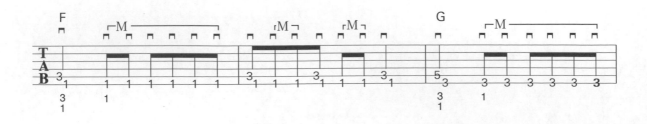

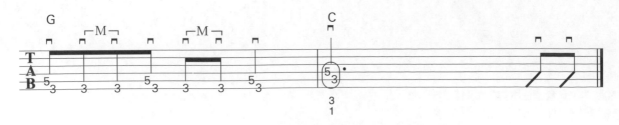

A段是Power　Chord和單音組合的伴奏。彈第1、4拍時，右手離開琴橋，第2、3拍的單音則以琴橋悶音方式來Picking。彈單音的部分時，左手不妨仍按著Power　Chord。請注意第8小節時右手Picking方法的變化。請聽清楚Video的音，學習它的彈法。右手的Picking也變得比較難一點，須注意。這個練習的重點是，撥弦時把右手掌緣朝下離開琴橋一點點（P-39＜＝＞p-40）。後半段第1—4小節的課題，是要做到發揮切音效果，彈出流利的音。如果只用左手不容易完全停音，可利用右手的切音方法（ P-41→P-42 ）。

【P-39】

▲以琴橋悶音來Picking 6弦。

【P-40】

▲右手離開琴橋來Picking 5、6弦。

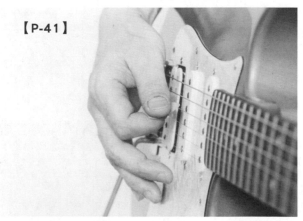

【P-41】

▲Picking 5、6弦後，

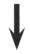

【P-42】

▲左手切音的同時，以右手觸弦消音。

4　開放和弦的撥弦彈法

開放和弦是所有利用開放弦的和弦總稱。這一課我們來學習代表性的指型和被稱為刷和弦的右手彈法。

先來學會E開放和弦指型

此處請先記住下列的E和弦指型。左手採取搖滾式握頸法的方式，重點是儘量把指頭豎立在指板上，用指尖附近來按弦，以免把其他開放弦音消掉。

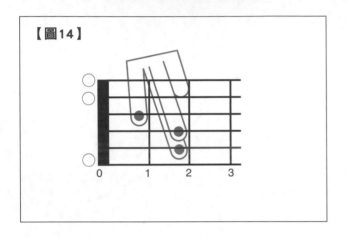

▲用食指、中指、無名指按3-5弦。緊靠中指和無名指，儘可能按靠近琴衍的部位。

檢查按法是否正確

EX-11　線上影音　VIDEO TRACK 1-19

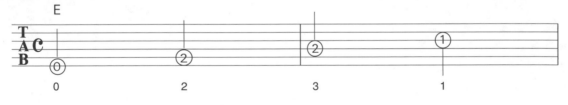

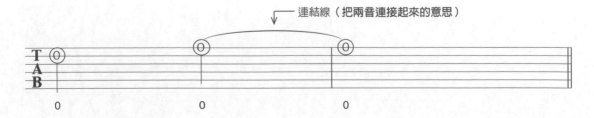

連結線（把兩音連接起來的意思）

EX-11的練習，請事先用左手按E和弦，然後依次彈6弦到1弦。彈完的音可讓它的音持續發聲。如有不響的弦，稍微調整左手按弦位置，要確定每一根弦都能發出聲音。

「刷和弦」的彈法

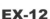

EX-12　線上影音　VIDEO TRACK 1-20

往下刷弦的符號（與Down Picking相同）

P-44　P-45

E

刷弦的節奏 →

左手的和弦按法

彈開放和弦時，要上下揮動手肘前半部，一次彈六條弦。這種彈法稱為「刷弦」，用左手按和弦來刷弦的彈法，稱為「刷和弦」。這個方法的秘訣在於配合手腕和手臂的動作，平順地刷到全部的弦。Ex-12的練習，請配合每1拍節奏的感覺，揮動腕部來彈奏。

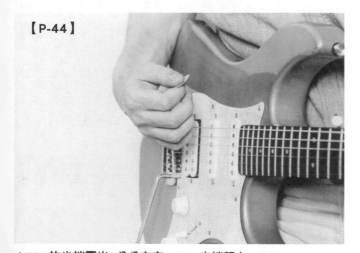

【P-44】

▲Pick的尖端露出1公分左右，Pick尖端朝上。

【P-45】

▲把手肘向下揮的同時，轉動手腕，6根弦全部一起彈到，這就是「下刷」（Down Stroke）。

下、回刷法（Down-Up Stroke）

由下朝上刷弦的彈法稱為「回刷」（Up Stroke）。右手的動作和下刷相反，利用手臂和手腕，一次彈奏全部的弦。如果手腕回轉的太快，會使Pick容易勾到弦，請注意，Ex-13的練習，也請注意用「＞」符號來表示的「重音符號（Accent）」部分，強調這個音，才會使刷弦產生搖滾的味道。

EX-13

線上影音
VIDEO TRACK 1-21

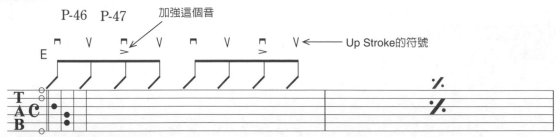

P-46　　P-47　　　加強這個音

Up Stroke的符號

代表性的開放和弦指型

此處介紹實際的樂曲中常用的代表性開放和弦指型，請一一學會它的手法。

●C和弦

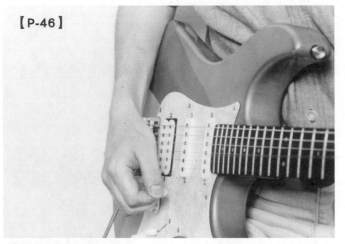

▲由下刷後的狀態→

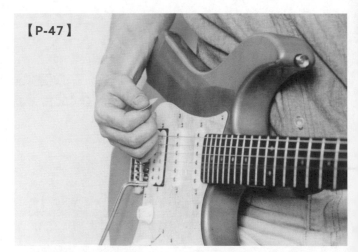

▲幾乎和揮起手腕的感覺一樣，轉動手腕，由下往上彈。

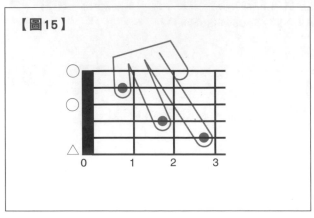

【圖15】

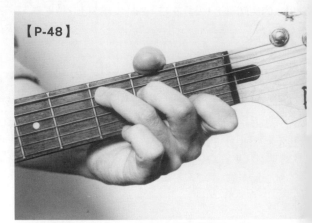

【P-48】

▲深深彎曲食指而按，勿讓食指接觸到第1弦。
　無名指斜伸，儘可能按第五弦第3格。

●G和弦

【圖16】

【P-49】

▲無名指和小指分開的指型，小指深深彎曲站直，
　用指尖按第1弦。

●Em和弦

【圖17】

【P-50】

▲食指離開E和弦的Em和弦指型。

●Am和弦

【圖18】

【P-51】

▲將E和弦的指型各往下移動一根弦的Am和弦按法。
　須注意食指勿悶到1弦。

●Dm和弦

▲儘可能彎曲食指按弦。無名指幾乎和弦平行。

和弦轉換練習

EX-14　線上影音　VIDEO TRACK 1-22

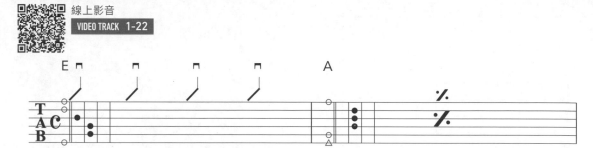

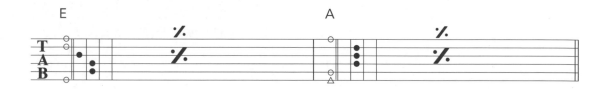

【圖20】

【1.】按E和弦的狀態　　【2.】中指和無名指保持　　【3.】食指按下第四弦第2
　　　　　　　　　　　　　同指型各下移兩弦　　　　　轉換到A和弦

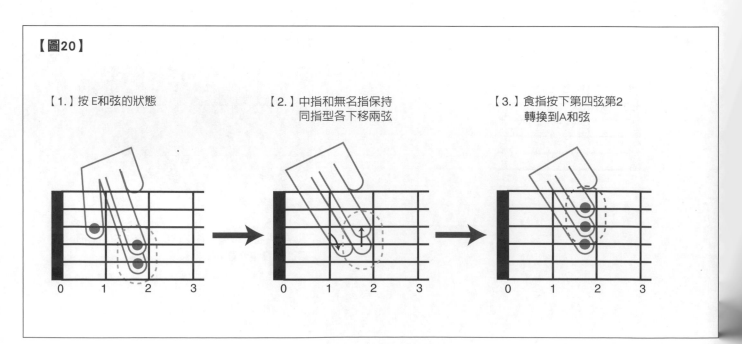

要想順利學會如何轉換和弦，首先需做到能夠迅速按下每一根弦。最好事先練習各和弦的「按」和「放」（右手不必彈），並做到能夠同時準確按好和弦各指的位置。又如Ex-14練習中的E和弦和A和弦，前後的和弦有共同的指型時，保持共同指型不變再變換其他手指也是練習的秘訣。

利用開放弦的和弦轉換

EX-15　線上影音　VIDEO TRACK 1-23

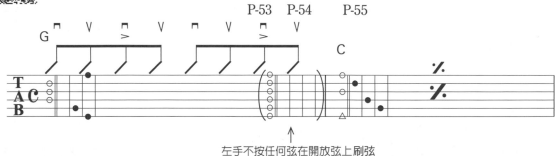

左手不按任何弦在開放弦上刷弦

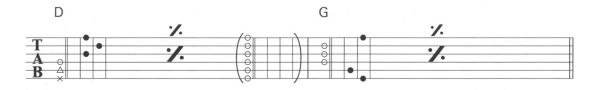

像EX-15中的刷弦，可抓住和弦轉換前一瞬間半拍8分音符的時機，把左手離開弦，並於刷開放弦的同時，就開始準備按下一和弦的指型動作，即可順利換和弦。這個方法在實際演奏中也會常常用到。為了使開放弦的音不要太明顯，最好在刷弦時把彈奏力道減弱一點。

【P-53】

▲按著G和弦的狀態。

【P-54】

▲左手一邊準備按C和弦的指型，一邊刷開放弦。

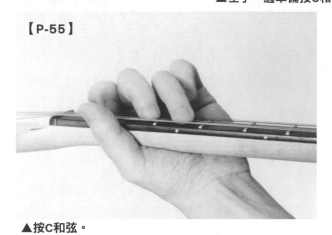

【P-55】

▲按C和弦。

PRACTICE-4

線上影音 VIDEO TRACK 1-24　線上影音 VIDEO TRACK 1-25

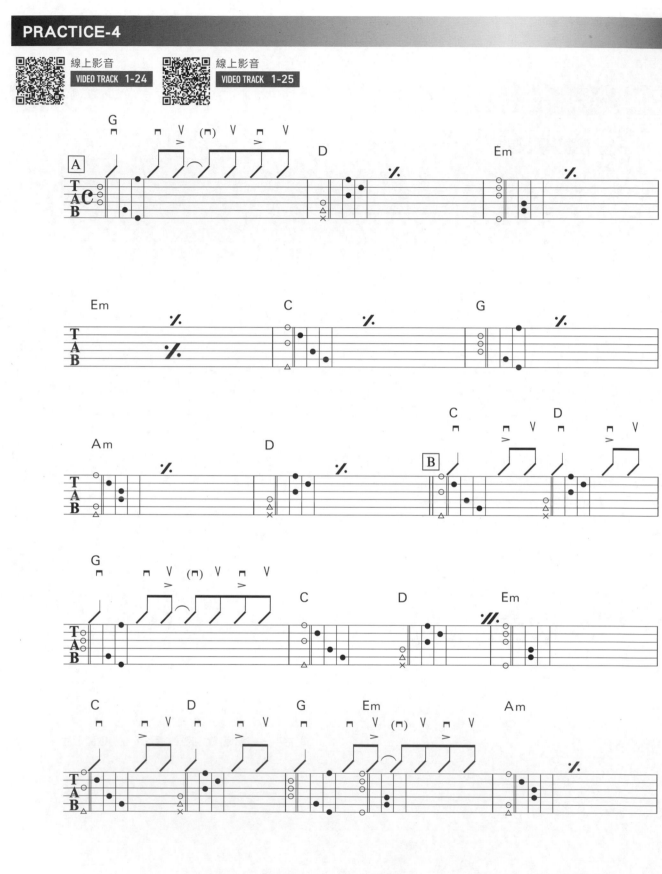

在這個Practice中，首先學習如譜例3所示右手的刷弦模式。在第2拍回刷之後，第3拍前半拍的下刷要空揮右手臂，不要使Pick接觸到弦。如果太在意空刷的動作會容易搞亂節奏。可依譜例下標示的數字，邊數邊彈學會刷弦的方法後，就實按和弦來彈彈看。樂譜上雖未表示，在和弦的變換之前瞬間的8分音符，不妨用開放弦的回刷來彈。在後半部B段的彈奏，也請注意2拍一次「C→D」換和弦的部分。

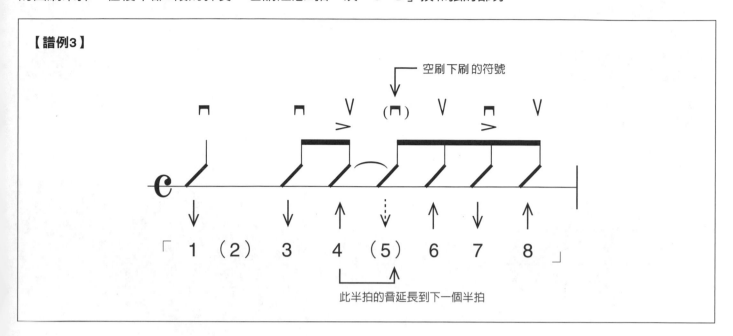

【譜例3】

空刷下刷 的符號

此半拍的音延長到下一個半拍

5　封閉和弦及它的省略型和弦

用一根指頭同時按好幾根弦的方法稱為「封閉和弦」。這裡要學習這種和弦的按法及它的省略形式。

A的封閉弦形式

這裡要學習的A和弦，是使用食指一起按1-6弦的指型。以古典式的握頸法儘可能放低拇指，約與前方中指壓弦位置等高，對稱用力，手腕向前，手肘靠近自己的身體，用食指側面來按弦。

【圖21】

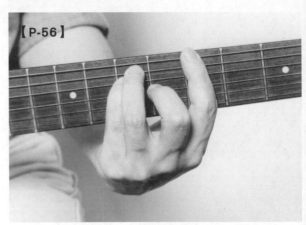

【P-56】

▲食指不要完全伸出，以輕輕彎曲側面來做封閉動作。

封閉指型按法是否正確？

EX-16 線上影音
VIDEO TRACK 1-26

（左手按著A和弦的封閉指型）

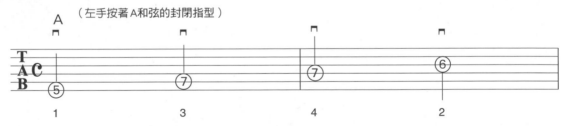

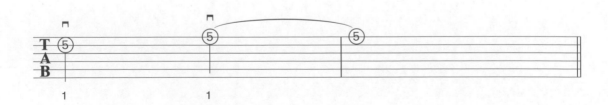

按好A和弦之後，從6弦到1弦，依次彈彈看。仔細變更按法和手腕的位置，來找出全部弦能夠正確發出聲音的指型。

其他的封閉和弦型式

EX-17　線上影音　VIDEO TRACK 1-27

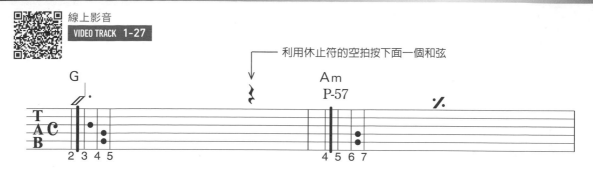

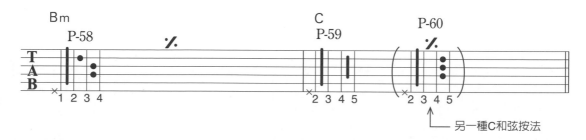

EX-17，是代表性的4種封閉和弦的練習。先完全學會個別的指型後，依序彈彈看。第1小節的G和弦，是以與A和弦指型相同指法壓第3把位的和弦。其他的3種，請參照（P-57.P-59）學習按法。其中C和弦，有（P-59）及（P-60）兩種的按法。

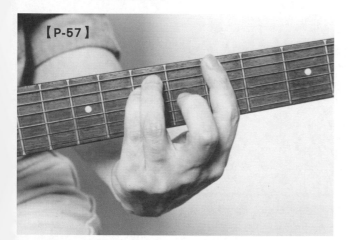

▲Am和弦，是用比A和弦少按中指的指型。

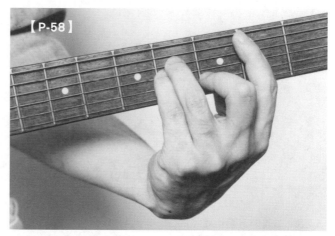

▲Bm和弦，用食指封閉1-5弦，再用指尖消掉第6弦音。

▲C和弦，以無名指第一關節下壓，同時壓往2－4弦的C和弦封閉。

▲分別用不同的手指按2-4弦的C和弦指型。

封閉和弦的省略型式

EX-18　線上影音　VIDEO TRACK 1-28

只按封閉和弦中所需要的弦，省略其他弦的指型，稱為「省略和弦」。EX-18就是省略了EX-17中各封閉和弦而成的省略型。請學習各種按法，並實際彈彈看。請注意各指型中不使用的弦要消音或不撥。

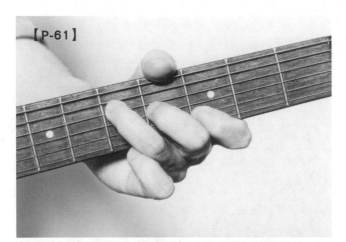

▲將5、6弦的封閉省略了的G和弦。用拇指和無名指的尖端分別消掉第6弦和第5弦音。

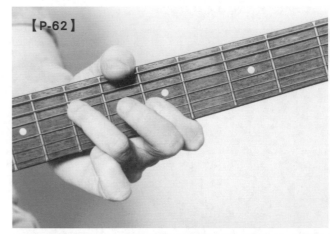

▲Am和弦，只有1-3弦用食指封閉第五格；消掉 5、6弦音。

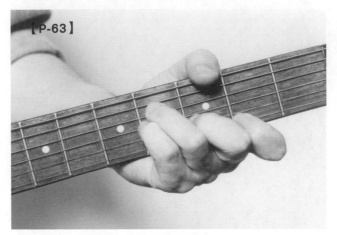

▲Bm和弦，用食指，只按1弦第二格。

▲C和弦，用無名指第一關節按2—4弦，再以無名指指腹消掉第1弦音。

和弦轉換和空刷弦（Brushing）

EX-19

線上影音
VIDEO TRACK 1-29

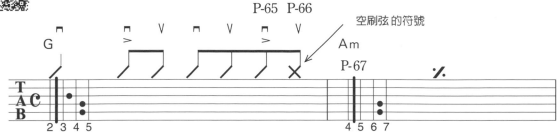

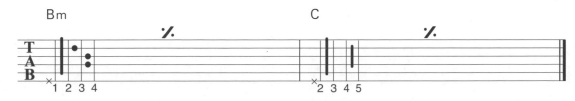

在變換封閉和弦或省略和弦時，若用空刷弦的技巧（在消掉音的弦上刷弦稱為空刷弦）插進中間，就會變得簡單一點。請在EX-19中練習此法。它的要領是，變換和弦之前的一瞬間，抓住8分音符的點，放鬆左手的力道，使1-6弦呈消音狀態，同時移動到下一和弦的位置來撥弦。

▲由按著G和弦的狀態，

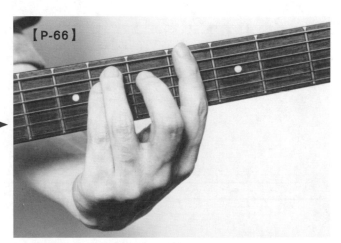

▲轉到悶住1-6弦的狀態，移動到A和弦，同時空刷。

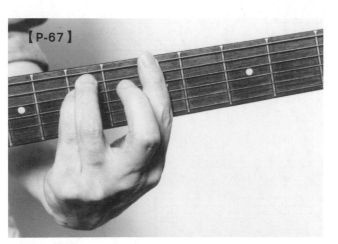

▲按Am和弦。

PRACTICE-5

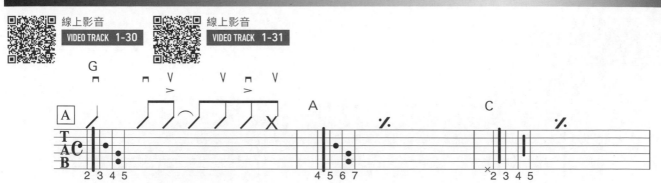

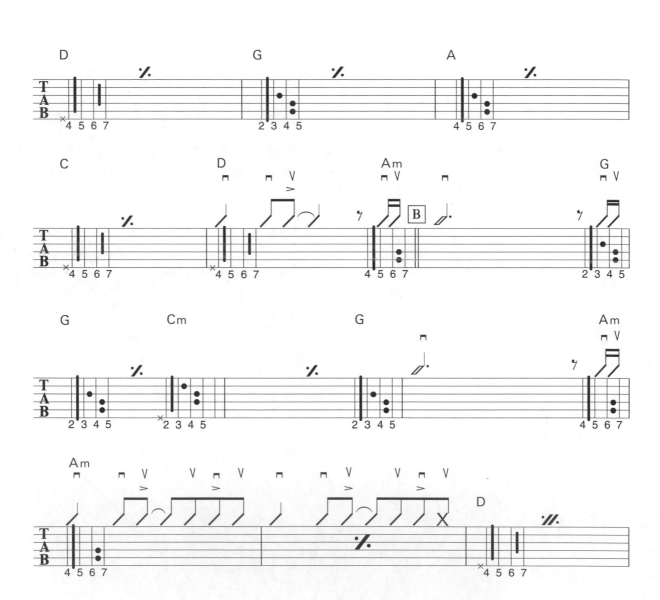

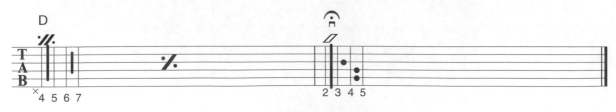

這是封閉和弦應用空刷弦的練習。首先從確認每一和弦的按法再開始練習。如果有無法好好按住封閉的情形，不妨用前面介紹過的省略指型來彈。前半部A段的練習，要練到能夠平順地應用刷弦完成和弦的轉換。右手刷弦的節奏是應用前面有談到的模式（PRACTICE-4）。也請注意後半部B段的前1小節開始的刷弦是16分音符刷弦的節奏。

6　背景伴奏的變化

這一課將練習實際樂曲的演奏中常用的伴奏方法。請掌握各種彈法的特徵。

和弦切音（Chord Cutting）

EX-20　線上影音
VIDEO TRACK 1-32

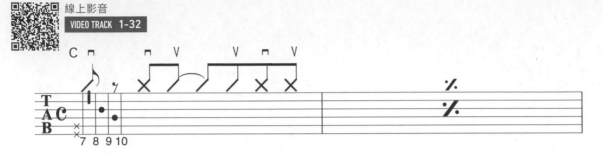

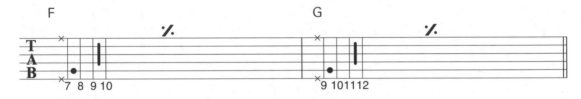

Cutting原來是「把音切斷」的意思，而針對這種常見的乾脆流利的刷和弦，一般稱為「Chord Cutting」，Ex-20就是一例。這是應用封閉和弦的省略指型彈法。請按照譜例4學習刷弦的節奏和左手按弦或悶音的時機。

※更多Cutting技巧請參考【收Funk自如—Funk吉他Cutting技巧】

【譜例4】

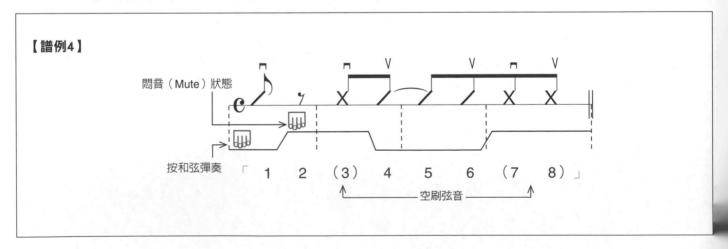

Shuffle Rhythm

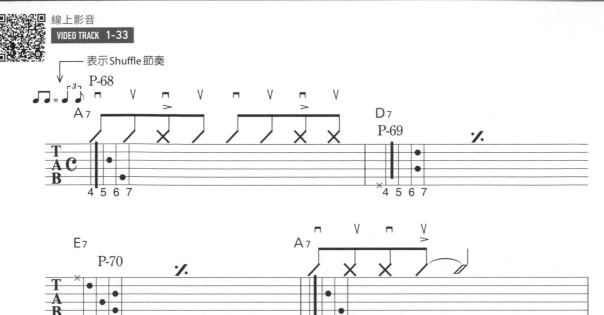

有躍動之感的3連音節奏，稱為「Shuffle　Rhythm」。請照譜例5學習這個節奏的彈法。再者EX-21也可學習「屬七和弦」的指型，如（P-68.P-70）所示。

【譜例5】

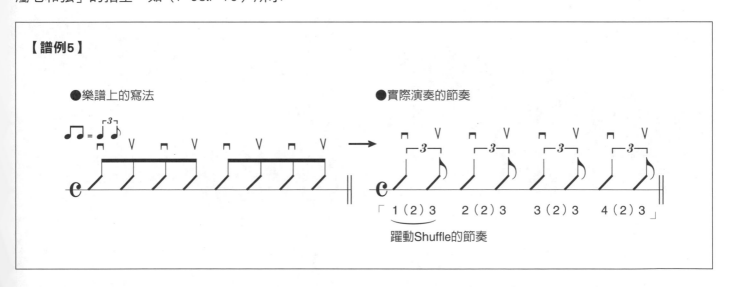

●樂譜上的寫法　　　　　　　　●實際演奏的節奏

1（2）3　2（2）3　3（2）3　4（2）3

躍動Shuffle的節奏

▲第五把位A7和弦的指型。

▲第五把位D7和弦的指型。

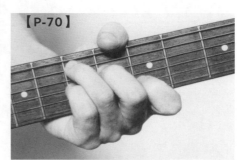

▲第五把位E7和弦的指型。

藍調／搖滾樂的Riff 演奏

EX-22　線上影音　**VIDEO TRACK 1-34**

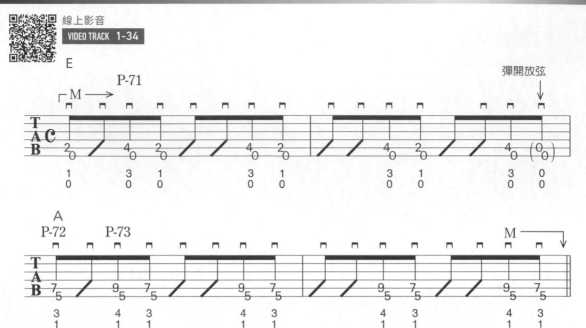

具有旋律性和節奏性的伴奏樂段，稱「Riff」。EX-22是搖滾的母體／藍調和搖滾樂的典型Riff Pattern。E和弦的部分是含有開放弦的例子，A和弦的部分是不含開放弦的例子。

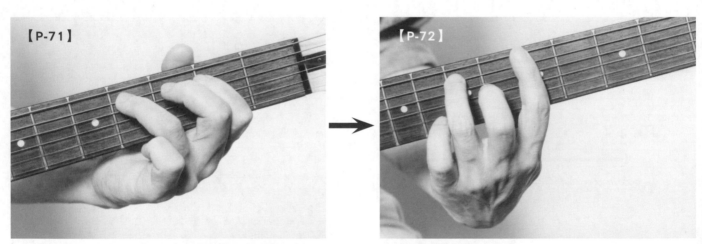

【P-71】

▲按住E Power Chord不放，再多用無名指按第5弦第4格。

【P-72】

▲不使用開放弦的第五把位A Power Chord指型。

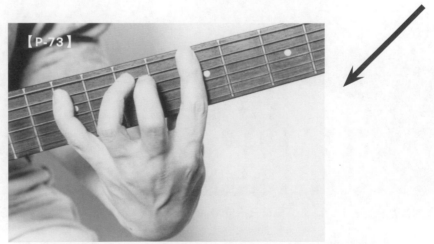

【P-73】

▲用小指按第5弦第9 格。無名指與小指儘量張開，使小指較易伸展壓弦。

音色細緻的分散和弦彈法（Arpeggio）

EX-23　線上影音　VIDEO TRACK 1-35

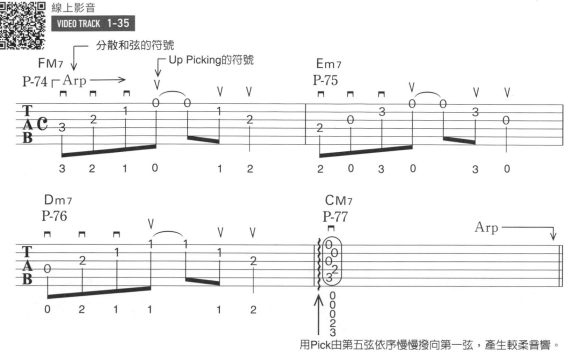

把各弦上的和弦音一個音一個音彈出來，而不是一起彈出音，這種彈法就稱為「分散和弦彈法」（或琶音）。EX-23是以Pick彈分散和弦的練習樂句。此處要學習的是：以「.M7」來表示的「大七和弦」（Major Seventh Chord），和以「.m7」來表示的「小七和弦」（Minor Seventh Chord）指型。當要彈的弦由6弦移動到1弦時，用Down Picking，往反方向彈的時候，用Up Picking的彈法（由第一弦朝第六弦 Picking）。第4小節由5弦到1弦，以分散和弦彈法慢慢地彈出和弦。

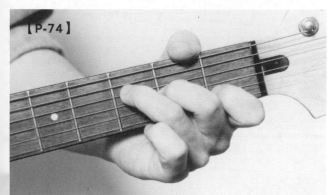

▲FM7 和弦的指型。

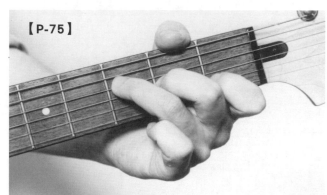

▲Em7 和弦的指型。

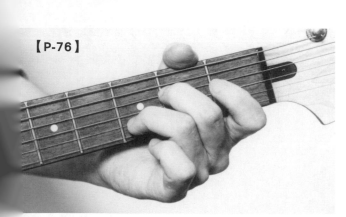

▲Dm7 和弦的指型。

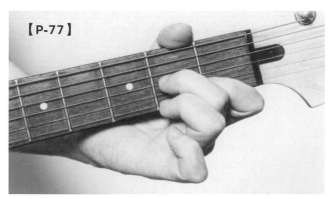

▲CM7 和弦的指型，食指不壓弦。

PRACTICE-6

 線上影音　**VIDEO TRACK 1-36**　　 線上影音　**VIDEO TRACK 1-37**

Staccato（斷奏）：切短此音

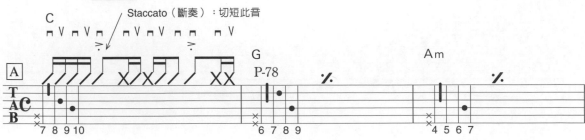

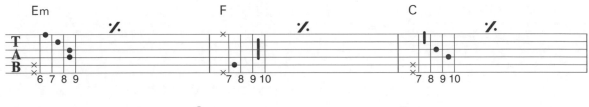

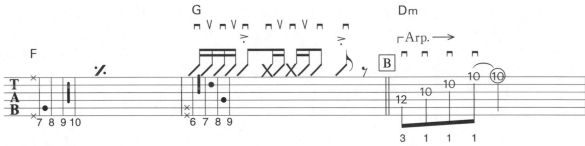

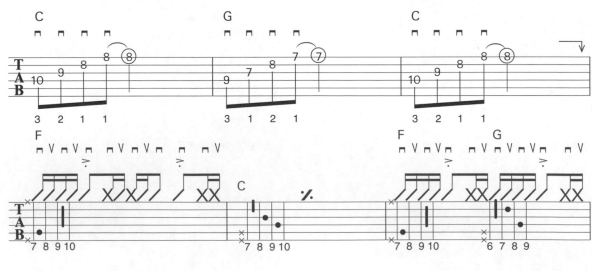

A段是省略和弦的Cutting演奏。首先學習右手刷和弦的節奏，和左手壓和弦時同時要做消音的動作（譜例6）。Staccato斷奏的彈法，請在刷弦後立刻用左手消音把音切短。第2小節所彈的第七把位G和弦是第1次在書中出現的指型，按法如（P-78）所示。B段第1到第4小節是省略和弦的分散和弦演奏。請留意保持Picking的節奏流暢。最後的2小節節奏有變化，請仔細聽Video。

【譜例6】

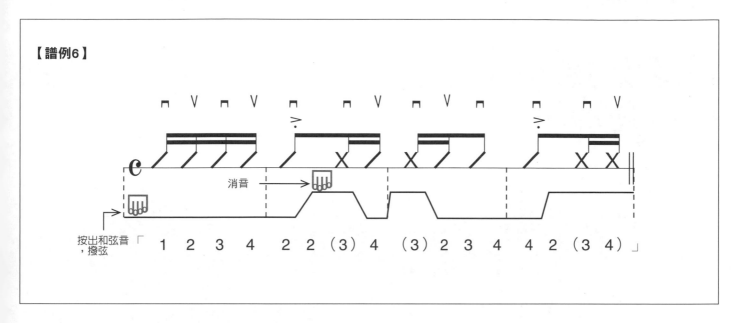

按出和弦音「，撥弦

消音 →

1　2　3　4　2　2（3）4　（3）2　3　4　4　2（3　4）」

▲第七把位G和弦的指型。

7 搥弦、勾弦和顫音

利用左手指下壓或離開而使音的高低產生變化的技法就是「搥弦」（Hammering）和「勾弦」（Pulling）
而使用這兩種連續彈奏的技巧就是所謂的「顫音」。

搥弦練習

EX-24

線上影音
VIDEO TRACK　1-38

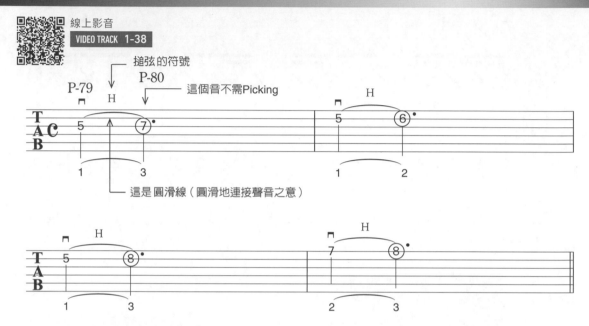

Picking某音後再以左手指壓弦來發出較原Picking音高的聲音的技巧，稱為「搥弦」。EX-24的第1小節，先彈
3弦5格後，用無名指用力在第7格搥弦，把音提高（P-79→P-80）。儘可能搥在琴衍附近，發出清晰的音。
第24小節也是用同樣的要領。第3小節，因為是距原Picking音較遠格的搥弦，可能覺得不好壓，但實際演奏
中常用到這樣的技巧，最好學會它。它的秘訣是儘量使無名指與弦近乎平行，然後搥弦。

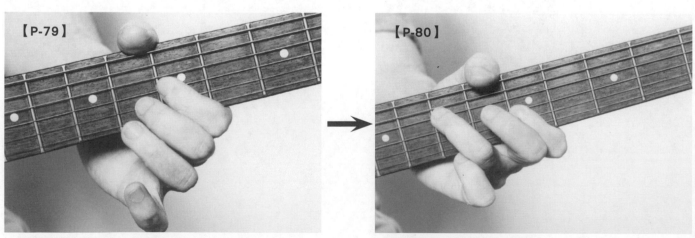

【P-79】　　　　　　　　　　　　　　　　　　　　　　　　　　　　【P-80】

▲用食指按第3弦5格，Picking。　　　　　　　　　　　　　　　　▲再用無名指對第3弦7格搥弦。

勾弦練習

線上影音
VIDEO TRACK 1-39

EX-25

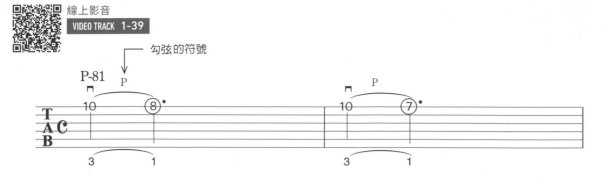

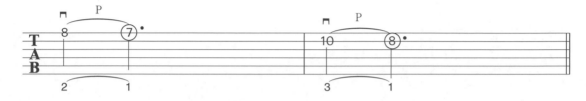

與搥弦相反，放開原本壓著弦的指頭藉指頭下勾，產生另一較低於原音的音這種技巧就是「勾弦」。EX-25的第1小節，首先如（P-81），把勾弦前後要發出的兩個音一起按好。Picking完成較高音之後，無名指彷彿拖下去似的離開弦(P-82)。此時不要放鬆原按較低音格的指頭力道。在第4小節第2弦的例子中，勾弦的指頭容易碰到1弦使第一弦發出雜音。此處可用按著第2弦第8格的食指指腹先悶住第1弦，再做勾弦動作，就能防止雜音產生。

◀ 先用食指按第1弦8格，
無名指按10格後再Picking產生第10格的音。

◀ 用無名指往下輕勾出8格的勾弦。

搥弦和勾弦的連續形式

EX-26　線上影音　VIDEO TRACK 1-40

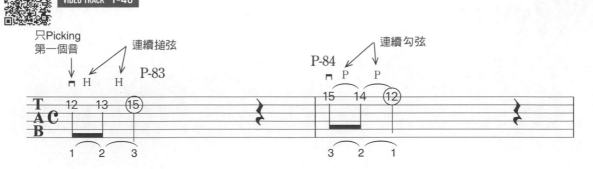

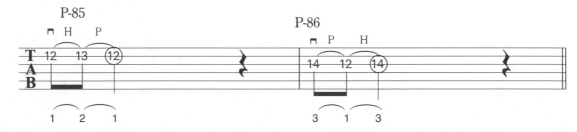

搥弦和勾弦常被連續使用。EX-26就是這一類彈法的樂句，第1-2小節是連續搥弦和連續勾弦，第3-4小節是搥弦和勾弦連續交替的彈法。請參考（P-83.P-86）各小節的手指撥法，練到能夠好好地奏出每個音。另外，第3-4小節勾弦時，請注意做好第1弦Mute的動作，避免產生非彈奏音的雜音出來。

▲用食指按第2弦第12 格，Picking後中指對13格，
　無名指按15格，連續搥弦。
　依序產生第12格，第13格，第15格聲音。

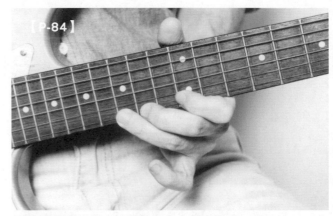

▲食指按第12格，中指按14格，無名指對15格，
　Picking然後連續用無名指→中指依序勾弦產生第15格，
　第14格及第12格的聲音。

▲先用食指按第2弦第12格，Picking產生第12 格音後，
　用中指搥弦13格，搥出第13格音然後勾弦回到第12格
　再發出一次第12格的音。

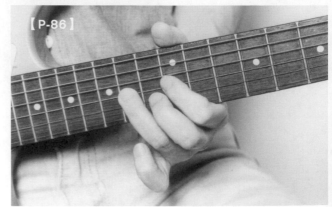

▲用食指按第3弦第12 格，用無名指按14格，
　Picking產生第14格音，然後勾弦到食指產生第12 格音，
　再用無名指搥弦第14 格產生第14格音的連續動作。

學會Trill

EX-27　線上影音　VIDEO TRACK 1-41

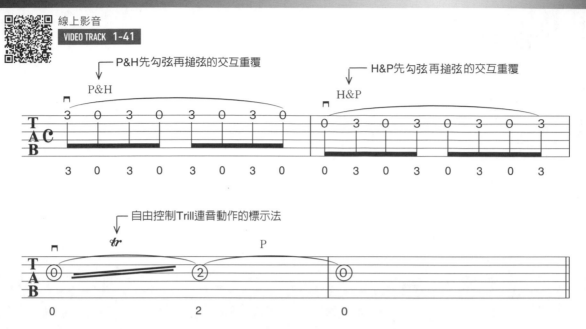

「Trill」是搥弦和勾弦交互連續運作的技巧。在樂譜上標示Trill的方法有數種，EX-27的第1-2小節是節奏固定的Trill之例。此時依樂譜上寫的節奏重複搥弦和勾弦，左手一樣是連續搥弦／勾弦的彈法。不過要注意稍用力撥弦，以免聲音斷掉了。第3.4小節是未特定節奏速度之Trill例。樂譜上有這種符號時，不必太在意瑣碎音符的節奏，而以儘可能快速的重複搥弦和勾弦為原則。這個部分在Video中是用譜例7的節奏來彈的，但是你不一定要和它使用同一速度來做Trill。

【譜例7】

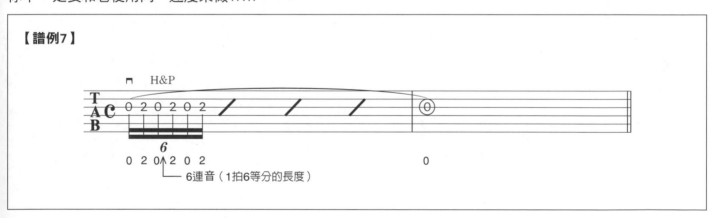

PRACTICE-7

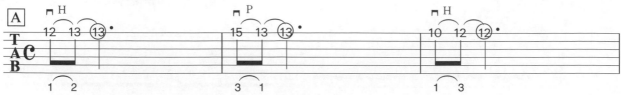

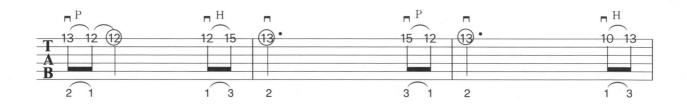

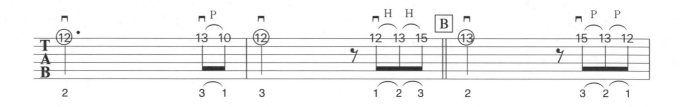

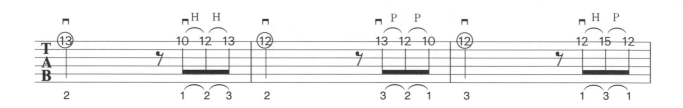

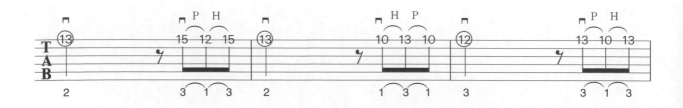

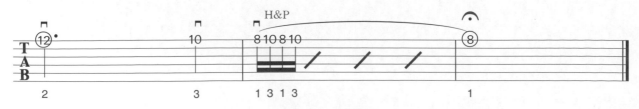

這是應用搥弦和勾弦及Trill的主奏吉他練習。它的音是由如圖22簡單的音來構成的,但是彈奏的方法有搥弦／勾弦的組合變化等等不同的彈法。注意不要弄錯後半部B段的用音。這個部分,是特別強化每次的搥弦和勾弦的練習。儘量奏出明確的音。最後是用16分音符的Trill來作結尾,此處也要練習彈奏出結實的連續音。

【圖22】

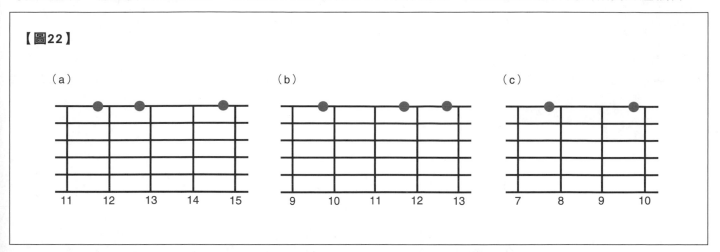

8　滑音和滑弦

這裡所練習的滑音（Slide）和滑弦（Gliss），都是滑動按著弦的手指來改變音高的技巧。

練習滑音（Slide）

EX-28　線上影音　VIDEO TRACK 1-44

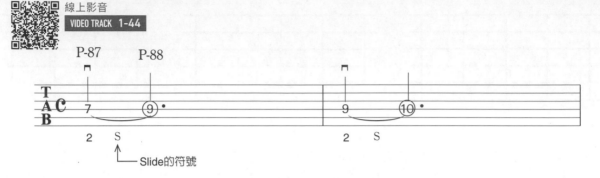

Slide的符號

把按著弦的手指滑動到另一格去而變更聲音高低的技巧，就是「Slide」。EX-28的第1小節的練習，用中指按第4弦第7格做Picking後，在第2拍迅速沿著琴頸移動整個左手，把中指滑到第9格的位置，來提高聲音(P-87→P-88)。如果按弦的力道太強，就不易平順地移動指頭到正確的位置，如果太弱，則又會斷音，如何恰到好處請多自我體會。秘訣是，以聲音不消失的範圍輕輕放鬆，一口氣移動左手，到了目標位置，恢復指力停下來。又，像第1-2小節往高音滑的Slide法，稱為「Slide Up」，像第3-4小節往低音滑的彈法，稱為「Slide Down」。

▲用中指按第4弦第7格，做Picking。

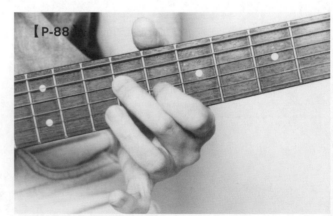

▲中指Slide到第9格的位置。

練習滑弦（Gliss）

EX-29　線上影音　VIDEO TRACK 1-45

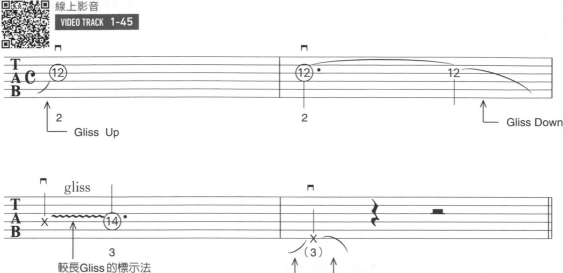

較長Gliss 的標示法

Gliss Up和Gliss Down連續的例子

「X」＝表示不需滑到特定琴格 數而音程不明的聲音

大致和Slide相同的技巧，但不限制起始音和結尾音位置的彈法，稱為「Gliss」。EX-29的第1小節就是開頭音不清楚的Gliss Up之例。在靠近上弦枕側適當位置按第3弦，幾乎在Picking後的同時把中指滑動到12格，以提高聲音。開始Gliss的位置並不一定，有時只滑1到2格，有時是也會有需要滑12格的情況。聲音因位置而異，可多方嘗試。（Video的演奏是從4-5格附近開始的Gliss Up例子）。第2小節是結尾音不清楚的Gliss Down之例。將第3弦12格的音延長3拍子的長度後，左手朝下弦枕方向滑，在不特定的琴格停下來把音切斷。（Video中Gliss Down到4~5 格附近）。第3小節的彈法和第1小節大致相同，為使它在第2拍到達目標音，稍為緩緩Gliss Up之例。此處也為了不要清楚地聽到開始音，Picking的同時就開始gliss（Video中從第2格附近Gliss Up）。第4小節是Gliss Up到適當的位置後，不在特定的琴格停止指頭，而直接接下去Gliss Down的彈法。（Video中Gliss Up到17格附近後，再 Gliss Down到第2格附近。）

PRACTICE-8

 線上影音　VIDEO TRACK 1-46
 線上影音　VIDEO TRACK 1-47

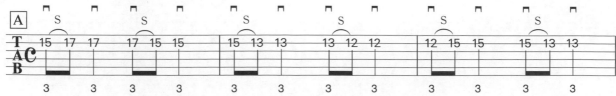

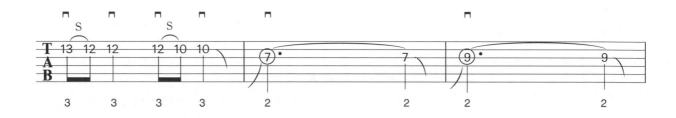

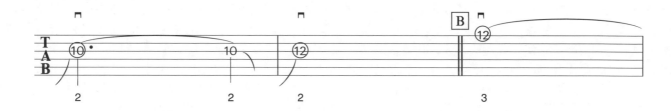

P-89　P-90　P-91

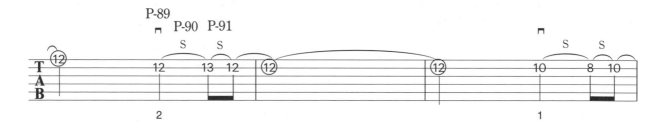

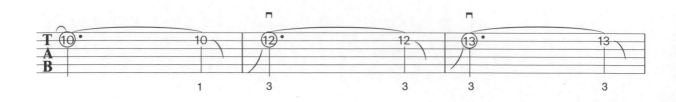

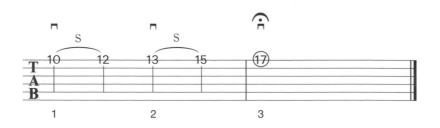

這是應用Slide和Gliss的主奏吉他練習。A面第1-4小節的練習，請先記住左手需演奏的位格，再嘗試實際演奏。練習時請留意左手的力道大小，並且Slide到正確的位置。第4小節的最後到第8小節的Gliss，儘量做到上弦枕附近的位置和樂譜上的音相連接的感覺。B段的練習要注意第2、4小節返複Slide的彈法。像第2小節只做1格幅度的Slide，如（P-89.P-91）所示，不動拇指的位置而Slide，應該是比較好彈的。第5小節最後開始的Gliss，和A段一樣，儘可能用大幅度的Gliss來彈。

◀ 用中指按第2弦第12格，Picking。

◀ 不動拇指的位置，中指Slide Up到13格。

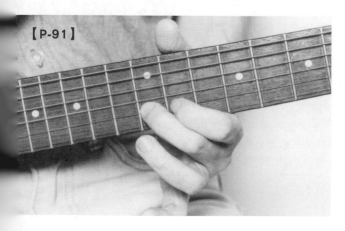

◀ 中指Slide Down到12格。

9　推弦的基本彈法及其應用

把弦向上推或向下拉，使聲音提高的彈法，就是「推弦（Choking）」，在搖滾吉他中是不可少的技巧之一。讓我們好好練習它的基本。

推弦（Choking）的基本－1全音推弦法

EX-30　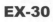 線上影音　VIDEO TRACK 1-48

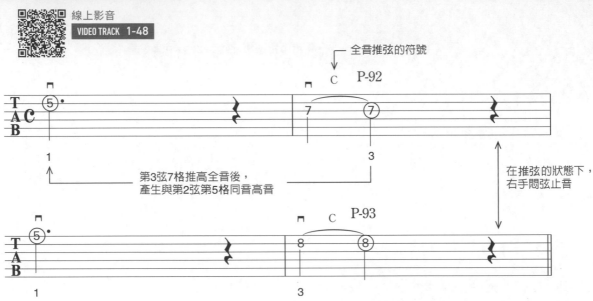

全音推弦的符號

C　P-92

第3弦7格推高全音後，
產生與第2弦第5格同音高音

在推弦的狀態下，
右手悶弦止音

C　P-93

EX-30的練習是推弦中最基本的「全音推弦」彈法。把弦推上去，使音提高一個全音（與同一弦上往後2格的音高一樣）。第1-2小節的練習，先普通地彈第2弦第5格，記住音的高度，然後推弦使第3弦第7格變成和第2弦第5格一樣的音高（P-92）。食指和中指附在無名指上，用3根指頭按弦，把掛在琴頸的拇指當支點，扭轉手腕一口氣把弦推上去。第3-4小節的練習，把第2弦第8格推高一個全音音高到和第1弦第5格的音同樣的音高（P-93）。

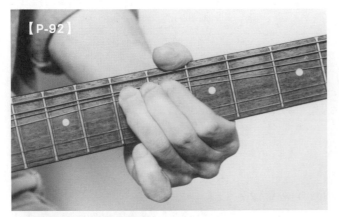

▲用無名指推1個全音音程，
　使第3弦第7格推高後與第2弦第5格同音高。

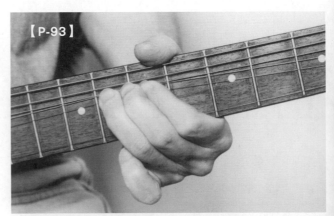

▲用無名指推1個全音音程，
　使第2弦8格推高後與第1弦第5格同音高。

【圖23】

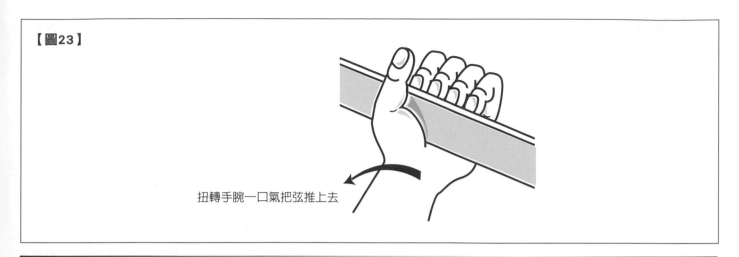

扭轉手腕一口氣把弦推上去

需注意消音的鬆弦技巧（Choke Down）

EX-31　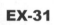　線上影音　VIDEO TRACK 1-49

推弦後，在發聲的狀態鬆回推弦前原音高的技巧，稱為鬆弦（Choke Down）。EX-31是從1全音推弦後連續到鬆弦動作的練習。按住弦的力道不放鬆，只放鬆推上去的力道，使弦回到原來的位置（P-94、P-95）。鬆弦時容易因放鬆推弦動作而使低音弦部分發出開放弦音。如果這些音太明顯，可用食指指尖抵觸該弦或用右手消掉低音弦部分的音。

▲用無名指在第3弦7格推弦1個全音程，
　使音提高到第3弦第9格同音高。

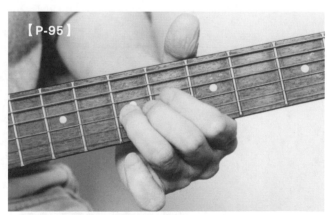

▲鬆弦（用食指指尖消掉第4弦音），
　使音還原回原第3弦第7格的音。

練習推弦的時機

EX-32　線上影音　VIDEO TRACK 1-50

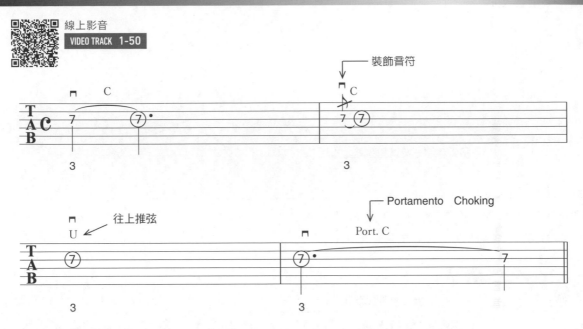

EX-32，是在第3弦第7格的I全音推弦的種種變化練習。第1小節是在第2拍推弦的彈法。第2小節裝飾音（不含在小節拍子裡的極短音符）的推弦，要在Picking後立即推弦。第4小節稱為「Portamento　Choking」，是漸漸推弦上去，圓滑地提高聲音的彈法。請仔細聽VIdeo的音，掌握各音程的變化程度。

各種音程的推弦

EX-33　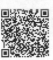線上影音　VIDEO TRACK 1-51

推弦的音程高度隨著推弦推多高的幅度而定。EX-33是各種音程的推弦練習。第1小節是已經練習過的全音推弦。第2小節是只提高半音（1琴格的音程）的「半音推弦」，第3小節是提高1音半（3琴格的音程）的「1.5音推弦」。請掌握個別的音程變化。第4小節的「四分之一音推弦」，是低於半音的音程推弦，常見於藍調樂句中。

▲用中指按第2弦第7格作半音推弦，
　使之產生與第2弦第8格同音高的音。

▲用無名指按第3弦第5格作1.5音推弦，
　使之產生與第3弦第8格同音高的音。

▲用食指按第3弦第5格作四分之一音推弦。

PRACTICE-9

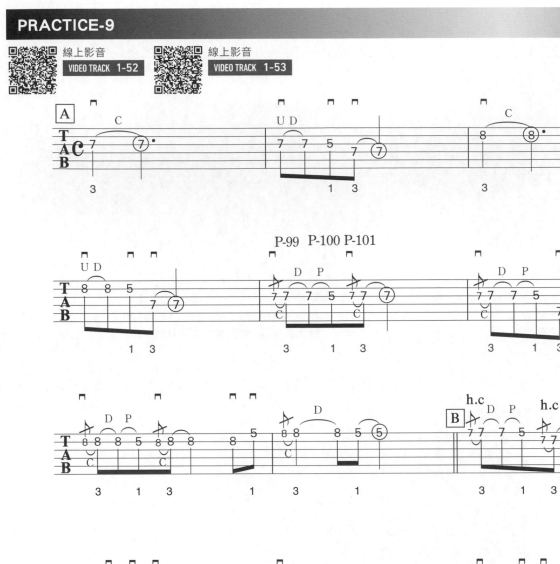

P-99　P-100 P-101

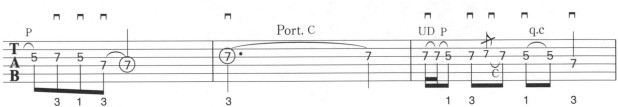

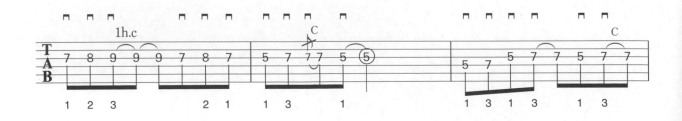

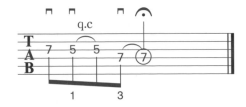

前半A段是只用全音推弦的彈法。請注意每一次推弦的時機。另一個課題是，從第5小節起，要學會「推弦→鬆弦→勾弦」的連續彈法（P-99.P-101）。此處的秘訣是鬆弦後食指要迅速移到勾弦後的位置音去。B段，請好好練習掌握1全音以外的推弦音程。此處也要學會鬆弦到勾弦的連續彈法。

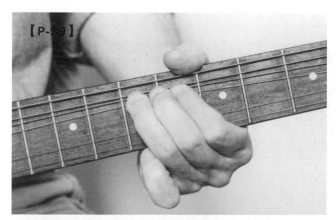

【P-99】

▲用無名指按第3弦第7格作1全音推弦。

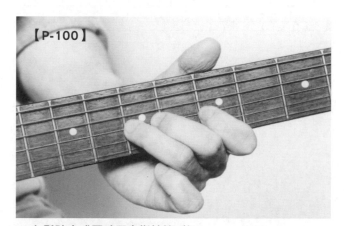

【P-100】

▲在鬆弦完成同時用食指按第5格。

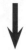

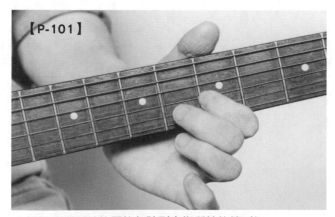

【P-101】

▲從無名指所按的琴格勾弦到食指所按的第5格。

10 推弦的變化

除了在PART-9學過的以外，推弦還有很多變化。此處練習平日常用的技巧。

低音弦的下拉式推弦

EX-34　線上影音　VIDEO TRACK　1-54

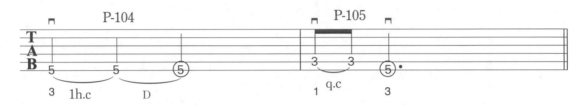

5、6弦之類的低音弦，要用往下拉弦的方式推弦。用拇指和抵著第一弦的2、3、4指指根部分，上下挾住琴頸，再用壓著弦的手指往下拉來做推弦。請同時注意個別推弦的音程。再者，3、4弦的推弦，無論上推或下拉，只要你覺得好彈，任一方法皆可。

▲用無名指在第6弦第8格推弦一個音程，
　使之產生與第6弦第10格同音高的音。

▲用中指在第6弦第7格推弦半個音程，
　使之產生與第6弦第8格同音高的音。

▲上用無名指在第6弦第5格推弦一個半音程，
　使之產生與第6弦第8格同音高的音。

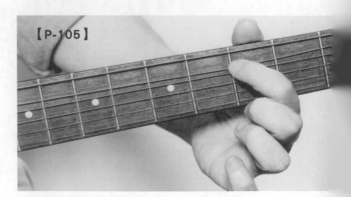

▲用食指在第5弦第3格作四分之一音推弦。

異弦同音推弦

EX-35　

線上影音
VIDEO TRACK 1-55

同一音高
P-106　P-107

在不同弦上卻同一音高的音，稱為「異弦同音」。此處要練習的是應用推弦而連續彈異弦同音的彈法。也是主奏樂句中常用的一種。EX-35即其基本練習。食指不去做第3弦推弦的補助手指，使用食指按住第2弦，而僅以中指和無名指兩根手指在第3弦作1全音推弦。彈第3弦後不做鬆弦而直接切掉第3弦的音，再撥出用食指所按的第2弦音，如（P-100.P-107）所示。最初練習時不容易消去推弦音，其秘訣是推弦回來的時候用食指按第2弦並使指尖碰到第3弦，消去第3弦的音。

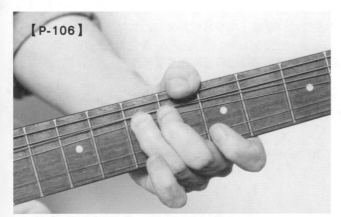

▲用中指和無名指在第3弦第7格作1全音推弦。

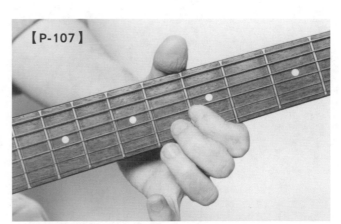

▲停止3弦的音，
用食指壓著的第2弦第5格（用食指指尖消掉第3弦音）。

雙音推弦（Double Choking）

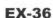

線上影音　VIDEO TRACK 1-56

EX-36

雙弦一起Picking
其中一弦推弦
推高一全音的符號

這是和異弦同音相似的技巧。2根弦一起Picking，其中一弦做推弦的方法稱為「雙音推弦」（Double Choking或Unison Choking）。這個方法幾乎都是用在如EX-36中的2個位置。兩者都是事先按住2根弦各自的位置，Picking後立即在低音弦做1全音推弦，使2根弦的音變成同一音高。這個技巧的特色就是會因為兩個弦音準的微妙差異而產生不同的頻率，但是若推弦的音程不正確，反而會使這個特殊頻率變得非常令人不舒服，彈奏的時候一定要小心。

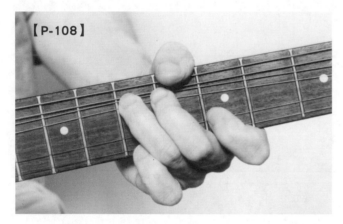

【P-108】

◀ 用食指按第2弦第5格，用無名指按第3弦第7格， 2、3弦一起Picking後，立即在3弦做1全音推弦，產生第2弦第5格及第3弦第9格兩個不同弦但同音高的異弦同音。

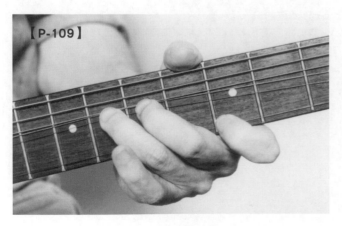

【P-109】

◀ 用食指按第1弦第5格，用無名指按第2弦第8格，在第2弦做全音推弦。產生第1弦第5格及第2弦第10格兩個不同弦但同音高的異弦同音技巧。

和音推弦（Harmonized Choking）

EX-37　線上影音　VIDEO TRACK 1-57

使推弦的音與其他的弦產生和聲的彈法稱為「和音推弦」（Harmonized Choking）。EX-37的第1小節是使用2、3弦之例。按住各位置Picking後在3弦作1全音推弦（P-110）。第2小節是在同一位置分別彈各弦使音重疊的彈法。第3小節是用1、2弦之例。第4小節是只用一根無名指來按住2、3弦，然後同時推兩弦（P-111）。樂譜上兩者都寫半音推弦，不過此類演奏不必太拘泥於音程的準確度。此例中，如果第2弦的推弦音高稍微低一點也是很自然的。

【P-110】

◀ 用無名指按第3弦第7格，用小指按第2弦第8格， Picking 2、3弦，在3弦作1全音推弦。

【P-111】

◀ 用無名指作約半音推弦。

PRACTICE-10

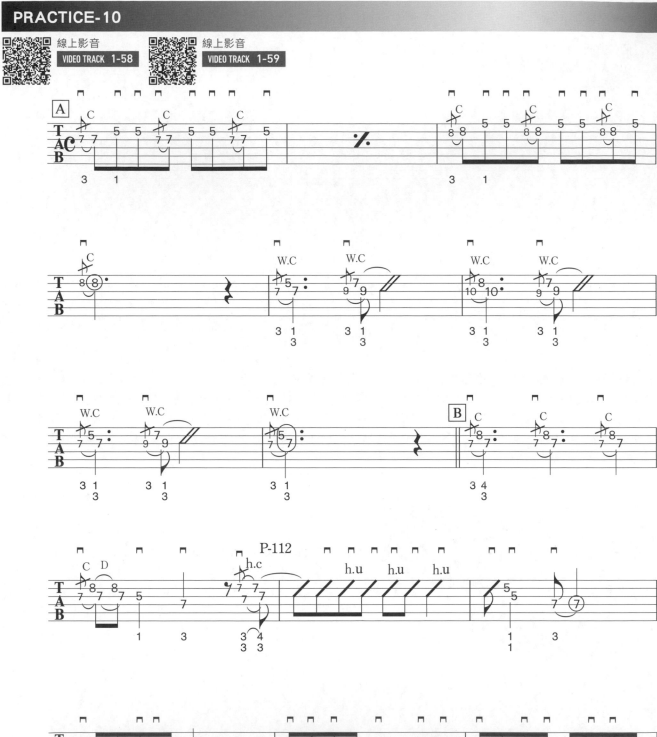

P-112

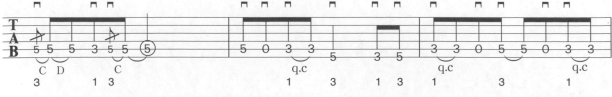

A段1-4小節是活用異弦同音推弦技巧的搖滾樂類樂句。要練習第3弦的切音（Cutting）方法，不可發出鬆弦的聲音。第5小節起的雙音推弦連續部分的練習課題，在於推弦的音程和移動左手的正確度。後半部B段的1-4小節是應用和音推弦的樂句。如果用無名指一次同時推2、3弦有困難，可如（P-112）所示，不妨用無名指按3弦，用小指按2弦。最後的4小節大量使用低音弦推弦。請掌握在第5弦第3格作四分之一音推弦的微妙音高。

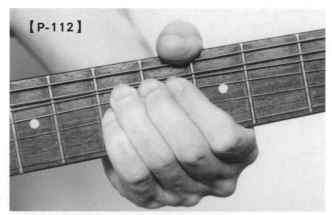

【P-112】

▲用無名指按第3弦第7格，用小指推弦第2弦第7格之例。

11 左手顫音法和推弦顫音法

顫音法和推弦是兩個被並列為突顯「搖滾風味」的技巧。請多化一點時間，慢慢練習。

左手顫音法（Hand Vibrato）的基本練習

EX-38　線上影音　VIDEO TRACK 1-60

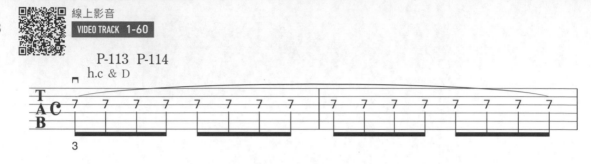

將半音音程的推弦和鬆弦周期性地重複而使音震動的技巧，稱為左手顫音（Hand Vibrato）。Ex-38是學習這個技巧的預習性練習，在這個階段聽起來可能還不像顫音，但不要緊。左手的用法和普通的推弦相同，以手腕為中心，將弦上下搖動的感覺（P-113→P-114）。推弦的音程不一定要正確的半音，但重點是每次要做同樣幅度的推弦，並且每一次要完全地鬆弦才行。重複練習之後，若手腕能夠很自然的動作，就慢慢加快速度，重複推弦和鬆弦的動作。

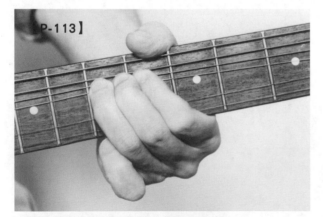

▲用無名指按3弦第7格作半音程度的推弦，
　產生第3弦第8格的音。

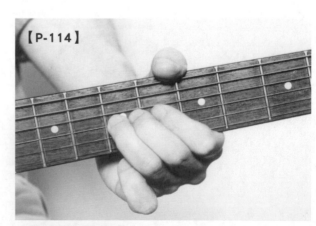

▲鬆弦回第3弦第7格。

左手顫音法的竅門

EX-39　　線上影音　VIDEO TRACK 1-61

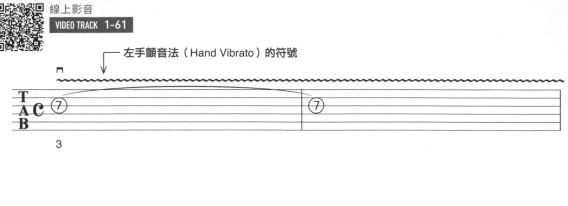

左手顫音法（Hand Vibrato）的符號

如果把EX-38中推弦和鬆弦重複的速度加快到相當的程度，就成為EX-39所彈的「左手顫音法」。這裡的重點是不要太在意節奏，儘可能快速重複。但如圖24所示，推弦的幅度和重複的間隔必須是整齊的。像手指痙攣般的亂顫，不能算是左手顫音。習慣以前，寧可是慢速的顫音，要做到能夠自己控制聲音的搖晃幅度才行。

【圖24】

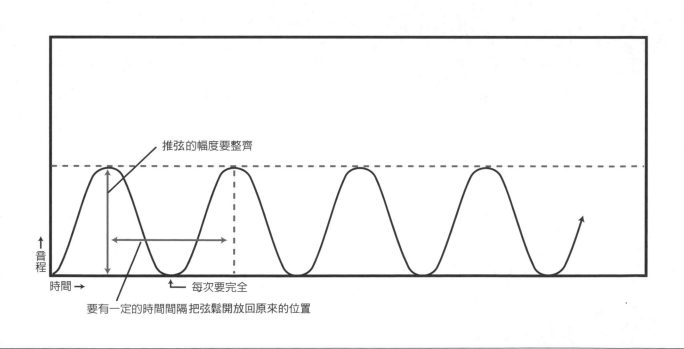

左手顫音法的變化

EX-40

線上影音
VIDEO TRACK 1-62

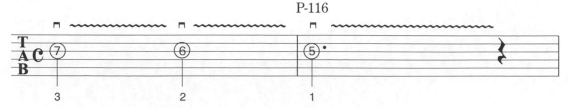

P-115
P-116

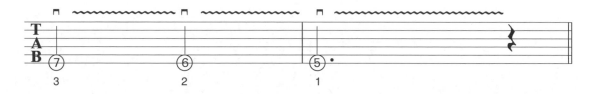

EX-40的第1、2節是無名指、中指和食指的左手顫音練習。中指的顫音也可以和做推弦時一樣，加上食指，用2根指頭緊緊壓弦。食指的顫音只用一根指頭，所以更要小心。它的秘訣是，斜著指頭按弦，如（P-115）所示，由下面往上來做出顫音。有不少吉他手在食指顫音時使用如（P-116）所示的下拉式的顫音，你也不妨試試這種方法。後半部是第6弦的左手顫音的練習，這裡也一樣要用下拉式的顫音來演奏。

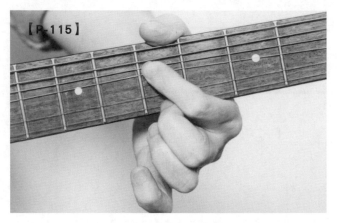

【P-115】

◀ 用食指斜指按第3弦第5格做出顫音。

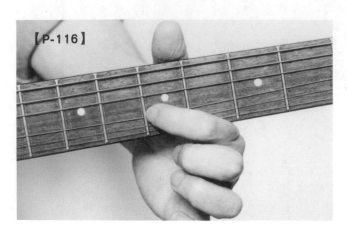

【P-116】

◀ 下拉式顫音之例。

推弦顫音法（Choking Vibrato）

線上影音
VIDEO TRACK 1-63

在推弦的音加上顫音技巧，稱為「推弦振音」（Choking Vibrato）。EX-41是於1全音推弦後稍作鬆弦，隨即回到1全音推弦的狀態，如此重複而做出顫音（P-117）。請練習控制音程的變化，如圖25所示。

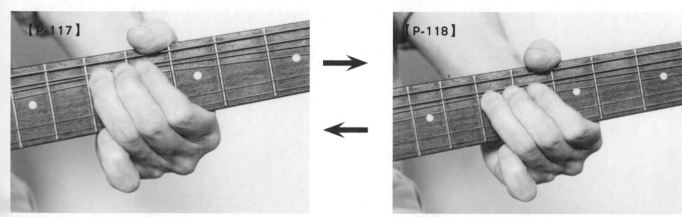

▲在第3弦第7格作全音推弦的狀態。　　　　　　　▲微微鬆弦。反覆以上兩動作。

【圖25】

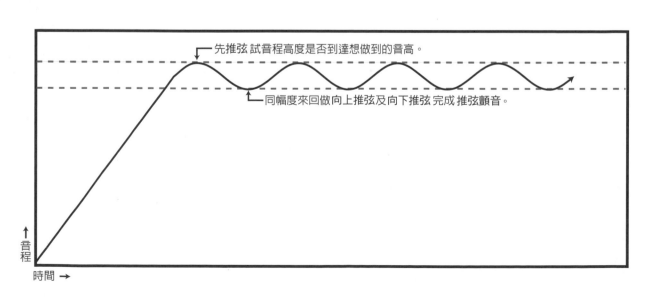

先推弦 試音程高度是否到達想做到的音高。

同幅度來回做向上推弦及向下推弦 完成 推弦顫音。

↑音程

時間 →

PRACTICE-11

線上影音　VIDEO TRACK 1-64　　線上影音　VIDEO TRACK 1-65

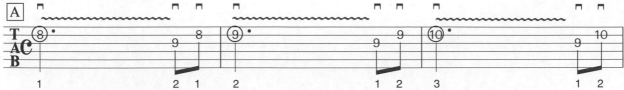

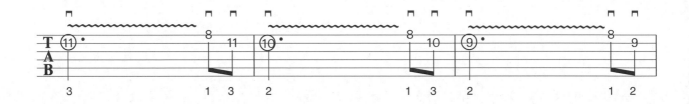

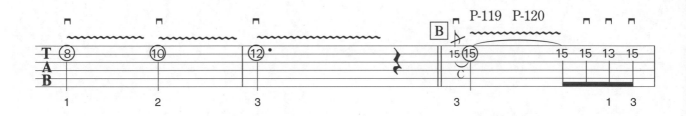

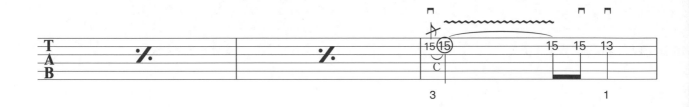

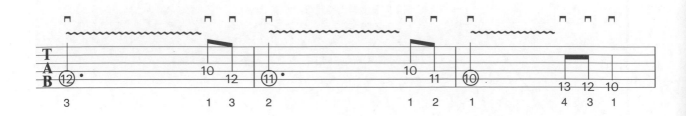

A段的重點是左手顫音的練習。不必太快,儘量用大幅度的顫音來練習。B段第1-4小節的課題是學會第2弦第15格的推弦振音(P-119←P-120)。還未熟練前,如果想在推弦後馬上發動顫音,容易使音程不穩定,所以不妨在推弦後頓一下再開始發動顫音。B段第5小節起,是低音弦的左手顫音的練習。和高音顫音的時候一樣,儘量用大幅度的顫音來練習。

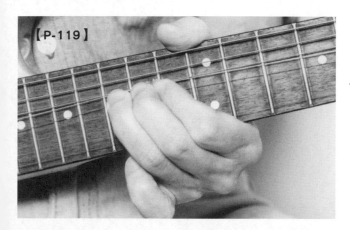

【P-119】

◀ 用無名指在第2弦15格作1全音推弦。

【P-120】

◀ 微微鬆弦後開始做顫音。

12 交替撥弦

交替重複下（Down）和回（Up）Picking動作的彈法稱為交替撥弦法（Alternate Picking）。在此讓我們學習它基本的方法。

8分音符的交替撥弦

EX-42 　線上影音 VIDEO TRACK 1-66

這是用交替撥弦法來彈8分音符的練習。將手腕的動態配合節奏，儘量彈出整齊的音。

空拍撥弦練習

EX-43 　線上影音 VIDEO TRACK 1-67

空拍子時撥弦動作照做，但不撥到弦

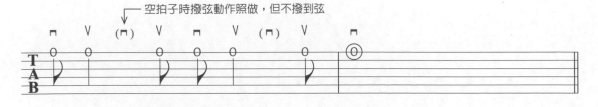

本節的課題是使用像第3小節的空拍子撥弦（空的Picking）的彈法練習。以原本Down Picking的節奏在右手空拍連續做Up Picking的動作。

16分音符的交替撥弦

EX-44　線上影音
VIDEO TRACK 1-68

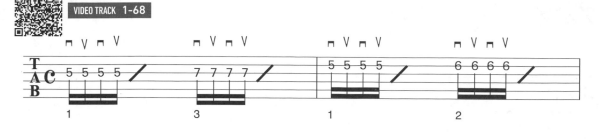

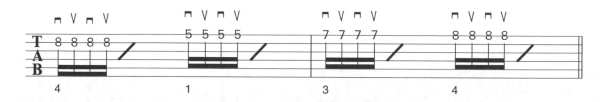

請仔細聽Video的音，掌握16分音符的感覺。請注意在換弦彈時不要把Picking的手順搞錯。

3連音符的撥弦法

EX-45　線上影音
VIDEO TRACK 1-69

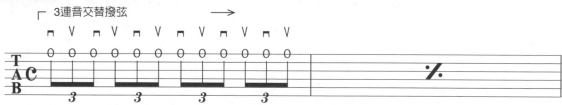

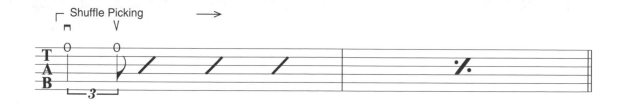

第1-2小節是用交替撥弦彈3連音符的練習。請注意，與8分音符或16分音符不同的是，三連音每一拍第一拍點Down/Up的順序是輪流的。第3-4小節是Shuffle節奏特有的Picking法，要用躍動的節奏感重複Down/Up Picking。

PRACTICE-12

線上影音　VIDEO TRACK 1-70　　線上影音　VIDEO TRACK 1-71

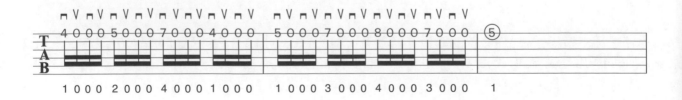

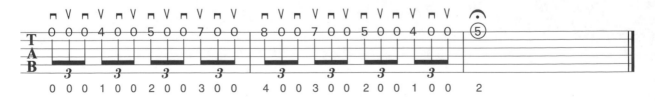

這是以16分音符的交替撥弦為中心的練習。A段是以1小節為單位的同一節奏的重複演奏,所以先學會基本的節奏模式和Picking方法。第1‧4拍8分音符的部分用Down　Picking來彈,第2-3拍的16分音符的部分用交替撥弦。B段第1-6小節是應用開放弦的樂句。這個部分的秘訣是,一面以穩定的節奏彈奏,左手一面配合它的節奏來按弦。每拍第一拍點按弦,第二、三、四拍點馬上放開指頭,去撥開放弦。左手按弦的指法不一定要照樂譜指定的方法,可用自己覺得好彈的方法。第8-9小節要用3連音的交替撥弦來彈,但之前的第7小節第2拍起有鼓打3連音的樂句,請仔細聽這個鼓音來掌握3連音的節奏感。

13　五聲音階的即興演奏

所謂Ad-Lib是即興、自由的創作出樂句來演奏的意思。此處讓我們根據五聲音階試一試即興演奏。

A藍調五聲音階的基本位置

EX-46　線上影音　VIDEO TRACK 1-72

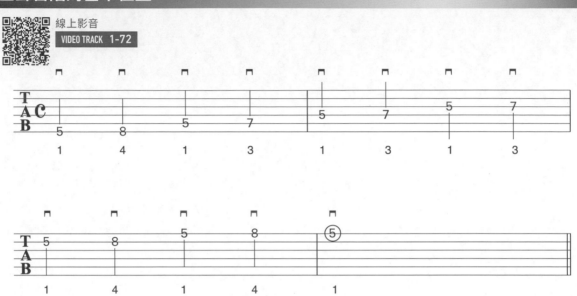

EX-46是照圖26的「A藍調五聲音階」的基本位置，從低音到高音依次彈奏的範例。請先記住這個音階位置和音的感覺。這個音階，在搖滾樂來講，和「Do Re Mi Fa Sol La Ti Do」的大調音階一樣，用來做主要樂句的基礎，可以用在「A大調」或「A小調」的曲中。又稱這個音階的起始音為「主音（Tonic）」，在A藍調五聲音階中的A音就是主音。圖26中以「◎」表示的就是主音，這個音的位置也要記住。

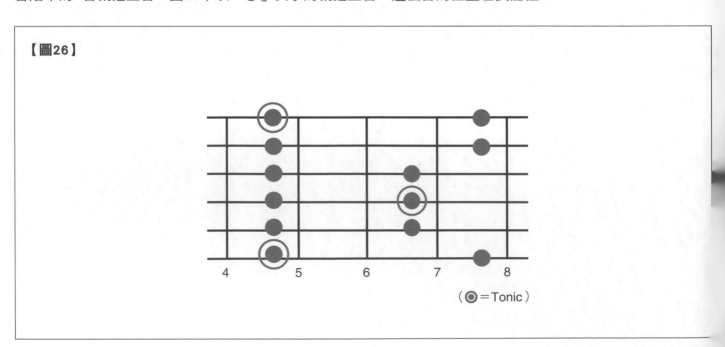

【圖26】

（◎＝Tonic）

從音階試作樂句

EX-47　線上影音
VIDEO TRACK 1-73

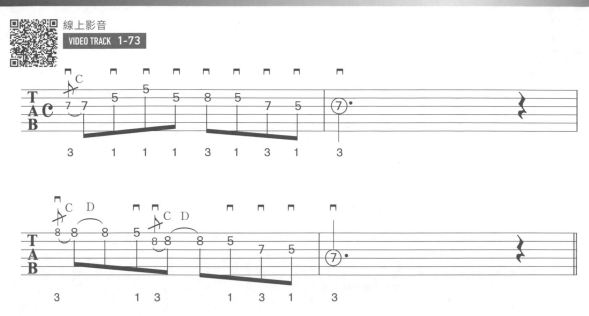

EX-47是依A藍調五聲音階所作的樂句之例。在搖滾吉他中，常使用1全音推弦如本例圖27中所示「C」的位置，可作為創作樂句的參考。而像第4小節用主音來結束樂句，可使旋律有穩定的感覺，而若像第2小節用其他音來結束就會變成有「未完；待續」意味的樂句。請你試作各種樂句來彈彈看。

【圖27】

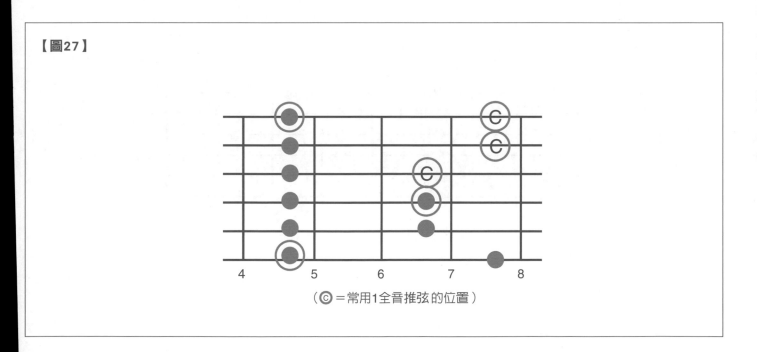

（ⓒ＝常用1全音推弦的位置）

較實用的音階位置

EX-48　線上影音　VIDEO TRACK 1-74

EX-48是把圖27的基本位置向左右琴格擴張，依圖28音階位置的順序彈奏的。它在實際的演奏中，和基本位置一樣常用，請記住。這個EX的重點是，第1小節用無名指按弦，左手由第5弦第5格移動到第7格時同樣用無名指按弦，由第3弦第7格移動到第9格時，亦是相同。

【圖28】

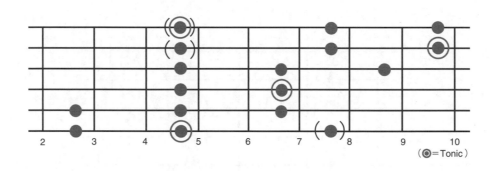

（◎＝Tonic）

實際的樂句例

EX-49　線上影音　VIDEO TRACK 1-75

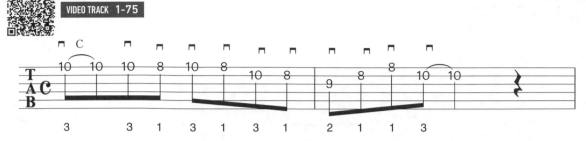

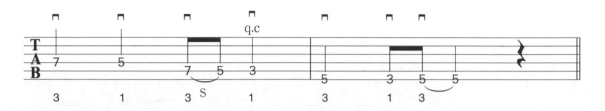

EX-49是把圖28擴張部分作為樂句中心的例子。彈熟樂句，抓到音樂的韻味後，可試作自己的樂句。此處練習了以A音為主音的例子，如果把整個音階位置移到另一位置，就可彈不同Key的曲子。例如以同型音階移動到以C音為主音的位置時，就稱此音型為C藍調五聲音階，可做為C調曲例中的演奏。

【圖29】

●A藍調五聲音階的位置

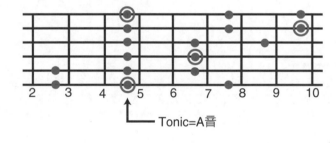

Tonic=A音

（朝下弦枕移動3個琴格）

●C藍調五聲音階的位置

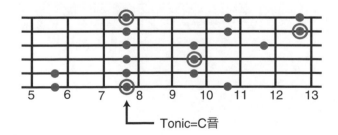

Tonic=C音

PRACTICE-13

線上影音 VIDEO TRACK 1-76　　線上影音 VIDEO TRACK 1-77

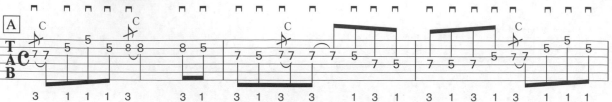

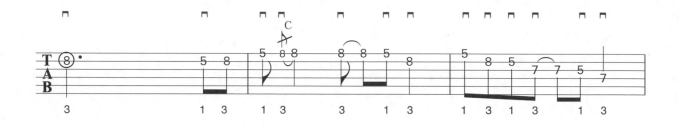

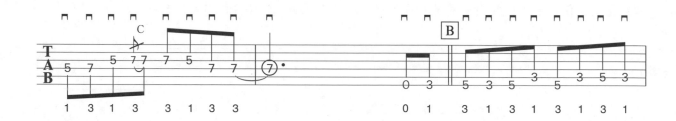

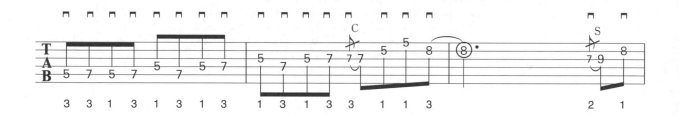

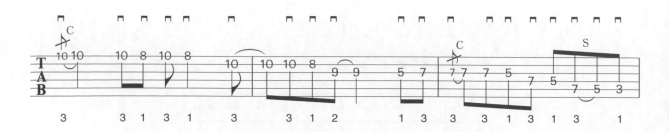

這個Practice是以A藍調五聲音階為基礎的主奏範例，A段使用基本位置，B段使用其擴張型位置。先學會每個部分的樂句，照練習彈彈看。有些熟練之後，可利用伴奏Track試作自己的樂句。用你自己預先想好的樂句或只是隨興當場彈出一些音都可以。不用想太多，總之彈一點東西看看，在重複嘗試的過程中，相信你會領略到「即興演奏」的樂趣。

14　效果音的技巧

此處要用一些利用吉他本身構造的特性產生的某些效果音彈法，也就是說不單只是用「左手壓弦右手Picking」的手法來演奏。

泛音（Harmonics）

EX-50 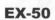 線上影音　VIDEO TRACK 1-78

讓前面的音持續，彈下面一個音。　——→

泛音的音符，用◇來表示。

在被稱為泛音點（Harmonics Point）的特定位置上，用指頭觸弦的狀態Picking而彈出較原音高的倍音，就是「泛音」（Harmonics）。Ex-50是在樂譜所示各格的「正上方位置」輕觸弦，Picking之後立即把指頭移開的練習（圖30）。請注意，如果觸弦的位置有偏差，或其他的指頭碰到同一根弦，就不容易彈出泛音了。

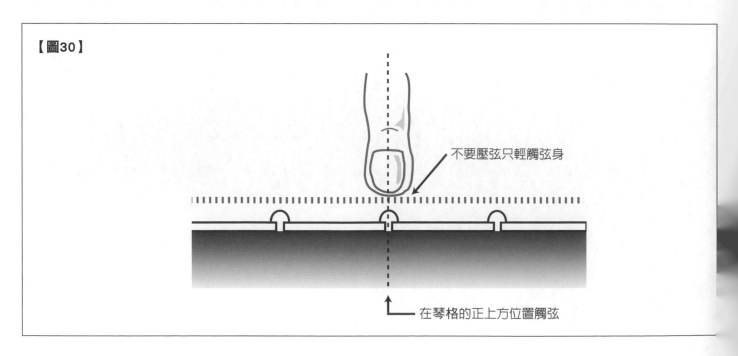

【圖30】

不要壓弦只輕觸弦身

在琴格的正上方位置觸弦

Pick撥弦泛音（Picking Harmonics）

EX-51　線上影音　VIDEO TRACK 1-79

在Picking的同時使用右手拇指觸弦而彈出泛音的技巧，稱為「撥弦泛音」（Picking Harmonics）。EX-51的第1小節是普通的 Picking，第2-4小節就是使用撥弦泛音方法彈的泛音。變更右手位置如（P-121.P-123），可彈出音高不同的泛音，不過通常不需要特定泛音的音高而彈出具金屬感的效果音。因此，即使你彈出的泛音和Video上的音程不同，也不用在意。這個技巧的秘訣在於：輕彎拇指使它易於觸弦，並斜握Pick來Picking，在Picking的一瞬間以拇指觸弦，立即離開。

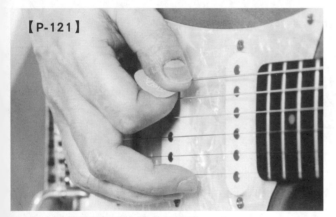

▲第2小節的撥弦泛音在這個位置彈。

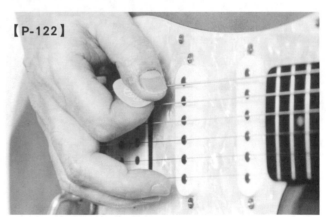

▲第3小節的撥弦泛音的位置。

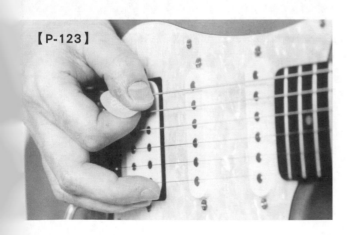

◀ 第4小節的撥弦泛音的位置。

Pick刮弦效果音（Pick Gliss；Pick Scratch）

EX-52 　線上影音　VIDEO TRACK 1-80

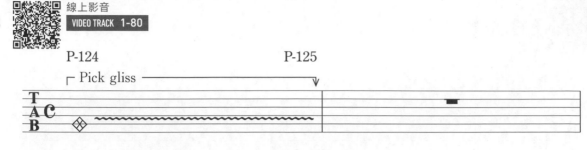

使Pick的邊緣與弦約成直角抵著低音弦，由下弦枕附近朝琴頸方向滑行，發出「《一ㄣ」的效果音，這種技巧稱為「Pick Gliss」（或稱Pick Scratch）（P-124→P-125）。它並不是很難彈的彈法，而且，尤其在Hard Rock類的演奏中經常會用到，希望你一定要學會這個技巧。

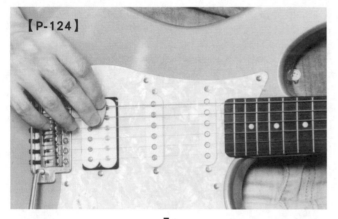

【P-124】

◀ 使Pick的邊緣和弦約成直角抵著低音弦。

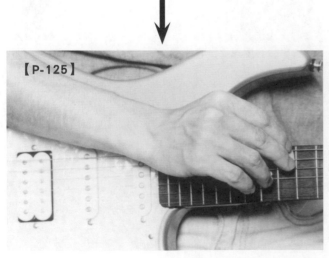

【P-125】

◀ 將Pick由下弦枕附近朝琴頸方向滑行摩擦弦線。

搖桿技巧（Arming Technique）

EX-53　線上影音　VIDEO TRACK 1-81

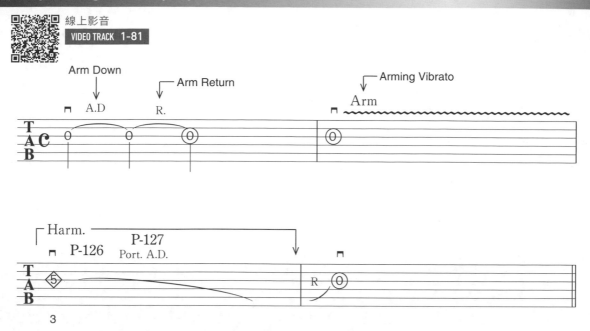

應用顫音搖桿（Tremolo Arm）技巧的總稱就是所謂的「Arming（搖桿技巧）」。基本的搖桿用法有2種，即：把搖桿向琴身壓，使聲音降低的「Arm Down」和把壓著搖桿的力道抽出恢復原音的「Arm Return」。如果搖桿座（Tremolo Unit）是大搖桿座型的吉他，也可能做到使聲音變高的「Arm Up」技巧。EX-53第2小節的「搖桿顫音」是Arm Down和Arm Return作短小的重複而發出顫音的技巧。第3小節是發出泛音後慢慢Arm Down的彈法，後續的第4小節在Arm Down的狀態下Picking後再使它Arm Return。又，在這種大幅度Arm Down時，容易使鬆弛的弦碰到格而產生雜音，請注意。此例中，發出泛音後用左手悶住第3弦以外的弦來演奏。（P-126→ P-127）

◎更多搖桿用法請看【金屬吉他技巧聖經】

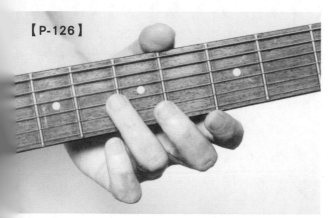

【P-126】

▲在5格的正上方位置，以無名指碰到第3弦第5格，發出泛音。

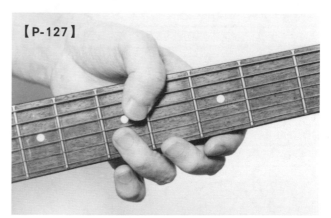

【P-127】

▲4、5、6弦用左手悶音，以外的弦做Arming。

PRACTICE-14

 線上影音 **VIDEO TRACK 1-82**　 線上影音 **VIDEO TRACK 1-83**

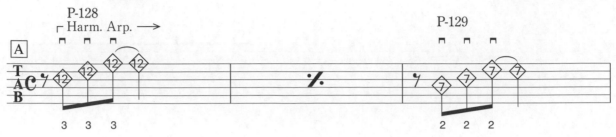

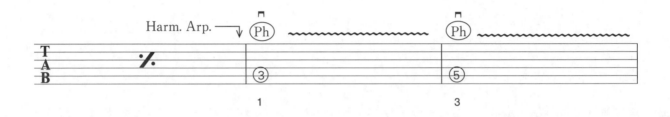

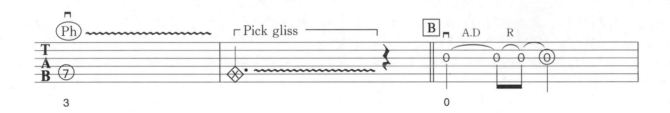

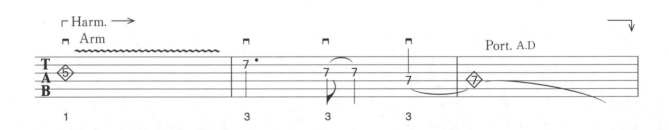

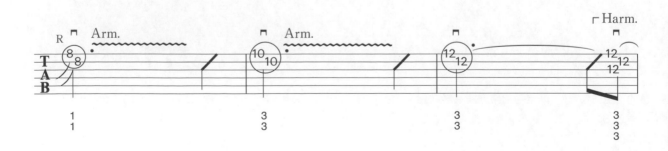

A段的第1-4小節是泛音的分散和弦式演奏。第1-2小節,如(P-128)所示,使無名指的指腹碰到1-3弦12格的正上方位置,然後Picking各弦,彈到第1弦後再把指頭放開。第3、第4小節也一樣,如P-129所示,中指在2-4弦第7格的位置觸弦狀態下彈奏。第5-7小節,發出撥弦泛音後,再作右手搖桿顫音的彈法。B段是以搖桿技巧為主的樂句構成。請掌握每一個樂句的搖桿操作法的訣竅。第8小節的最後面和(P-128)一樣,無名指碰到12格的正上方的狀態下,一齊Picking 1-3弦。

【P-128】

◀讓無名指平臥在12格的正上方位置,碰到1-3弦。

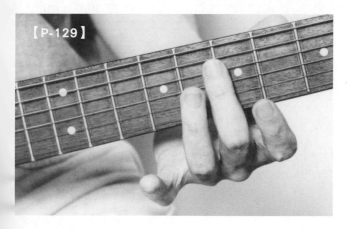

【P-129】

◀讓中指在2-4弦第7格的正上方位置,碰到2-4弦。

15　利用效果器的彈法

此處從各種效果器中選擇4個機種，向你介紹各效果器的特色和應用演奏方式。

破音器（Distortion）的爆發性效果

EX-54　線上影音　VIDEO TRACK 1-84

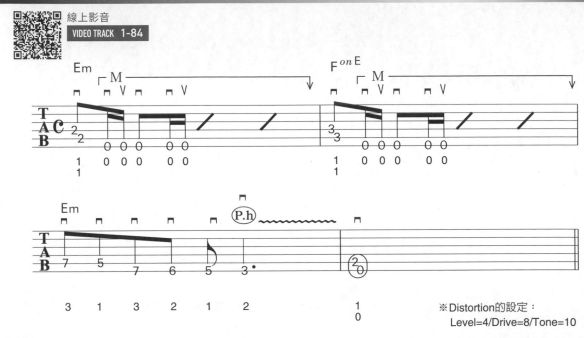

※Distortion的設定：
Level=4/Drive=8/Tone=10

破音效果器Distortion能夠產生比音箱的變形更強烈的破音效果。EX-54就是利用效果器的Heavy Metal風範例。

溫柔變形的破音效果（Mild Over Drive）

EX-55　線上影音　VIDEO TRACK 1-85

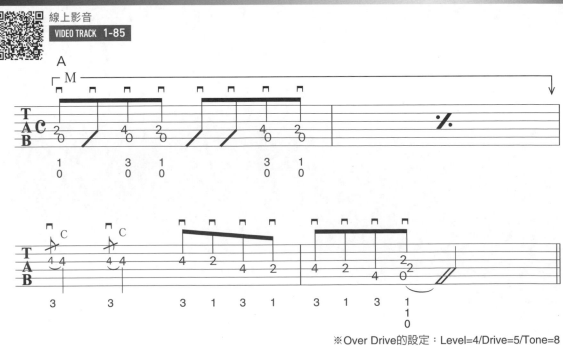

※Over Drive的設定：Level=4/Drive=5/Tone=8

一般稱為「Over Drive」的效果器，它的特徵是自然而接近音箱變形的聲音，設定得輕一點時，也可產生較輕的破音（Crunch Sound）。EX-55是搖滾樂類演奏的範例。

使原始音（Clean Sound）更添美感的Chorus

EX-56　線上影音　VIDEO TRACK 1-86

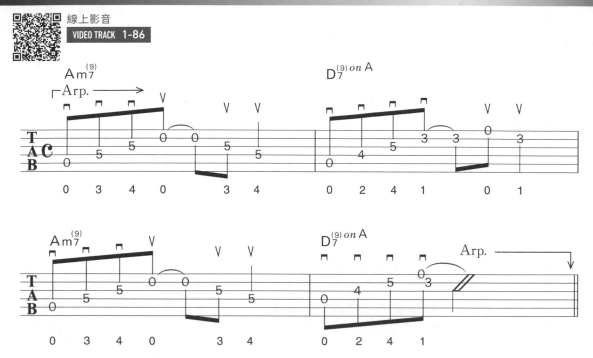

在Clean Sound的分散和弦演奏及刷和弦的時候，增添音的厚度的效果器，稱為「Chorus」。EX-56是分散和弦加上Chorus的演奏。

活用Long Delay的主奏吉他彈法

EX-57　線上影音　VIDEO TRACK 1-87

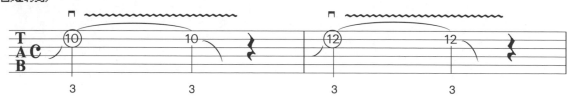

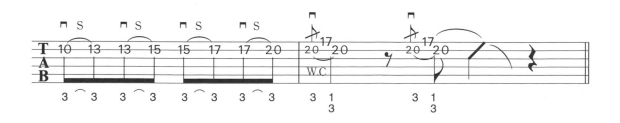

Delay是延遲聲音的效果器，EX-57是應用較原彈奏音慢1拍（4分音符）的Single Delay（使Delay音重複一次的效果）的主奏吉他。

PRACTICE-15

線上影音　VIDEO TRACK 1-88　　線上影音　VIDEO TRACK 1-89

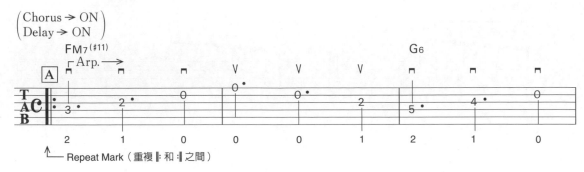

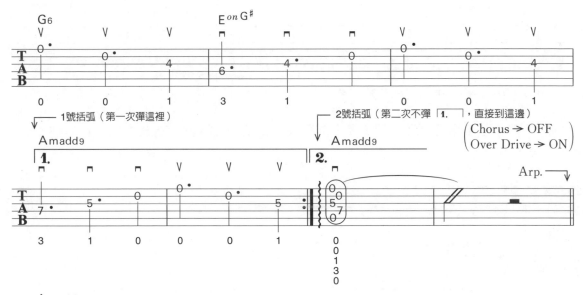

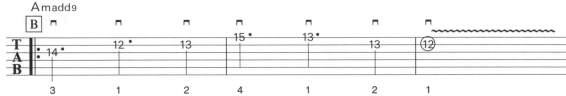

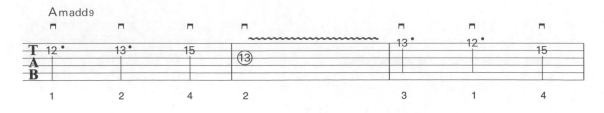

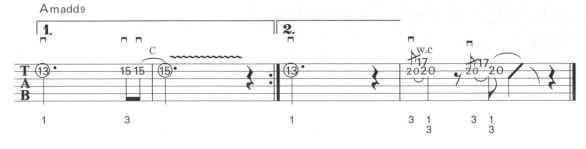

本節是應用Over Drive（Distortion也可）／Chorus／Delay的練習。請預先核對一下如圖31的效果器的設定。如果因效果器的機種而音色的感覺不同，請照你的喜好調整設定。另外，像本例以多數小型效果器串連著用時，應注意它的連接順序。Chorus和Delay以接在Over Drive後面（接音箱）為原則。A段是在Clean Sound上應用Chorus和 Delay做分散和弦的例子，此處的重點是讓Delay Time的設定較原彈奏音慢1拍的演奏。在括弧2處彈過之後，利用休止符的時間，關閉Chorus，開啟Over Drive，再彈B段。Delay不用關。

＊其他更深入的效果器用法請看【縱琴聲設I 初聲之犢】和【縱琴聲設II 效果器達人】

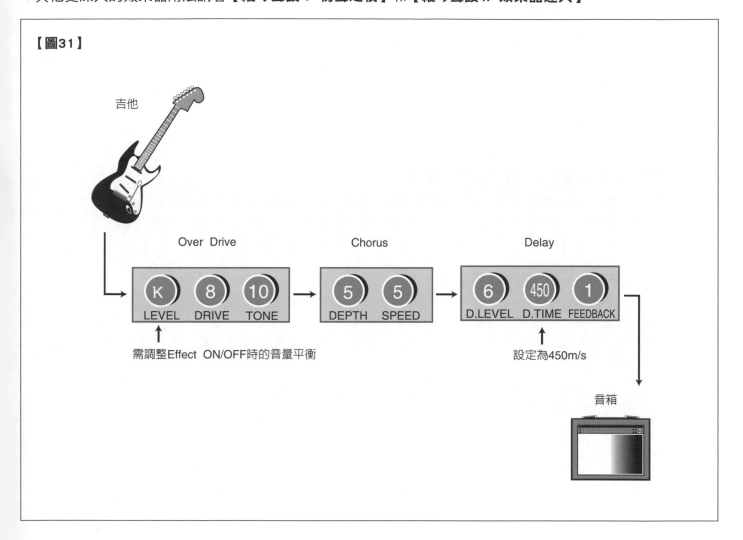

【圖31】

吉他

Over Drive　　　　Chorus　　　　Delay

K　8　10　　　5　5　　　6　450　1
LEVEL　DRIVE　TONE　　　DEPTH　SPEED　　　D.LEVEL　D.TIME　FEEDBACK

需調整Effect ON/OFF時的音量平衡　　　　設定為450m/s

音箱

關於彈奏音階與調式的幾點觀念

恭喜各位完成了【狂戀瘋琴】前半段基礎技巧課程，有些興奮及躍躍欲試於下一課題的衝動對不對？

別急！在繼續下一課題前，有些觀念先建立一下：

一、彈奏各類型音階及調式前，先感受一下：

音樂的多變及富於生命就在彈奏者雙手的撥、觸、撩、動間是否有情感才得以完成。所以在彈奏各類型音階及調式前，先感受一下Video示範錄音中Player所欲表達的情感，多聽一次有w一次的不同領略。再Copy示範的音階模式時，對日後的樂句創作或即興有莫大的助益。

二、示範是死的，用的人是活的：

礙於篇幅限制，教材中的音階用法示範只能列舉一二。在音階講解時，都附有完整的吉他前十二到十五把位的音階位置圖，請各位多細心揣摩磨鍊。示範是死的，用的人是活的，巧妙運用工具書，才能讓你更上層樓，甚至青出於藍也不一定喲！

三、彈琴前一定要做暖指動作：

運動要舒展筋骨，彈琴前一定要做暖指動作。很多示範中的樂句彈不順的原因不是功力不夠，而是手指不聽使喚。為什麼手指會不聽使喚？因為沒暖指，手指活不起來嘛！每次彈琴前至少也得暖指個十幾廿分鐘，讓手指「活」過來，那樣你在練習範例的時候就不會卡住，學習效果才能事半功倍。

OK！你可以往【後部曲】繼續用力的練了，加油！

PART1
關於音階的基本知識

為了能了解何謂音階，
在此將必要的樂譜閱讀與基本樂理做一說明。

1　認識五線譜

為了要能完成了解本書所提之解釋，先決條件是要能掌握及看懂五線譜。在此我們先將一些基本的音樂規則加以整合介紹。

音名的標記

我們在五線譜上運用音符及音名來表示音的高低。關於音名，如EX-1，有各種不同語言的表示法，而搖滾樂或流行樂則多用英文或義大利文來表示。

EX-1
線上影音
VIDEO TRACK 2-1

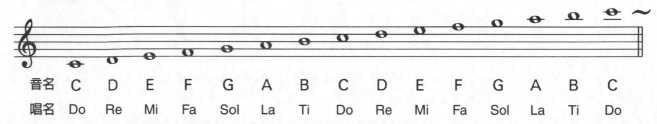

音名	C	D	E	F	G	A	B	C	D	E	F	G	A	B	C
唱名	Do	Re	Mi	Fa	Sol	La	Ti	Do	Re	Mi	Fa	Sol	La	Ti	Do

半音與全音

兩音高低差的最小單位為半音，吉他一琴格就是一個半音音程。2個半音，也就是兩音相差兩琴格的音程即為一個全音（圖1）。

【圖1】

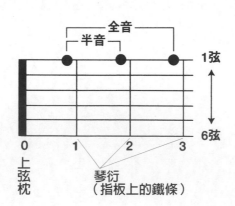

升降記號的意義與使用方法

以半音為單位來改變音的高低之記號稱為升降記號，以下3種是常用的升降記號。

♯（升記號）	升高半音
♭（降記號）	降低半音
♮（還原記號）	將變化後的音還原為原音高

升降記號還有所謂的調號與臨時記號2種，以下將針對其使用方法做一說明。

【1】調號

寫在譜號右側的升降記號稱為調號，是在表示歌曲的調名。所謂的調號有下表所示之12種。使用同一組音階，但因起始主音不同，而調名不同，稱為關係大調與關係小調，但因使用的音階相同，所以調號亦相同。譬如下表中，C大調為A小調的關係大調，A小調為C調的關係小調，兩調調號相同都沒有任何的升（♯），降（♭）記號標示於高音譜記號（𝄞）的右方。

調號	大調 小調	調號	大調 小調
𝄞	C / Am	𝄞♯	G / Em
𝄞♭	F / Dm	𝄞♯♯	D / Bm
𝄞♭♭	B♭ / Gm	𝄞♯♯♯	A / F♯m
𝄞♭♭♭	E♭ / Cm	𝄞♯♯♯♯	E / C♯m
𝄞♭♭♭♭	A♭ / Fm	𝄞♯♯♯♯♯	B / G♯m
𝄞♭♭♭♭♭	D♭ / B♭m	𝄞♯♯♯♯♯♯	F♯ / D♯m

只要不轉調，同一小節內之不同八度音亦需要變化。

EX-2

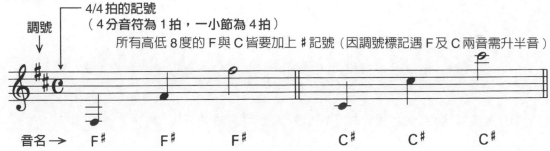

【2】臨時記號

為了臨時要改變音的高低而加上的升降記號稱為臨時記號，這種臨時記號是記在音符的左側。臨時記號對同一小節內的同音高音需做變化，與較此音高或低8度之音無關，不需做變化。以EX-3中的G音為例，因#出現在第二線，表示只有第二線上的G需升半音，其餘位置不同八度上的G不需升高。

EX-3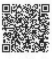

音程的表示法

兩音之間的距離稱為音程，以「度」為單位來表示。度數有下列兩類的表示法，可因應需要來靈活使用。

【1】簡單的度數表示法

要簡單的表示度數時，只要與基準音同音高者稱為同度音或是1度，以此音開始依序為2度、3度、4度..。而8度的音程稱為8度音。

EX-4　線上影音　VIDEO TRACK 2-4

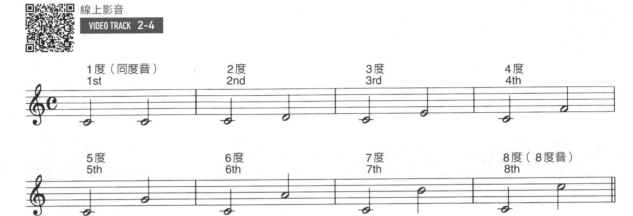

【2】正確的度數表示法

是指包含不同半音所表示出的正確音程，基本上是在度數的前面加上「M：大音程、m；小音程、P：完全音程、♯（Aug）：增音程、♭（dim）：減音程」這些記號。

EX-5　線上影音　VIDEO TRACK 2-5

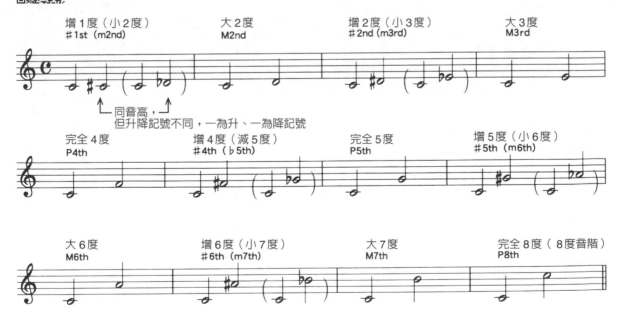

2 | 音階的構造與角色

在此將就音階的構造與角色做一說明。

音階的基本構造

Scale就是音階，是指在一個8度音的範圍內將若干的音依照高低順序排列。使用若干不同的音組合成多種不同的音階，這些不同的音具有不同的特徵。EX-6是以一般人都很熟悉的「C大調音階」為例，以「CDEF-GAB」7個音所構成。

另外，音階的起首音稱為主音（Tonic），主音以外的音階音符（構成音階的音）則以主音開始算起的度數表示。音程標注於五線譜上方。

EX-6 線上影音 VIDEO TRACK 2-6

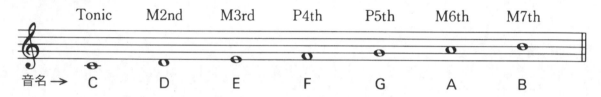

C大調音階

Tonic	M2nd	M3rd	P4th	P5th	M6th	M7th
音名 → C	D	E	F	G	A	B

音階的角色

音階有以下之一些功能。

【1】旋律／樂句的基準

歌曲的旋律或樂句是以音階上的音（包含不同8度中音名不相同的音）為中心所構成的。EX-7是以C大調為基礎所構成的樂句，在不同八度上相同的音名的音還是音階組成音。

EX-7 線上影音 VIDEO TRACK 2-7

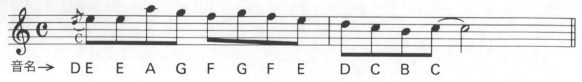

音名 → D E E A G F G F E D C B C

【2】和弦進行的基礎

和弦是一首曲子的中心，而和弦是以音階的音為基礎，一個個重疊所形成。以EX-8的C大調為例，例出由C大調音階 C、D、E、F、G、A、B等七個音所構成的七個三和弦，叫做「調性和弦」（或順階和弦）。

EX-8 線上影音　VIDEO TRACK 2-8

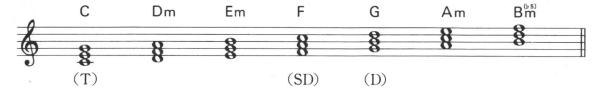

調性和弦中有三個主要的三和弦，通常被用來當作一首歌曲的和弦主軸，以下介紹這三個和弦不同的特性及功能。

●主和弦（記號為T）

以音階的主音為根音所發展出來的和弦是最具安定性與終止感的和弦。如C大調中的C和弦。

●下屬和弦（記號為SD：Sub-dominant）

以音階的P4th音為根音所發展出來的和弦，在和弦進行中具有變化的效果。如C大調中的F和弦。

●屬和弦（記號為D：Dominant）

以音階的P5th音為根音所發展出來的和弦，此和弦會帶出強烈地需要回到主和弦的力量。如C大調中的G和弦，通常是以七和弦G7的狀態出現，這時就稱這種和弦為「屬七和弦」。

【3】決定調性的方法

曲子的調性是以音階的主音為基準，加上使用不同的組成音符來決定。音階上如果包含了主音的大三度音（M3rd），這個音階就算是大調類型的音階；如果包含主音的小三度音（m 3rd），這個音階就算是小調類型的音階，這是最基本的區別方法。舉例來說，如果一首歌曲是以C大調音階為基礎，那我們就可以說這首歌是C大調。更進一步的來說，一首C大調的曲子，要以C大調的音階音為基礎來創作出不同的樂句會比較合適。

3 ｜ 指板上音階的位置

要記住吉他上的音階，就是要記住音階的位置。在此將就音階位置做一說明。

音階位置

以C大調音階為例，各個音階音符的位置如圖2（a）所示排列在吉他的指板上。在不移動左手以左手四個手指能控制的格數為一個把位，一個把位通常是四到五格為一單位，如（b）所示之位置即為由第六弦第8格為起始音的C大調音階。請記住各種音階的位置，因為這些音階是創作一段曲子的基本元素。另外，圖2（b）●所標註的音階位置只是眾多音階位置中的一個例子，實際上同一組八度音階可以有多個不同的位置。

【圖2】音名在吉他指板上的位置

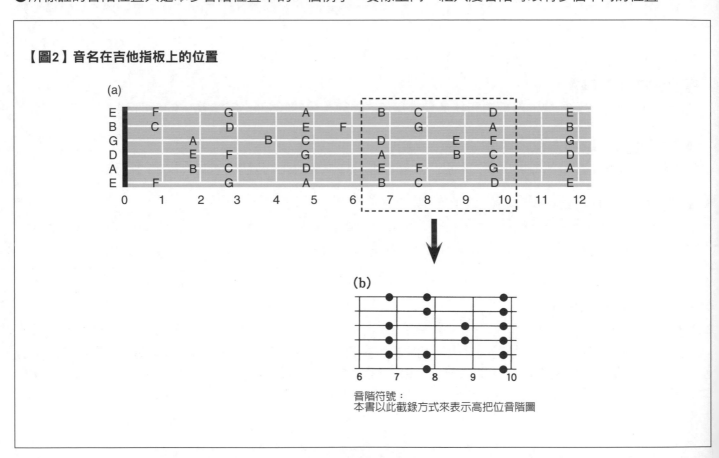

音階符號：
本書以此截錄方式來表示高把位音階圖

其他調同音型的音階位置推算

同樣的音階位置亦可移動到指板上其他地方彈奏，只是所彈出的調與原先的是不相同的。

推算方式：

【1】認識各音符音名間的音程差異關係

| 音符音名 | C | | D | | E | | F | | G | | A | | B | | C | …較高音 |
|---|---|---|---|---|---|---|---|---|---|---|---|---|---|---|---|
| 音程差異 | | 全音 | | 全音 | | 半音 | | 全音 | | 全音 | | 全音 | | 半音 | | |

【2】以熟悉的音階為基準，推算他調同型音階位置。

EX.

由C大調音階推G大調音階及C大調音階推算E大調音階

【步驟一】計算基準調的調名與新調調名音程差異。

　　　　　E高於C二個全音，G低於C二個全音加一個半音。

【步驟二】依音程差異，推算琴格差，再往高音把位或低把位平行移動。

（a.）G低於C二個全音加一個半音。（2全＋1半=5琴格）

　　　可將圖2（b），C大調音階之位置前移5格，由第六弦第3格做為起始音即為G大調音階。

（b.）E高於C二個全音。（2全=4琴格）

　　　可將圖2（b），C大調音階之位置後移4格（往高把位方向），由第六弦第12格做為起始音是E大調音階。找到調名主音位置是其重點。因此最好是對所有音符音名在指板上的位置能有一定程度的認識。

【圖3】

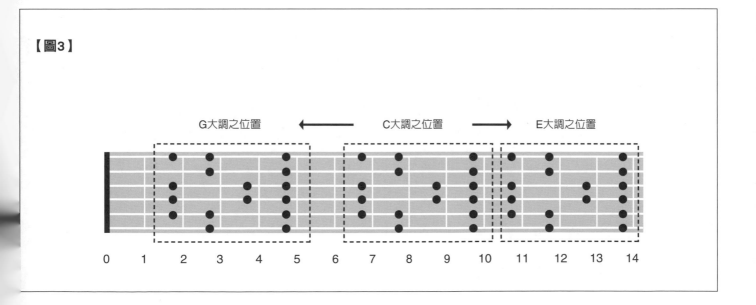

G大調之位置　　←　　C大調之位置　　→　　E大調之位置

0　1　2　3　4　5　6　7　8　9　10　11　12　13　14

4　關於調式

「音階是創作旋律與和弦的基礎，也是決定調名的依據」的這個說法是在文藝復興時期才被確立的，自此成為不論是古典音樂或是現代的搖滾樂、爵士、流行樂等音樂的「調性音樂」之共通理論基礎。不過，在文藝復興時期之前歐洲的教會音樂或世界各地的民族音樂並沒有遵循這樣的規則。這類的音樂中，作為旋律基礎的音階並沒有被當作和聲的基礎；亦不具「大調/小調」的調性概念。而這類具有「旋律基礎功能」的音階總稱為「Mode」中文譯為「調式音階」。這其中最著名的便是接下來PART2所要介紹的「教會調式音階」。但是，從50年代的爵士樂大量運用調式以後，調式開始被當作和聲的基礎，調式音階開始像基礎音階一樣大量的被運用，特別是搖滾樂，對於音階與調式運用的界線非常的不明確。在此，本書將對於這些調式與音階一併做一解說。在實際彈奏時，並不用刻意去分辨彈的是一般的音階或是調式音階，這是需要我們特別注意的。

PART2
音階的種類與特徵

我們將在PART2這一章
對於各種音階的分類及其基本的實際應用做介紹。
請參考Video的示範並詳記各種音階的特徵。

1　大調類音階

首先要介紹的是在大調中所使用的2大類音階，其特徵是都包含與調性主音差大3度音程的M3rd音。

大調五聲音階（Major Pentatonic Scale）

由五個音所構成的音階總稱為「五聲音階」，通常並不具備作為「和弦的基礎」的功能，只有用來做為旋律的基礎。依據構成音可分成很多種類，主要是使用在很多種民族音樂中，但在這裡所要介紹的是被應用在鄉村歌曲、民謠或搖滾樂上的音階。

EX-9 線上影音 VIDEO TRACK 2-9

大調五聲音階

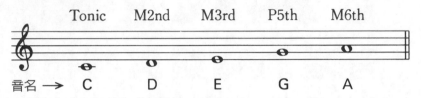

圖4所表示的是C大調五聲音階在吉他指板上的位置，其中的（c）是實際上最常被使用的音型。（f）是比（a）高8度音的同型音階。（b）-（d）是第12琴格前的音型亦較常見。

【圖4】

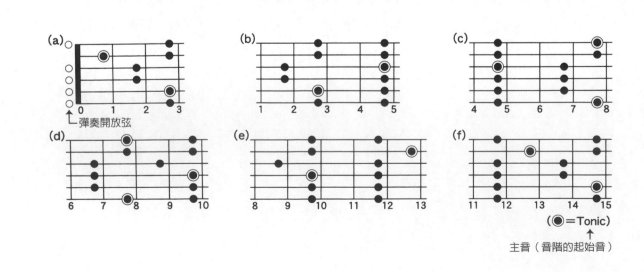

再者，使用以圖4（c）的音型為中心往兩旁低音及高音部分如圖5的這種擴張音型的狀況也不少。

【圖5】

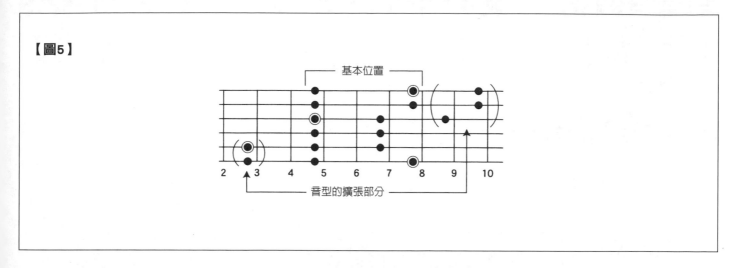

EX-10是使用C大調五聲音階所做成之樂句，此種音階輕快但比較通俗。

EX-10　線上影音　VIDEO TRACK 2-10

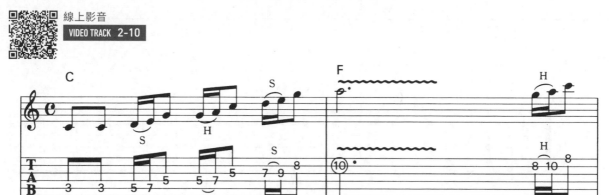

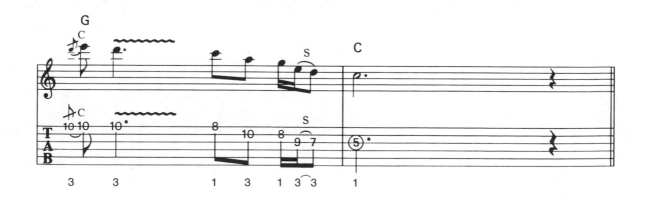

大調音階（Major Scale）

大調音階又稱為「自然音階」（Diatonic　Scale），以起始音主音的音名為調性名稱，此種音階從古典音樂到流行音樂，亦即所有的西洋音樂中皆被廣泛的使用（EX-11）。圖6是以C為起始音的C調大音階在吉他指板上的位置圖。

EX-11 線上影音　VIDEO TRACK 2-11

C大調音階

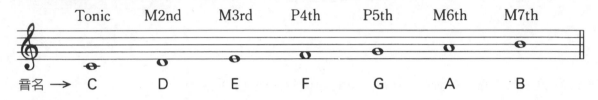

	Tonic	M2nd	M3rd	P4th	P5th	M6th	M7th
音名 →	C	D	E	F	G	A	B

【圖6】

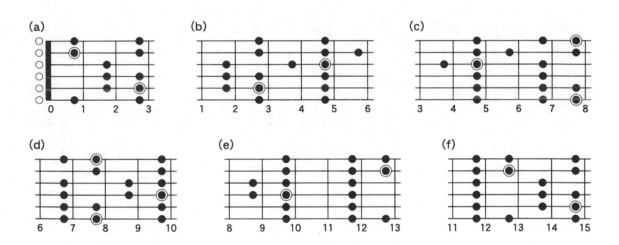

圖7是每一弦上有3個音的C調大音階位置圖，多使用在Hard Rock類的樂曲上。

【圖7】

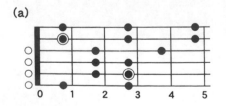
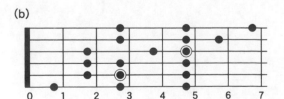

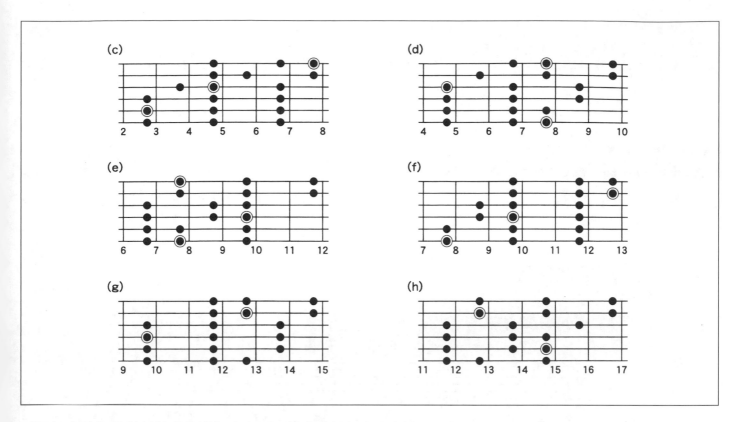

以這個音階為基礎所做成的樂句比大調五聲音階聽起來更直接、明白。

線上影音

EX-12 VIDEO TRACK 2-12

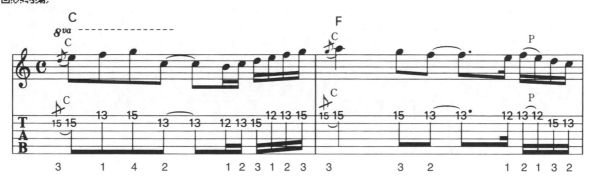

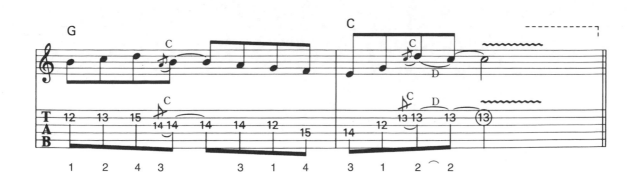

2　小調類音階

在此要介紹的是在小調中所使用的音階，其特徵是皆包含與調名主音差小三度音程的 m3rd此音。

小調五聲音階（Minor Pentatonic Scale）

EX-13的「A小調五聲音階」是與C大調互為關係調的A小調五聲音階，可看做是以C大調五聲音階中的M6th音為主音所形成的五聲音階，音階音與C大調五聲音階完全相同，因起始主音不同，故音階名稱不同。

EX-13 線上影音
VIDEO TRACK 2-13

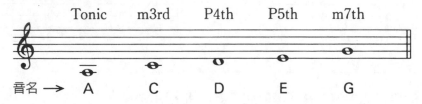

A小調五聲音階

圖8的各個位置與圖4所示之C大調五聲音階的位置是相同的，只不過主音不同。另外，（c）的位置圖中除了標示出第5格到第8格的基本音型位置外，也標示出如括號中所示往音型左右位置擴張的音型圖。

【圖8】

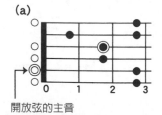

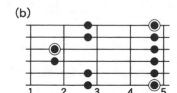

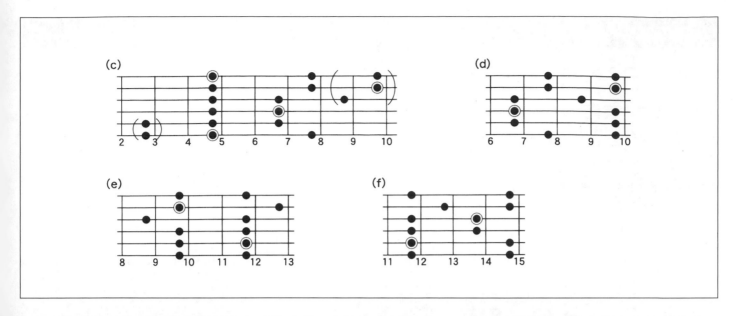

此種音階與大調五聲音階一樣具有獨特的味道，常被運用在像EX-14一樣傳統的樂句中當作樂句的構成基礎。

EX-14 線上影音　VIDEO TRACK 2-14

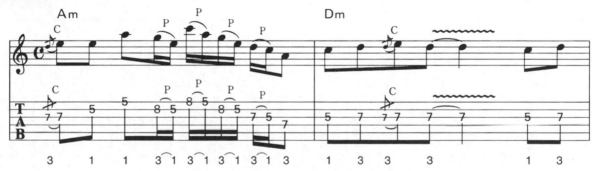

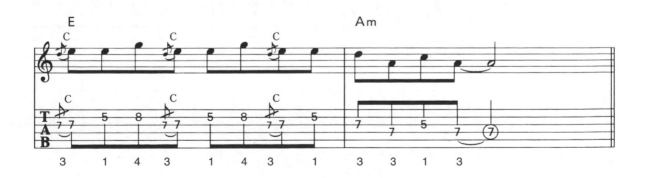

小調音階

小調音階有以下三種，並且具有各種新奇不同的韻味營造出不同風格及音樂個性。

【1.】自然小音階（Natural Minor Scale）

EX-15的「A自然小音階」是以C大調音階中的M6th為主音而成的音階，這是小調的基本音階。

EX-15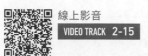
線上影音
VIDEO TRACK 2-15

A自然小音階

圖9是此音階的基本位置，圖10是每一弦上有三個音的A自然小音階位置。圖9、圖10的與C大調音階的位置是相同的，只是主音的位置不同而已。

【圖9】

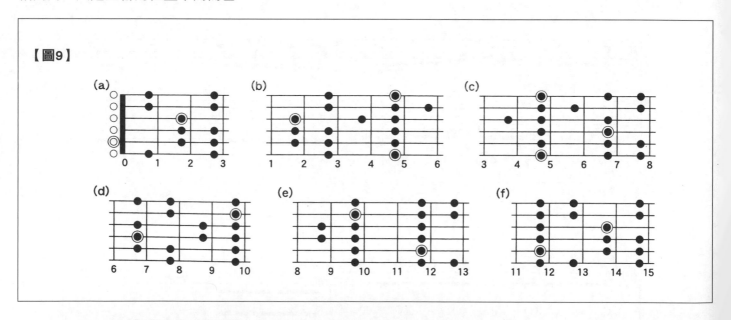

【圖10】

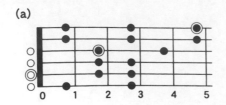

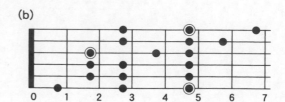

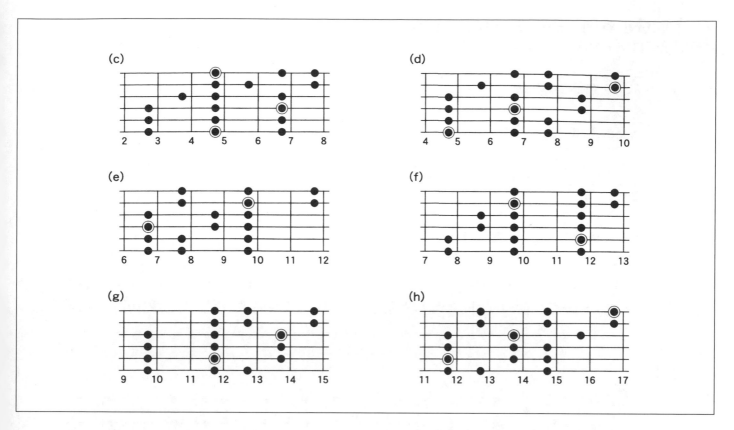

EX-16是運用此A自然小音階做成之樂句。就像在大調中用大調五聲音階一樣，並不會有很特殊的效果。

線上影音
VIDEO TRACK 2-16

EX-16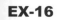

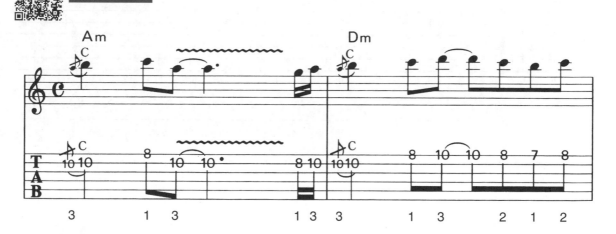

【2.】和聲小音階（Harmonic Minor Scale）

將自然小音階的m7th升高半音的音階即為「和聲小音階」。

EX-17　線上影音　VIDEO TRACK 2-17

A和聲小調音階

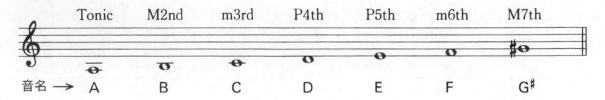

Tonic	M2nd	m3rd	P4th	P5th	m6th	M7th
A	B	C	D	E	F	G#

圖11、圖12的音階位置，除M7th的音之外，皆與自然小音階的位置相同。另外，如圖12每一弦有三個音的A和聲小音階，由於同一弦上的m6th與m7th音程距離較大，因此在彈奏時要特別注意左手指型的擴張動作。

【圖11】

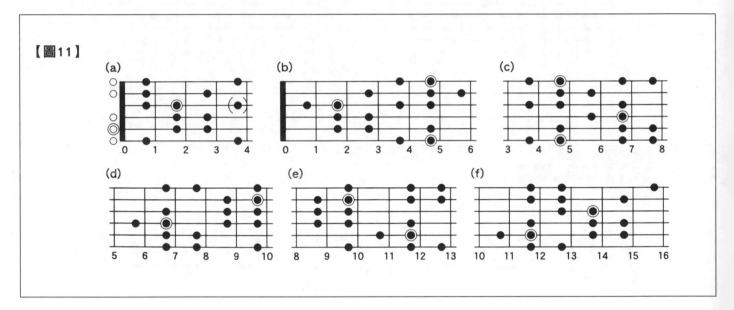

【圖12】

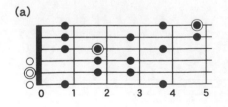

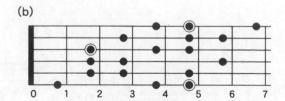

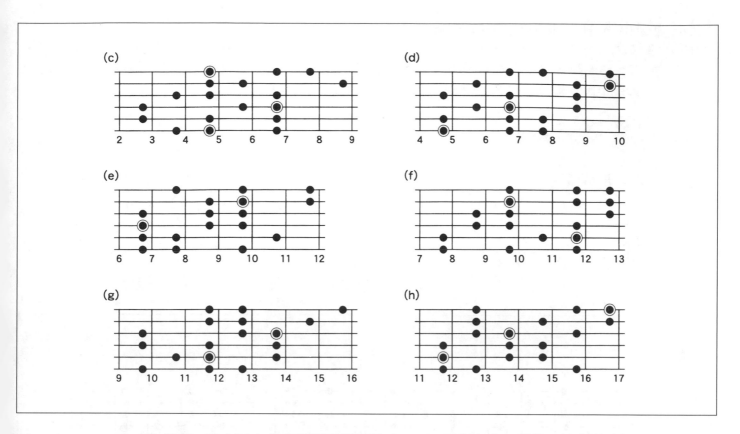

以Yngwie Malmsteen為代表，融合了古典音樂要素的這種Hard Rock風樂句中經常使用這樣的音階。

EX-18

線上影音
VIDEO TRACK 2-18

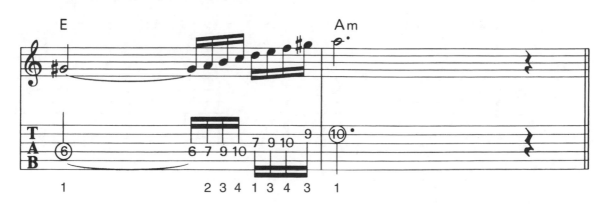

【3.】旋律小音階（Melodic Minor Scale）

將和聲小音階之m6th升高半音成為M6th的就成為旋律小音階。上行演奏（由低音往高音彈時）使用的旋律小音階，於下行演奏時（由高音往低音彈時）需將音階還原成自然小音階模式，亦即音階中的M6th還原成m6th，M7th還原m7th。圖13、14為上行音階演奏時所用的旋律小音階之位置圖。

EX-19　　線上影音　VIDEO TRACK 2-19

A旋律小音階

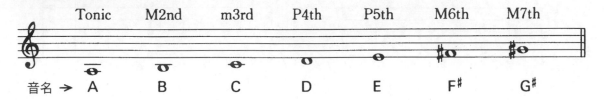

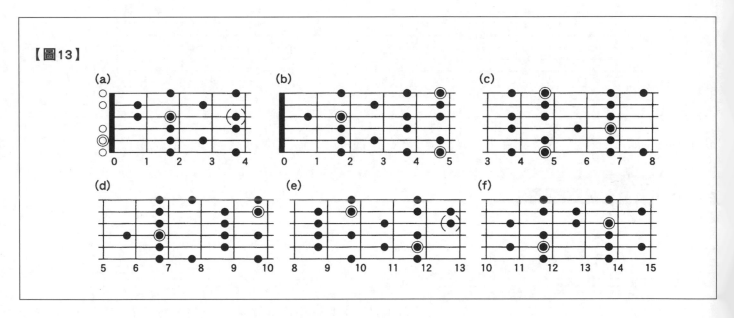

【圖13】

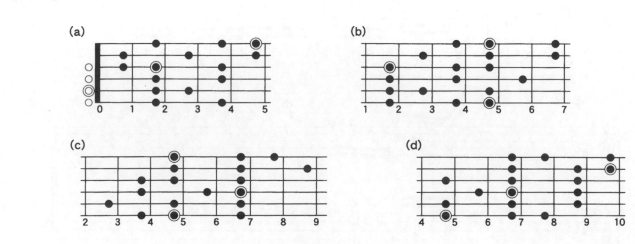

【圖14】

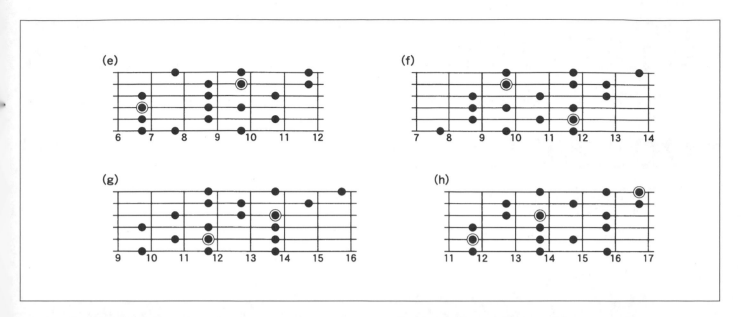

旋律小音階單獨使用的情況並不多，如EX-20就是與自然小音階或和聲小音階一起使用的演奏示範。

EX-20　　線上影音　VIDEO TRACK **2-20**

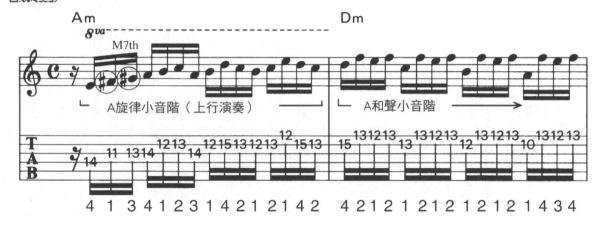

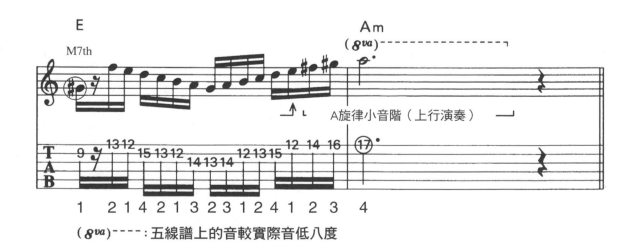

（*8va*)----：五線譜上的音較實際音低八度

3　藍調類音階

接著介紹的是有搖滾樂之母的藍調音階，其最大的特徵是具有藍調特有韻味的藍調音符－Blue note。

藍調五聲音階（Blues Pentatonic Scale）

「藍調五聲音階」其音階的組成音符與小調五聲音階完全相同，但它並不是只使用在小調而已，它也經常被使用在大調裡。此時，大調的M3rd／M7th與低半個音程的m3rd／m7th相遇，產生藍調特有的聲音，這兩音就是我們所謂的Blue note。此種音階為藍調的基礎，同時也被搖滾樂、Funk樂等廣泛使用。

EX-21 線上影音　VIDEO TRACK 2-21

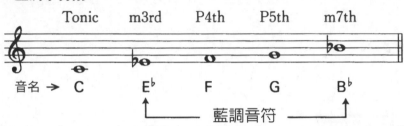

而比P5th低半音的b5th亦為Blue note，加上此音的音階如EX-22是很常被使用的。請熟記圖15這個包含♭5th的C藍調五聲音階之位置。圖15，以▲所示之♭5th音之外的音，是由圖8之A小調五聲音階指型往高把位方向移動3格所形成。

EX- 22

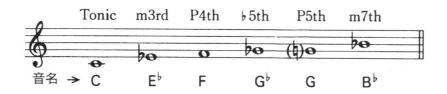

【圖15】

(a)
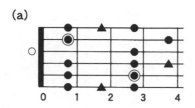

(b)
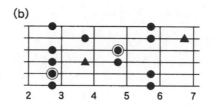

(c)
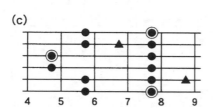

(d)
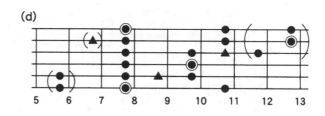

(e)
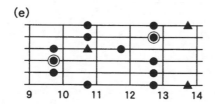

(f)
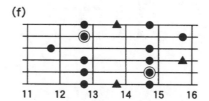

（▲＝♭5th）

EX-23為運用C藍調五聲音階所做成之吉他旋律。樂句本身所使用的音階除♭5th之外，與小調五聲音階相同，而C7和弦與藍調音符E♭（♭3th）、G♭（♭5th）、B♭（♭7th）各音形成對比因此生出一種藍調樂的味道。

EX-23 線上影音
VIDEO TRACK 2-23

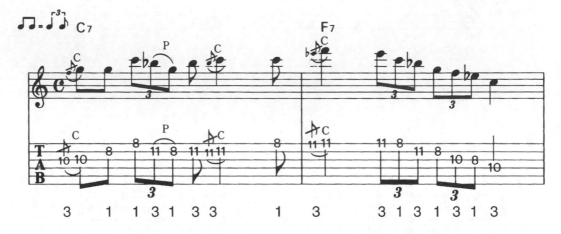

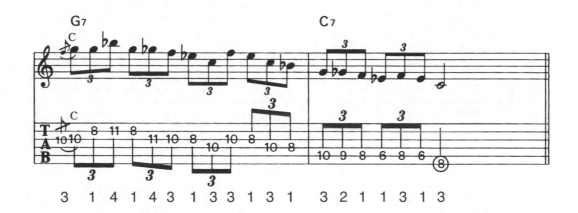

Blues Note 音階

將大調音階之M3rd與M7th降半音變化而成的音階即為Blue Note音階，與藍調五聲音階相同為藍調之基礎並被廣泛使用。

EX-24 線上影音
VIDEO TRACK 2-24

C大調音階換上Blue note

	Tonic	M2nd	m3rd	P4th	P5th	M6th	m7th
音名 →	C	D	E♭	F	G	A	B♭

在實際演奏時，也會出現在EX-24上多加另一個藍調音符b5th，甚至在大調的狀況下，會再加上大調音階原本的M3rd，如 EX-25般一個音階上有較多的音。這就是藍調音階（Blues Scale）。

EX-25

線上影音
VIDEO TRACK　2-25

C藍調音階

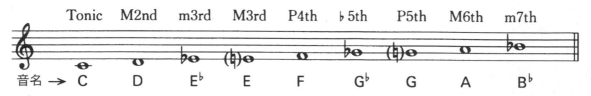

C藍調音階使用2個以上把位的情形不多，通常是用如圖16，包含延伸出來的音階音這樣的把位來彈。

【圖16】

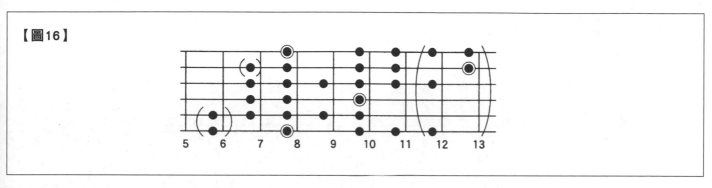

Ex-26是以EX-25為基礎所做成之樂句為例，C藍調音階會比五聲音階更具有細緻的表情為其特徵。真正貼近藍調音樂的味道。

EX-26

線上影音
VIDEO TRACK　2-26

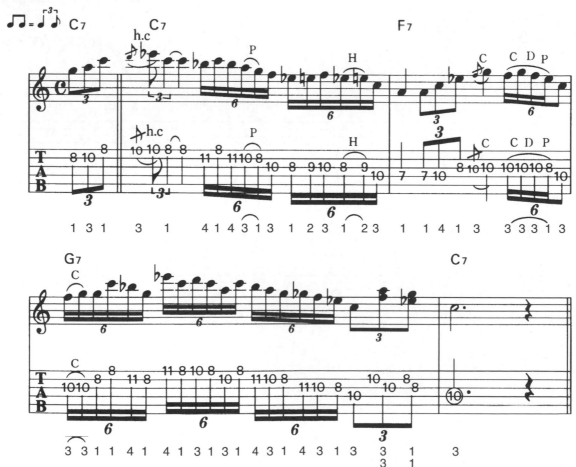

4　教會調式

這裡所要介紹的是在中世紀被教會音樂所使用的「教會調式」又稱為「聖樂調式」的音階，可視為以大音階之各音階音符為主音而成之音階。

艾奧利安（Ionian）調式音階

EX-27之艾奧利安（Ionian）調式音階，因與大音階相同，在此省略不再談。

EX-27 線上影音 VIDEO TRACK 2-27

多里安（Dorian）調式音階

以大音階之M2nd為主音之音階即為多里安（Dorian）調式音階，另一種說法亦可解釋為比自然小音階之m6th高半音之音階。圖17是D多里安（Dorian）調式音階的基本把位，與C大音階（或A自然小音階）相同。

EX-28 線上影音 VIDEO TRACK 2-28

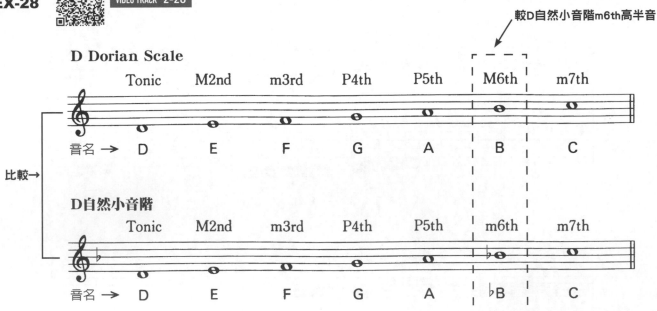

【圖17】

Dorian音階會使用於演奏小調的樂句中，比小調音階稍微少了一點點的悲傷感為其特徵。

線上影音
VIDEO TRACK 2-29

EX-29

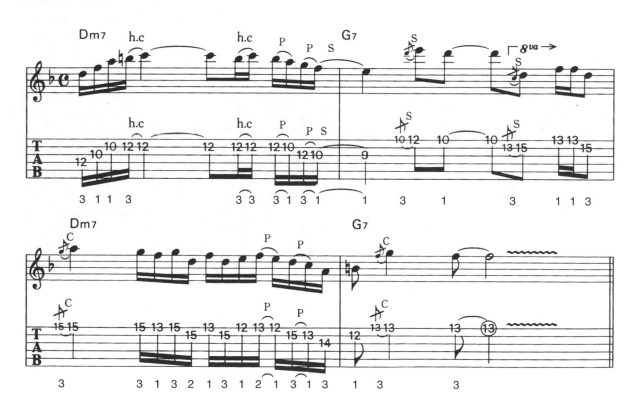

弗里吉安（Phrygian）調式音階

以大音階之M3rd為主音並比E自然小音階中M2nd低半音的音階稱為弗里吉安（Phrygian）調式音階。

EX-30　線上影音　VIDEO TRACK 2-30

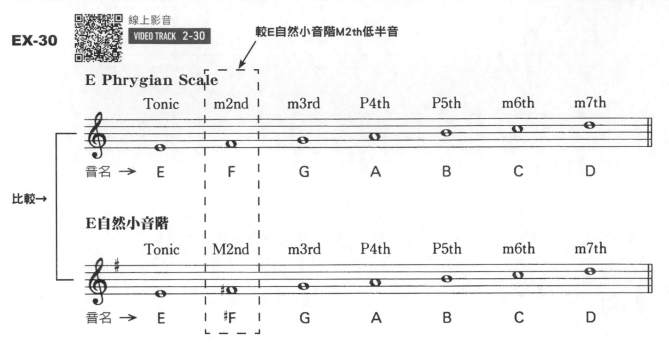

較E自然小音階M2th低半音

這種音階亦會使用於小調的樂句，m2nd所形成之不安定感為其特徵。

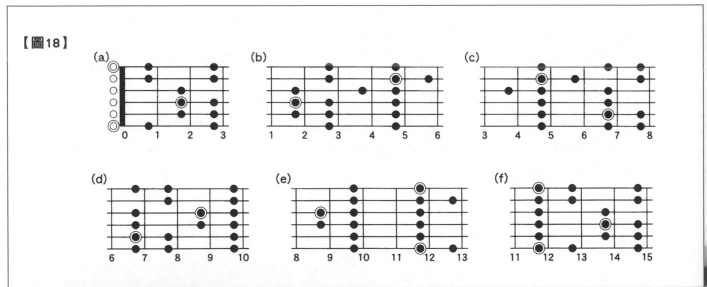

EX-31　線上影音　VIDEO TRACK 2-31

利地安（Lydian）調式音階

以大音階P4th為主音並比大音階之P4th高半音之音階稱為利地安（Lydian）調式音階。

EX-32 線上影音 VIDEO TRACK 2-32

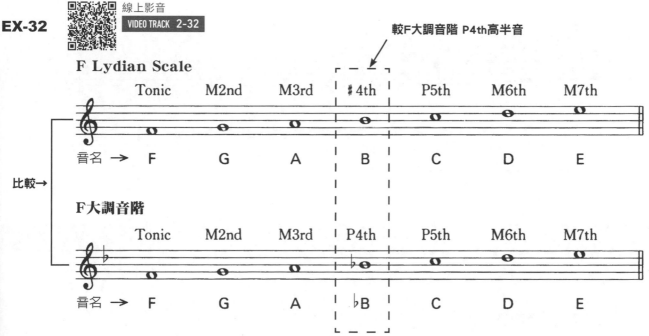

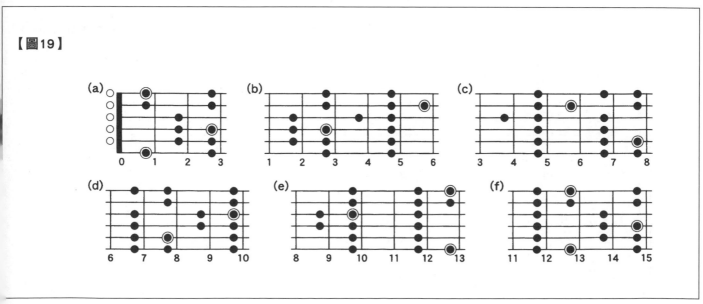

【圖19】

此音階是使用於大調的樂句中，由於#4th之存在，會造成下屬和弦連續出現的感覺為其特徵。

EX-33

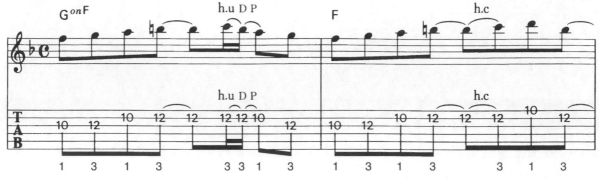

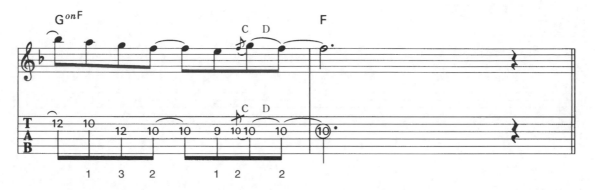

米索利地安（Mixolydian）調式音階

以大音階P5th為主音並比大音階之M7th低半音之音階稱為米索利地安（Mixolydian）調式音階。

EX-34

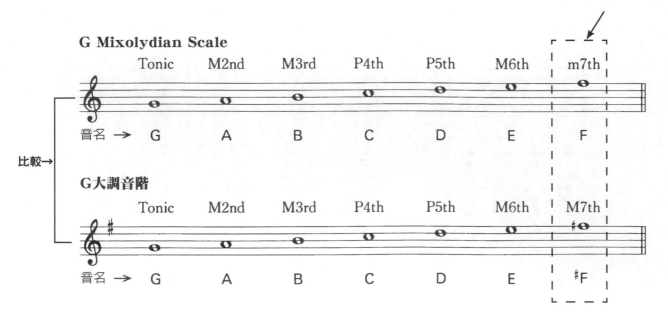

【圖20】

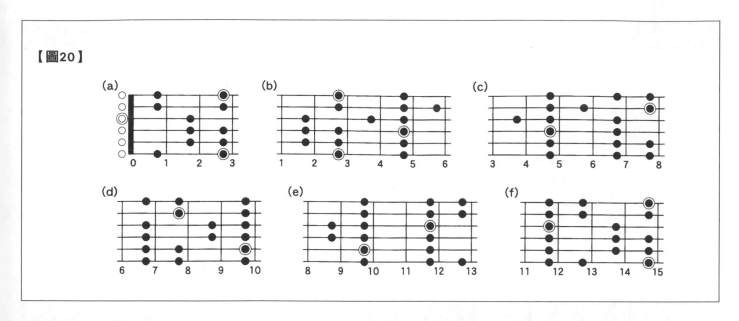

這種音階是屬於後面章節要介紹的屬音階類型，除了使用在有藍調色彩的樂句上，亦可做成具印度音樂氣息之旋律。

EX-35

線上影音
VIDEO TRACK 2-35

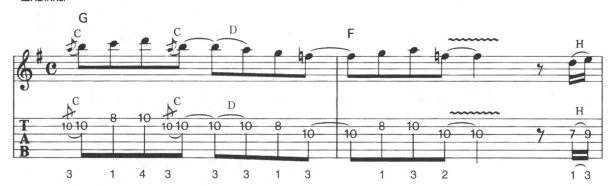

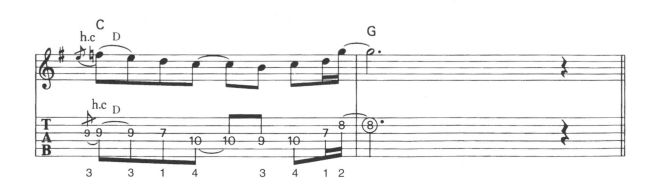

艾奧利安（Aeolian）調式音階

艾奧利安（Aeolian）調式音階與自然小音階完全相同。

EX-36 線上影音 VIDEO TRACK 2-36

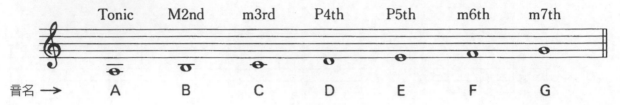

A Aeolian Scale

| | Tonic | M2nd | m3rd | P4th | P5th | m6th | m7th |

音名 → A　B　C　D　E　F　G

洛克里安（Locrian）調式音階

以大音階之M7th為主音之音階稱為洛克里安（Locrian）調式音階。

EX-37 線上影音 VIDEO TRACK 2-37

B Locrian Scale

| | Tonic | m2nd | m3rd | P4th | ♭5th | m6th | m7th |

音名 → B　C　D　E　F　G　A

【圖21】

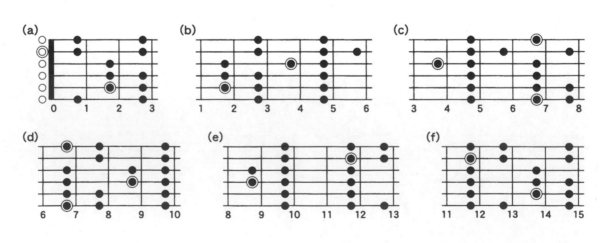

此音階是使用於部分的小7降5和弦（m7♭5）出現時。搖滾樂之和弦並不多用，因此並沒有太多實例。

EX-38 　線上影音　VIDEO TRACK 2-38

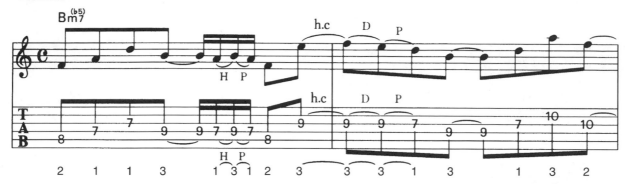

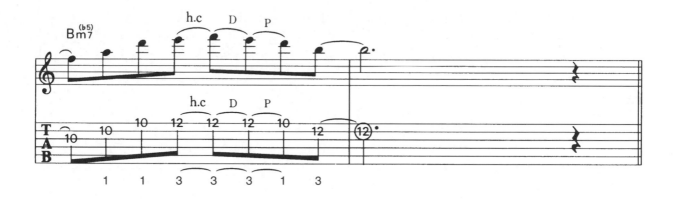

5 屬音階

在此要介紹的是屬和弦所使用的音階，其共同的特徵為皆包含M3rd與m7th音。

弗里吉安調式屬音音階（Phygian Dominant Scale）

比弗里吉安調式音階中之m3rd高半音的音階即為弗里吉安調式屬音階。此音階亦可解釋為以和聲小音階中以P5th為主音的音階。圖22是E弗里吉安調式屬音階之位置，除主音不同之外，所有的音皆與A和聲小音階相同。

EX-39 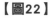 線上影音　VIDEO TRACK 2-39

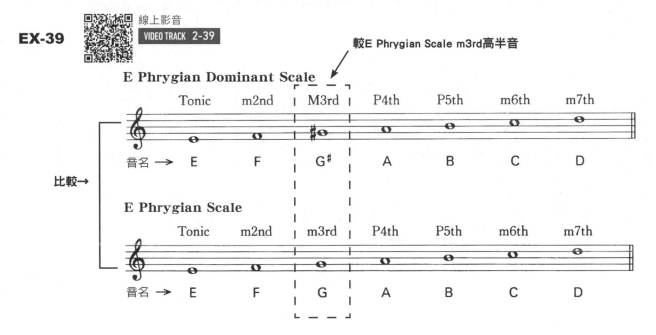

【圖22】

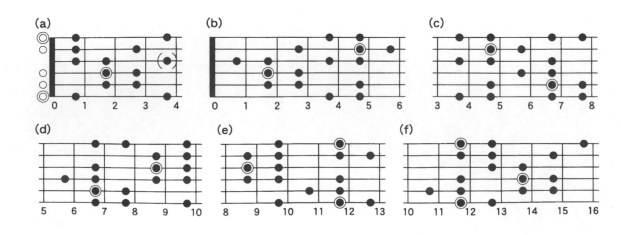

此音階除使用在小調之屬和弦上（如在A小調時為E或E7）之外，在彈奏HR（Hard Rock）／HM（Heavy Metal）類之曲目時則運用如EX-40之以E為主音和弦的情況亦不少。

EX-40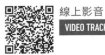

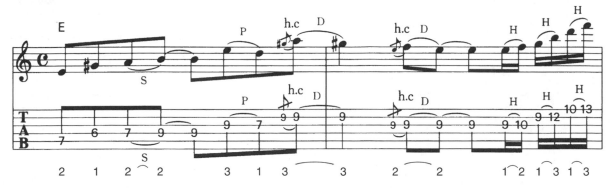

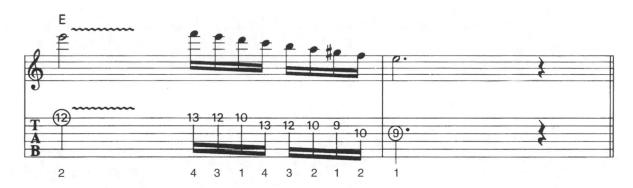

利地安調式屬音階（Lydian Dominant Scale）

比利地安調式音階之M7th低半音之音階稱為利地安調式屬音階。此音階亦可解釋為以上行的旋律小音階之P4th音為主音而成之音階。

EX-41　線上影音　VIDEO TRACK 2-41

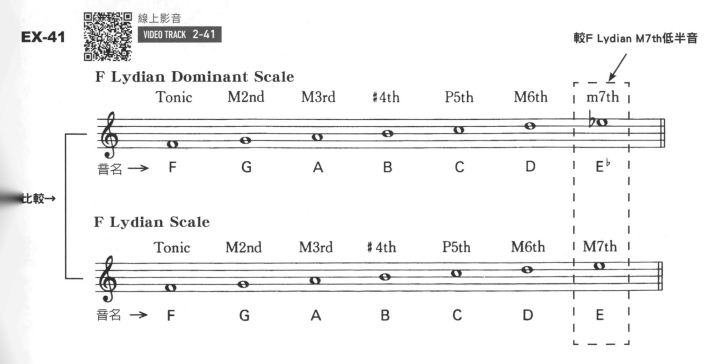

【圖23】

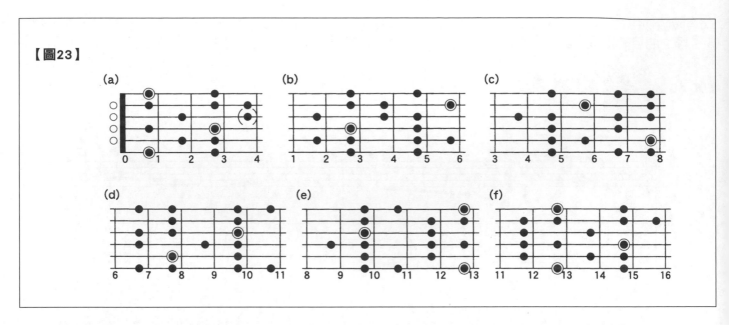

此音階在彈奏Jazz/ Fusion時會使用下屬七和弦（以下是使用於C大調的下屬七和弦F7和弦中的範例）。

EX-42

線上影音
VIDEO TRACK 2-42

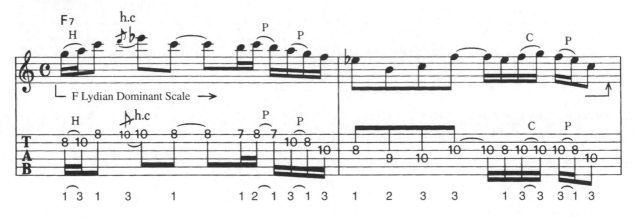

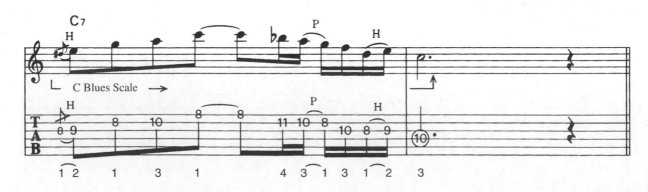

變化屬音階（Altered dominant scale）

以旋律小音階之M7th為主音之音階，亦可解釋為以利地安調式屬音階（Lydian dominant）之#4th為主音之音階。

EX-43

線上影音　VIDEO TRACK 2-43

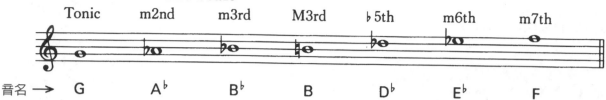

G Altered Dominant Scale

| Tonic | m2nd | m3rd | M3rd | ♭5th | m6th | m7th |

音名 → G　A♭　B♭　B　D♭　E♭　F

【圖24】

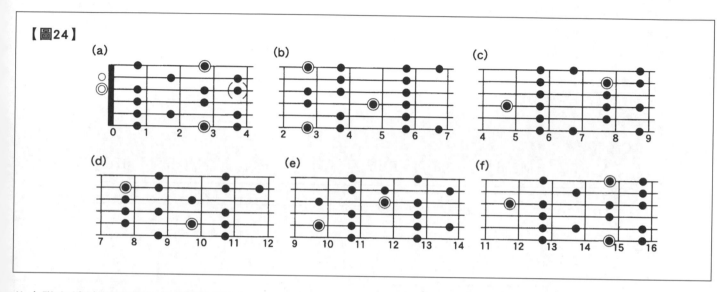

此音階在搖滾樂中使用的實例並不多，在彈奏Jazz、Fusion時會使用到屬和弦的部份。

EX-44

線上影音　VIDEO TRACK 2-44

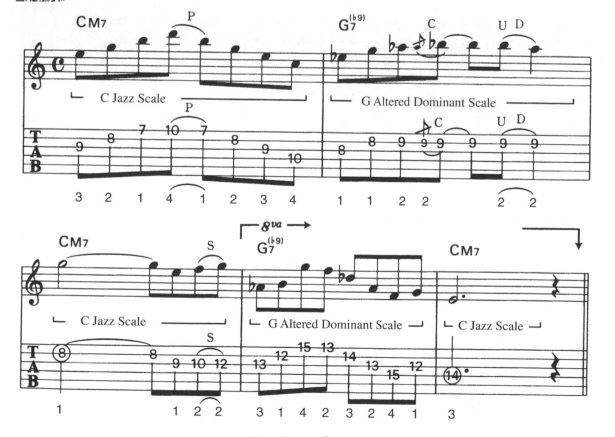

6　減音階類音階

在此要介紹的是使用於減和弦上的音階，並介紹各種變化的音階使用方式。

減音階（Diminished scale）

減和弦的構成音是由音階的主音為起始音所組合而成，由8個音構成稱為「減音階」。此音階由音階主音開始以全音與半音穿插並列為其特徵，若在如圖25之把位標示中的第五弦第三格主音位置為基準，每後移3琴格可得到另一相同的C減音階。

EX-45 線上影音　VIDEO TRACK 2-45

C減音階

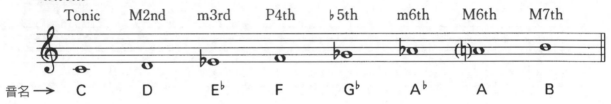

Tonic	M2nd	m3rd	P4th	♭5th	m6th	M6th	M7th
音名 → C	D	E♭	F	G♭	A♭	A	B

【圖45】

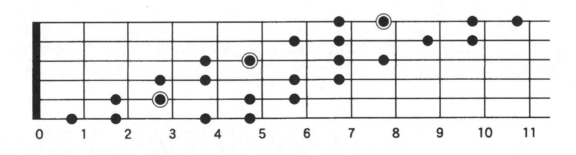

此音階除了在Jazz、Fusion樂風中會出現如EX46的使用方式外，在搖滾樂中幾乎用不到。

EX-46　線上影音　VIDEO TRACK 2-46

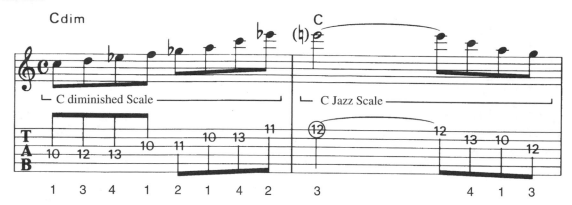

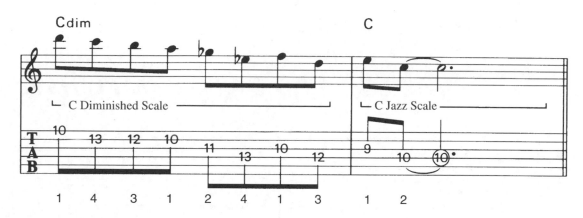

組合型減音階（Combination of Diminished scale）

以比減音階主音低半音的音當作主音而成的音階通稱為「組合型減音階」，音階的組成音符與原音階相同，因此位置就如圖26，各音分布的位置相同（唯主音不同）。

EX-47　線上影音　VIDEO TRACK 2-47

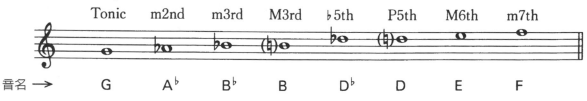

G Combinayion of Diminished Scale

	Tonic	m2nd	m3rd	M3rd	♭5th	P5th	M6th	m7th
音名 →	G	A♭	B♭	B	D♭	D	E	F

【圖26】

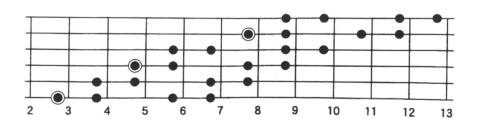

此音階並非用在減和弦上，一般是對應大調中的屬和弦來使用。EX-48是使用於C大調G7和弦的例子，此音階之使用以Jazz類之演奏為例，其包含許多延伸音（tension note）使得曲子具有不同的張力為其特徵。

EX-48
線上影音
VIDEO TRACK 2-48

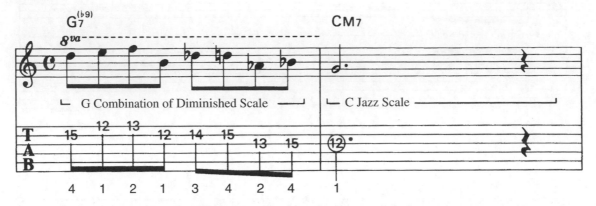

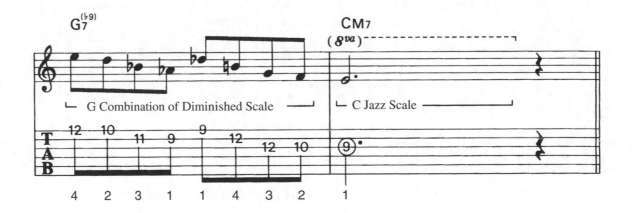

7　民族音樂類音階

在此要介紹原本是不同的民族音樂，但是被搖滾樂拿來大量使用的音階。不管是何種民族音樂音階，皆具有強烈的性格與獨特的原創性。

西班牙式音階（Spanish Scale）

如字面上的意思，此音階即為西班牙民族音樂所使用之音階，弗里吉安調式音階加上M3rd所形成，包含8個音的音階。總而言之，就是弗里吉安調式音階與弗里吉安調式屬音階統合而成之音階。

EX-49　線上影音　VIDEO TRACK 2-49

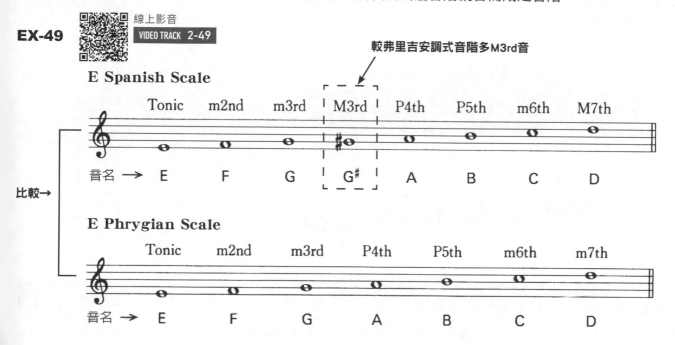

【圖27】

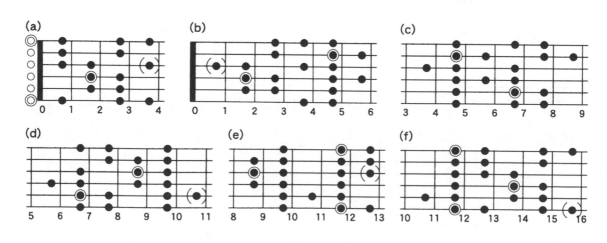

EX-50

線上影音 VIDEO TRACK 2-50

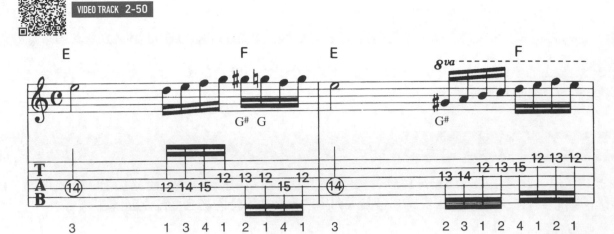

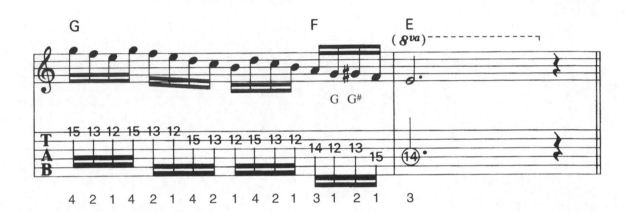

匈牙利式音階（Hungarian Scale）

比利地安調式屬音階M2nd高半音之音階稱為匈牙利式音階。因含有M3rd與m7th所以可視為屬音階類的音階，但伴隨著特殊的不安定感為其特徵。

EX-51

線上影音 VIDEO TRACK 2-51

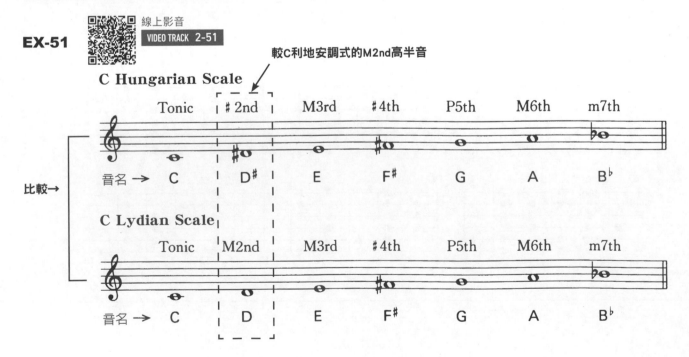

【圖28】

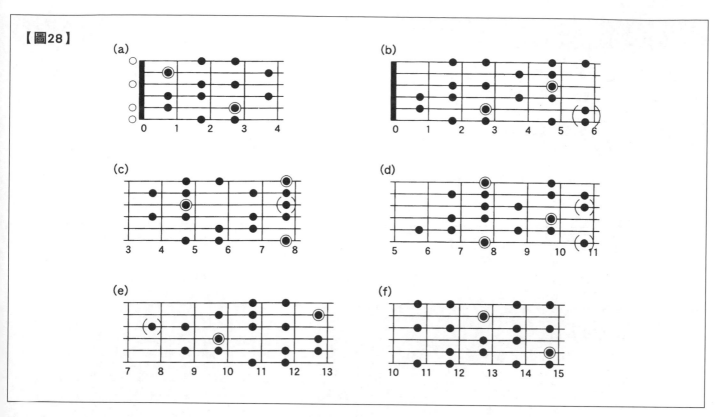

此種音階在齊伯林飛船合唱團（Led Zepplin）的音樂中常被使用因此廣為所知，如EX-52。

EX-52

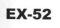線上影音
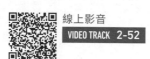VIDEO TRACK 2-52

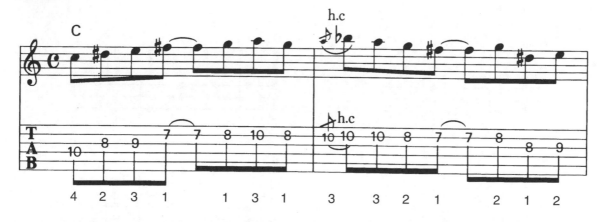

匈牙利式小音階（Hungarian Minor Scale）

比和聲小音階之P4th高半音之音稱為匈牙利式小音階。此音階可視為小音階的一種，由於使用m3rd與#4th此2個小三度音程，故具有一股異國情調的氣氛為其特徵。

EX-53　線上影音　VIDEO TRACK 2-53

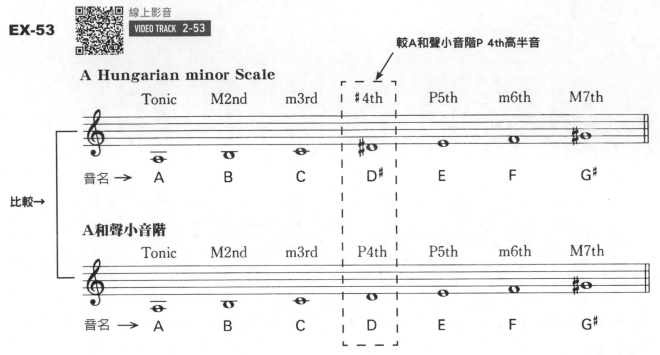

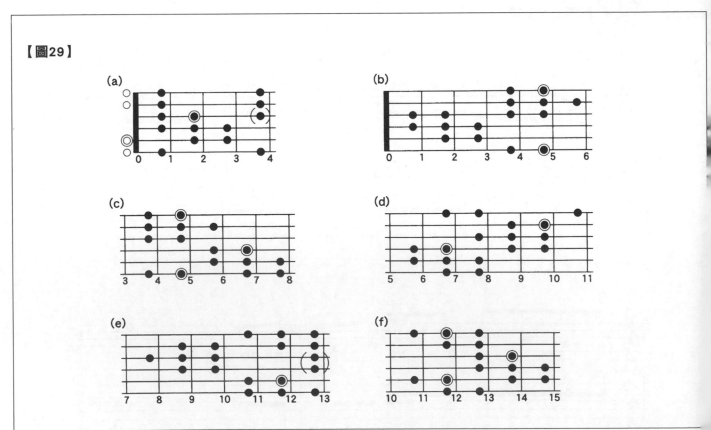

這個音階就是爵士吉他手Django Reinhardt 所說的「吉普賽音階」組成音相同，搖滾樂的吉他手像是Nuno Bettencourt及Steve Vai也會使用這個音階。

EX-54

線上影音　VIDEO TRACK 2-54

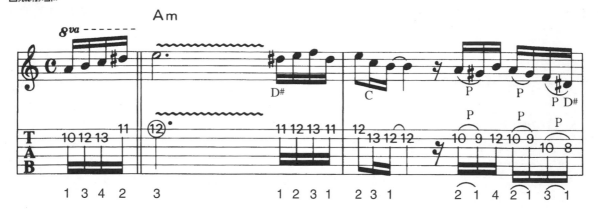

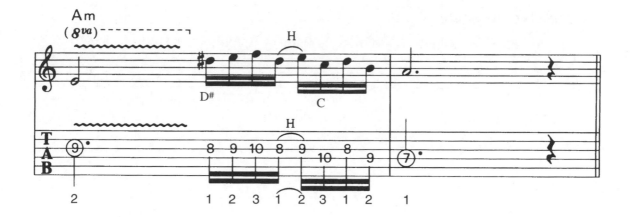

印度式音階（Hindu Scale）

以印度音樂調式為基調的印度音階，其實是把教會調式之一的米索利地安（Mixolydian）音階的M6th降半音而成。屬於屬音階。另一說法就是把和聲小音階的M5th作為主音而發展出來的音階。

EX-55 線上影音　VIDEO TRACK 2-55

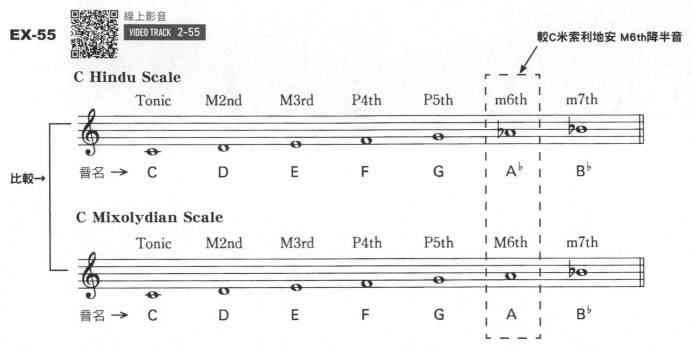

較C米索利地安 M6th降半音

C Hindu Scale

| Tonic | M2nd | M3rd | P4th | P5th | m6th | m7th |

音名 → C　D　E　F　G　A♭　B♭

C Mixolydian Scale

| Tonic | M2nd | M3rd | P4th | P5th | M6th | m7th |

音名 → C　D　E　F　G　A　B♭

比較→

【圖30】

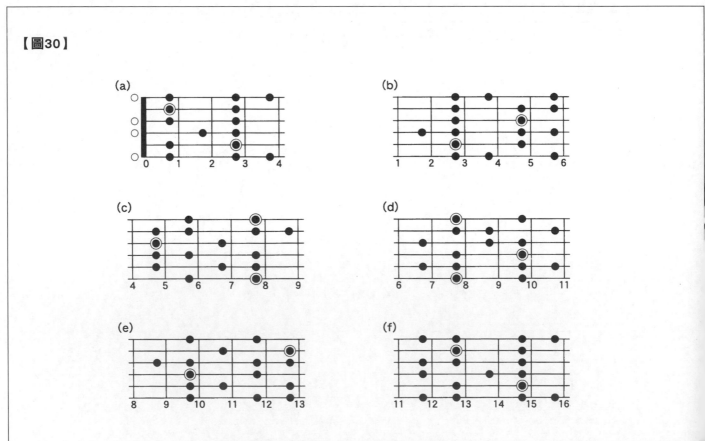

由於m6th較陰沈的音質，是此音階的特徵，所以作出來的樂句氣氛也很獨特。

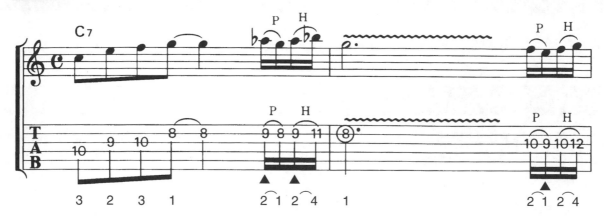

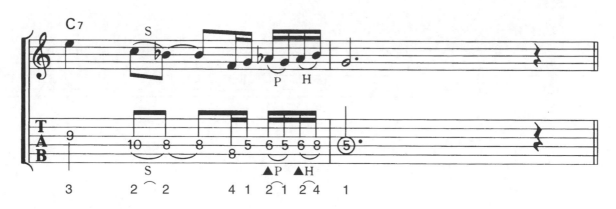

▲：m6th 音

8　其他的音階

這裡介紹前面從未提過的兩類音階。這兩類分別以完全由連續的全音或半音音程而構成。

全音階（whole tone scale）

各相鄰音的距離皆是全音音程所構成的音階就是全音階。由於包含M3rd和m7th所以可認定為屬音類的音階之一。圖31為G全音的位置的實例之一，若以同樣指型按法，再下推各2琴格仍可得到同一G全音音階之內容，僅把位及音階音提高而已。

EX-57
線上影音
VIDEO TRACK 2-57

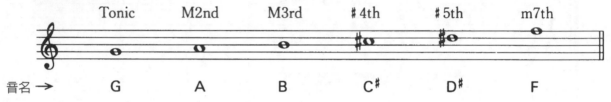

G全音階

| Tonic | M2nd | M3rd | #4th | #5th | m7th |

音名 → G　　A　　B　　C#　　D#　　F

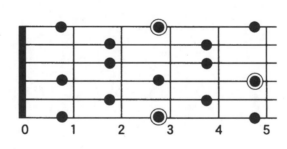

【圖31】

本音階一般最常用於像EX-58的增和弦上。

EX-58

線上影音
VIDEO TRACK 2-58

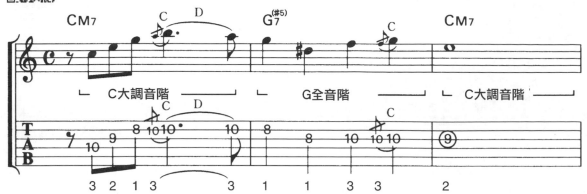

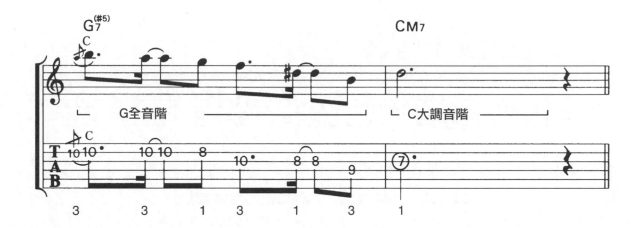

半音音階（Chromatic scale）

從主音到M7th的12個半音所連續構成的音階就是半音音階。圖32為其一例，無論在哪個位格（格）上來移動都可以用同樣形式來彈奏。

EX-59

線上影音
VIDEO TRACK 2-59

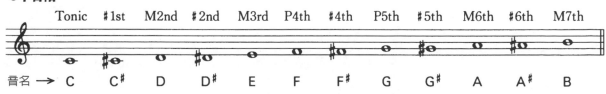

C半音階

	Tonic	#1st	M2nd	#2nd	M3rd	P4th	#4th	P5th	#5th	M6th	#6th	M7th
音名 →	C	C#	D	D#	E	F	F#	G	G#	A	A#	B

【圖32】

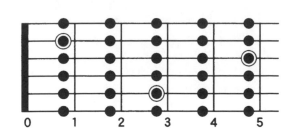

此音階的使用方法，以如EX-60把動機音型（Motif）以每半音移動的句法最為普遍。具體而言，儘可能將每個音的拍長彈短些，彈奏結束之音應配合和弦組成音為關鍵要點。

EX-60

線上影音　VIDEO TRACK　2-60

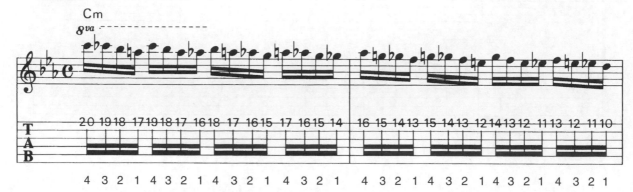

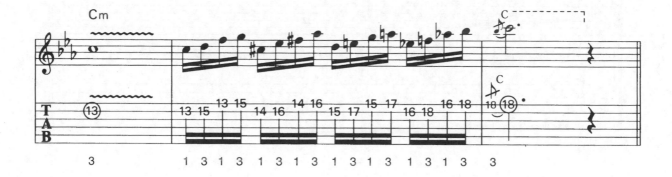

PART3
音階練習法與創作樂句的重點

此章節說明如何有效率的
靈活運用音階練習技巧及實務上樂句創作的要點。

1　有效的練習方法

大家都知道自古以來練習樂器的方法就是要做「音階練習」，但是到底什麼才是真正有效的音階練習呢？這裡我們就要來研究一下如何有效的練習所有的音階。

音階練習的步驟

請記住音階最好依下列步驟一一來練習。

【第一步】先牢記音階位置
音階練習的第一步是確實記住音階位置。一種音階有數個位置，但是一次就把所有位置都記住並不是好方法。最好是先把實際彈奏時用的最多的音型位置先記住，再追求進步與完整練好其他較少用的音型位置。請把各音階音符以及其中的主音位置牢記在心。等牢記後也要用不同的Key來彈彈看。

【第二步】把樂句中容易使用的音做模式化的練習
把音階變成「容易實際使用在樂句中的模式」來練習是一個重點。具體的方法是將音階音以2個到4個音左右所構成的短動機音型為基礎練習單位，熟悉後再以上行、下行不同的模式來練習。後面還會介紹具體的練習模式，不過在這階段必須練習到主音的位置已經是不用多想就可以找到的程度才行。如果情況允許的話最好另加入節拍器或節奏機用一定的拍子練習。一開始速度不要太快，用自己有把握的速度開始，然後才慢慢加快。

【第三步】實際創作樂句並試彈
模式練習到達一定水準後，以即興方式試練自己的樂句創作其實也是一大重要挑戰。而此類練習如果只用吉他來彈奏樂句，則音階的特徵與和弦之間的關係就難以分辨的清楚。如果有錄音機或是任何錄音的軟硬體，應該先把和弦的伴奏部份錄下來，再配合自己創作的樂句來練習效果會更好。

音階的練習模式

在音階的模式練習上，其動機音型（Motif）的用音及節奏的搭配下有許多組合會出現，我們現在選出搖滾樂樂句中常用的基本組合來做介紹。下例中C大音階的基本位置為一致，其他的位置和音階請仿本例自行推算練習之。

【1.】動機音型的模式

EX-61（a）為3度音程以2音為一組動機音型的基本練習方法，（b）則是轉換了動機音型彈奏音順序的練習方法。

EX-61　　線上影音　VIDEO TRACK 2-61

(a)

EX-61　　線上影音　VIDEO TRACK 2-62

(b)

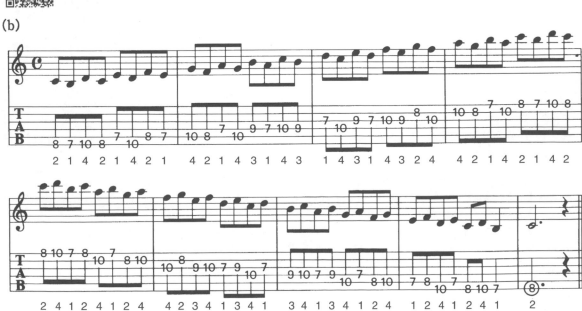

【2.】3音為一組動機音型模式

EX-62（a）為3連音符的上下行模式。（b）與（c）則是改變了動機音型彈奏音的順序模式。

EX-62 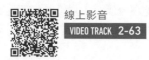　線上影音　VIDEO TRACK 2-63

(a)

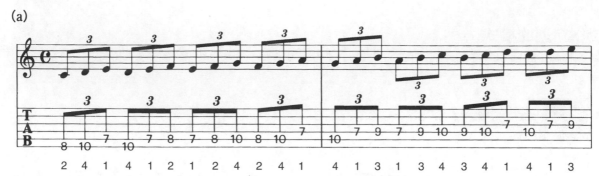

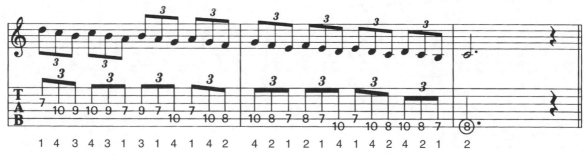

EX-62 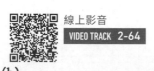　線上影音　VIDEO TRACK 2-64

(b)

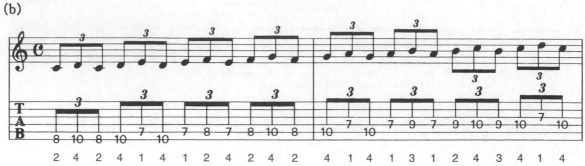

EX-62　線上影音　VIDEO TRACK 2-65

(c)

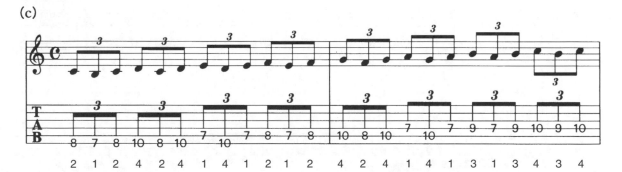

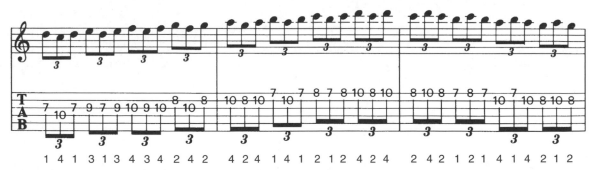

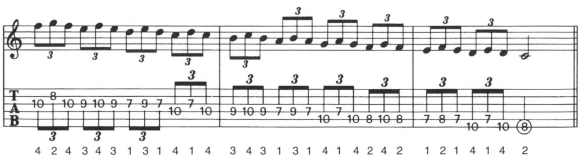

【2.】4音為一組動機音型的模式

EX-63為以4音為一組動機音型的16分音符的基本練習模式，與2音及3音為一組動機音型的情況要領一樣，先熟練動機音型後再試著加快速度練習動機音型音階變化後的模式吧。

EX-63　線上影音　VIDEO TRACK 2-66

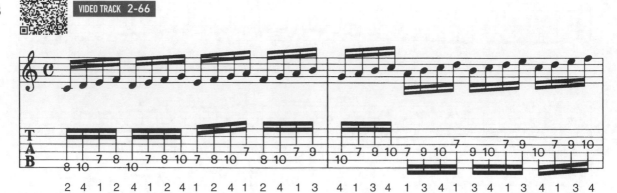

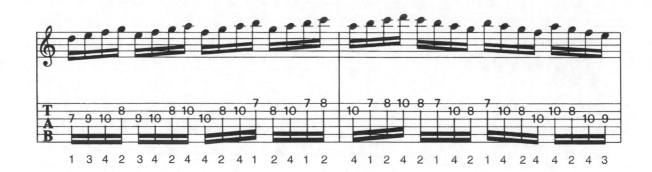

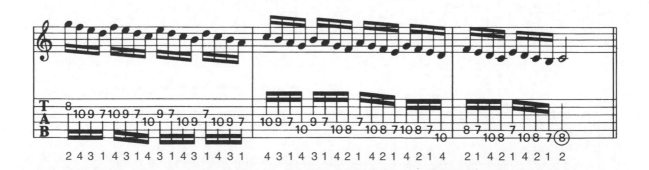

2　樂句創作的要點

此處列舉若干由音階到樂句創作的要點。

選擇音階的概念

以音階為基礎的樂句必然承襲了原來音階上的特徵。也就是說以藍調音階為基礎的樂句，必然散發出藍調的氣氛，同樣的民族樂風的音階則可創作出具民族樂特性的樂章。上述為選擇音階時最重要的基準。同時同一首曲子並不侷限於使用單一音階，可憑吉他手的靈感、靈活運用多種音階也無妨。圖33為音階分類表，可試著依此確認其特性。

【圖33】

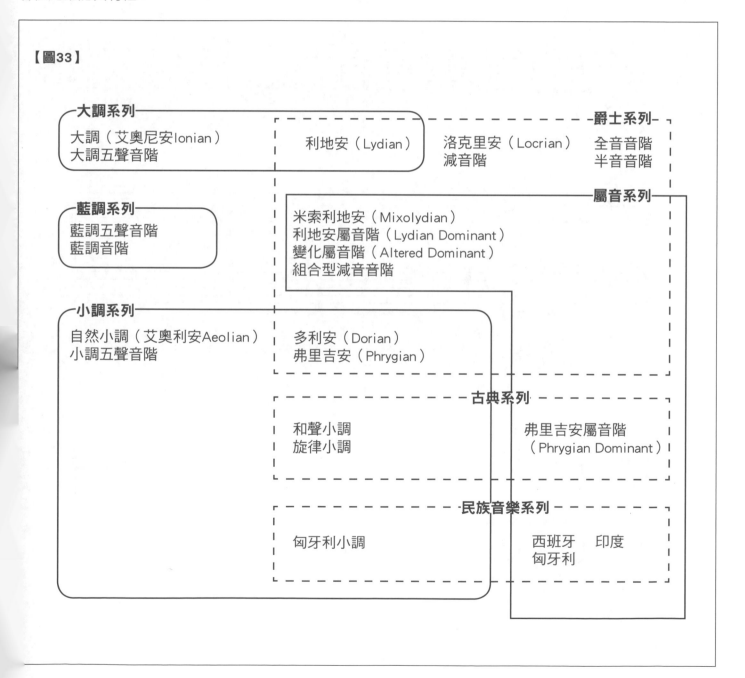

注意音階與和弦間的關係

實際創作樂句時需要注意樂句中使用的音是否能與和弦音配合，聽起來是否和諧。一般在樂句上和弦組成音用的越多，聽起來與和弦進行就越和諧。相反的，非和弦音（和弦外音）用的愈多，則是顯示了樂句要表現的張力與不安定感。

EX-64 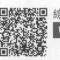 線上影音 VIDEO TRACK 2-67

(a)

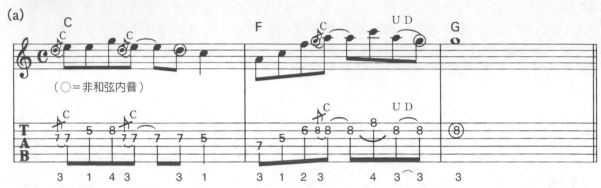

（○＝非和弦內音）

(b)

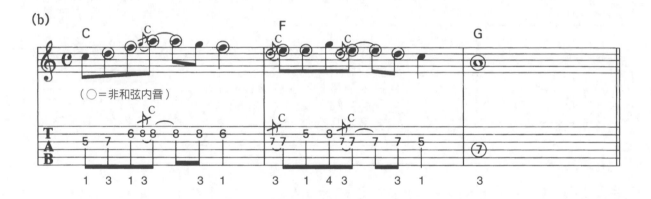

（○＝非和弦內音）

(c)

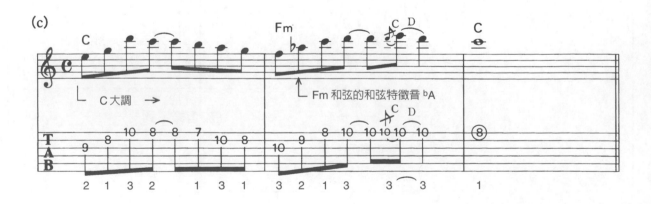

C大調 →

Fm 和弦的和弦特徵音 ♭A

EX-64是樂句使用C大調音階的實例。（a）是以和弦音為主要用音來彈奏，彈奏出的樂句與伴奏和弦聽起來非常的融合。相對的大量使用和弦外音的（b），樂句上的音與和弦不協調，而產生不安定的旋律，（c）中的Fm和弦並不是C大調的調性和弦，組成音♭A也是C大調音階中所沒有的音，（請翻回EX-8CD-08，C大調音階由P4th所構成的和弦為F和弦），因此♭A音在旋律上的效果，就像Fm和弦在整體和弦進行中的效果一樣，跳脫C大調的範圍而別有一番風味。

非調性和弦演奏時決定音階的方法

以和弦進行（含非調性和弦）為音階演奏基礎來創作樂句時，除了使用和弦組成音作為樂句的創作素材之外，也可以經由整體的和弦進行找出一個適合的音階來。

EX-65 線上影音
VIDEO TRACK 2-68

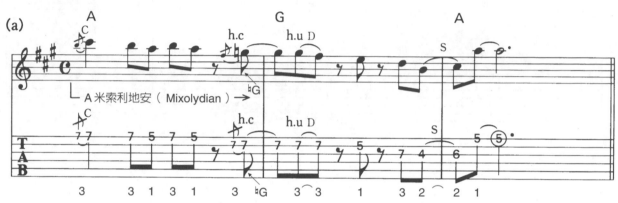

(a)

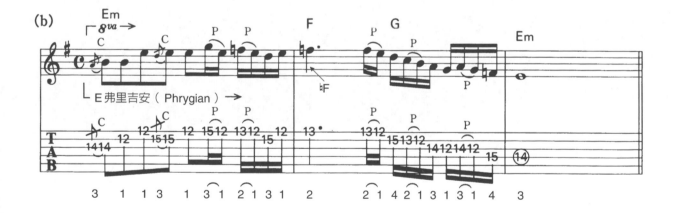

(b)

EX-65（a）A米索利地安（Mixolydian）（b）E弗里吉安（Phrygian）

EX-65（a）是A大調的例子。G和弦就是非調性和弦。在此例中的樂句是以A調大音階中原為G#音降半音成為G音來配合G和弦，所以使用A Mixolydian音階在這一個段落裡作為創作旋律的主要音階。EX-65（b）則是Em、F、G三個和弦的進行。要配合這三個和弦的和弦音而使用E Phrygian音階。

原音階以外的半音階也可使用嗎？

音階組成音之外的音，並非絕不能使用，這些音如果出現的拍子很短也一樣可使用。短拍的定義其實很籠統，並無具體的辦別基準。實際上如EX-66用音階的上下半音作修飾，或兩個和弦音中間以半音連接來當作半音經過音使用是相當普遍的。

EX-66

線上影音
VIDEO TRACK 2-69

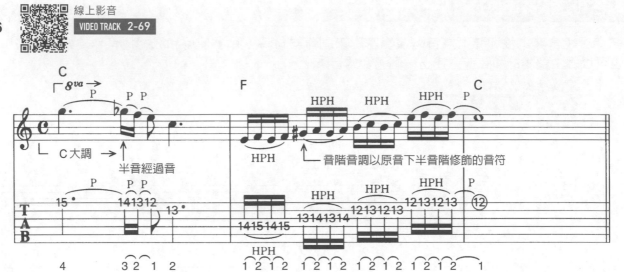

PART4
不同音樂風格的音階活用法

在此章節，以具代表性的各種音樂風格，
歸納其音階及應用法則，
經由Video示範演奏練習來介紹典型的樂句彈奏方法。
另外，並非每個練習都要完全照譜彈。
更重要的是好好利用每首示範曲後的Backing Track，
多磨練自我技巧，創出自己的風格及音樂性。

1　藍調樂風

首先讓我們從身為搖滾樂基礎的藍調樂開始，來試著分析演奏時音階的活用方法。雖然現在被使用的音階種類並不多，但是創作出藍調風格明顯的樂句是一重要課題。

藍調系列音階靈活使用的方法

EX-67（a）的藍調五聲音階（+♭5th）堪稱為藍調的基礎，而（b）的大調五聲音階則具有輔助功能。這些使用五聲音階的樂句，比較近似黑人藍調。另外（c）的音階是由（a）（b）兩音階合而為一的藍調音階。藍調大多以大調來演奏，但是以小調來演奏的小調藍調也存在著。此種情形的用法如（d）在藍調音階上加上♭5th即可。

EX-67 線上影音
VIDEO TRACK 2-70

(a) A Blues Pentatonic Scale（A藍調五聲音階）

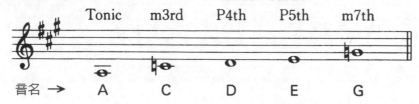

(b) A Major Pentatonic Scale（A大調五聲音階）

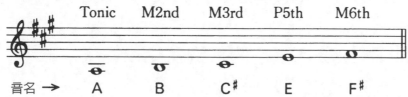

(c) A Blues Scale（A藍調音階）

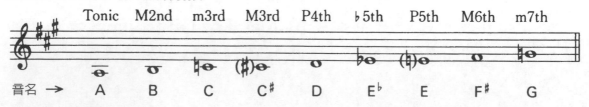

(d) A Blue Note Scale + ♭5th（A藍調音階─♭5th）

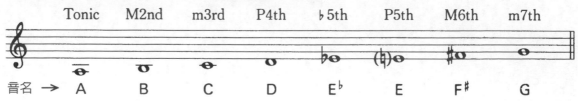

藍調系列樂句的特徵

Blue note就是將大調音階中的M3rd及M7th各降半音變成m3rd或m7th，這就是藍調音樂最主要的特色音。為了呈現Blue note原來的音程，所常使用的技巧如EX-68（a）的四分之一推弦(q.c)音（比半音略低音程的推音）。特別是m3rd的音，大都使用這種方法。另外，藍調系列的樂句如（b）常在五聲音階中用推弦。特別是如第一小節「異弦同音的推弦法」（註：第三弦第7格推高全音後，第三弦第9格音與第二弦第5格音會是同音高）的活用是這種藍調風樂句的重點。

EX-68 線上影音　VIDEO TRACK 2-71

(a)

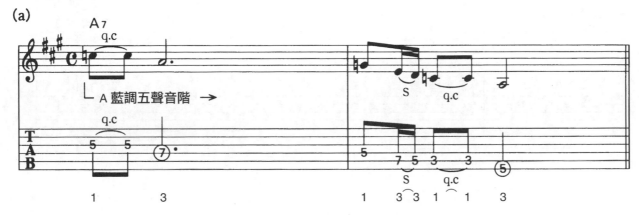

(b)

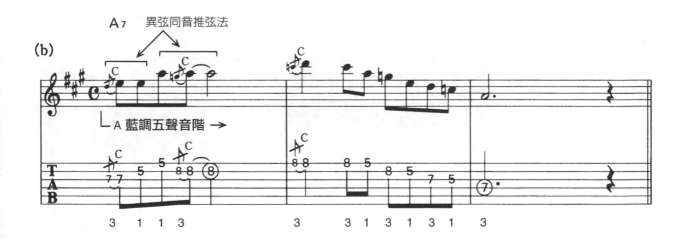

EX-68（a）A藍調五聲（b）異弦同音推弦法 A藍調五聲

PRACTICE-1

依照典型藍調的和弦進行所寫的演奏。請參考樂譜上的音階，感受實際的藍調氣氛。差不多抓到藍調音樂的感覺以後，可以利用伴奏Track再彈彈看自己創作的樂句。

 線上影音
VIDEO TRACK 2-72
全曲演奏示範例子

 線上影音
VIDEO TRACK 2-73
背景音樂

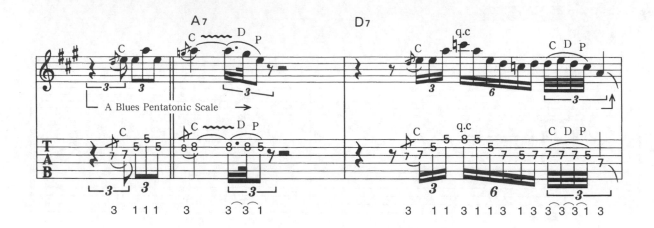

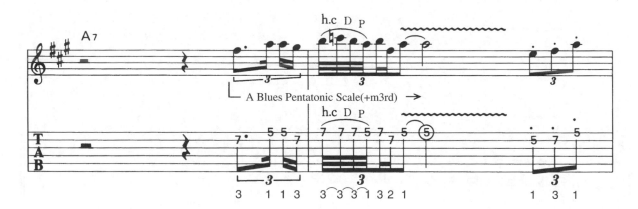

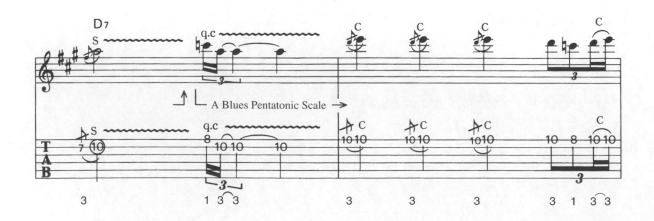

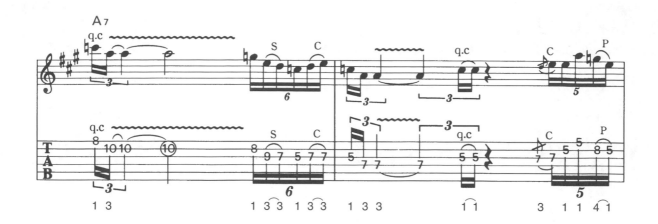

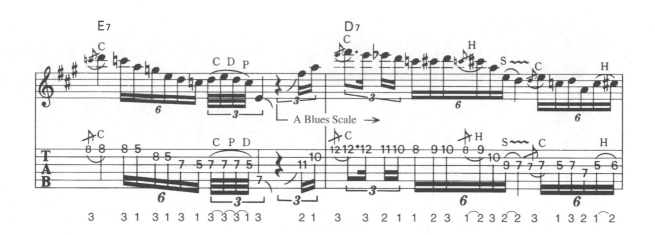

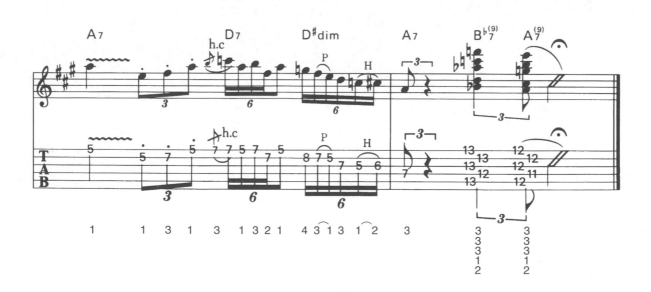

2　搖滾樂風

搖滾樂是藍調融合白人的鄉村音樂而產生的。基本音階與藍調幾近相同，惟其特色是具備鄉村音樂的明快節奏感。

包含M 3rd藍調系列音階

搖滾樂系列樂句的基礎就是如EX-69所示的音階。大致上與藍調所使用的音階相同，其特徵為使用含M3rd的（b）和（c）的情況多過於（a）的藍調五聲音階。所以樂句聽起來比藍調的樂句更明亮。而如（d）於大調五聲音階，加上Blue note的m3rd 音這種用法也很常見。

EX-69 線上影音 VIDEO TRACK 2-74

（a）A Blues Pentatonic Scale（A藍調五聲音階）

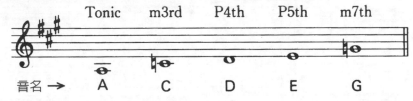

（b）A Major Pentatonic Scale（A大調五聲音階）

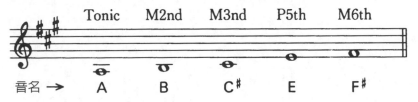

（c）A Blues Scale（A藍調音階）

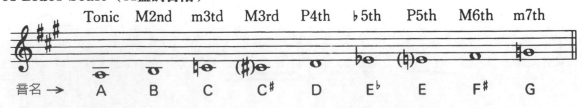

（d）A Major Pentatonic Scale + m3rd（A大調五聲音階＋m3rd）

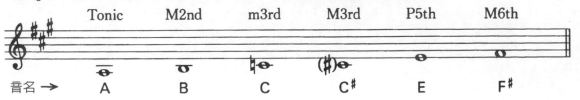

具和弦感的雙音樂句

搖滾樂風的樂句特徵之一是如EX-70（a）這種同時彈奏多根弦的彈法。其中絕大多數是使用以和弦本體為中心的基本把位，如（b）是依和弦把位移動，同時彈多弦的彈法也很常見，如下例的D和弦即是用第十把位D和弦音做Solo而E和弦則是用第十二把位E和弦音。因此樂句本身就可以反應出伴奏的和弦。另外如（c）部分這種節奏感較強，用異弦同音推弦來演奏的樂句也是其特徵。

EX-70 線上影音　VIDEO TRACK 2-75

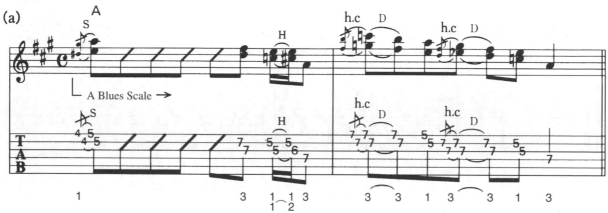

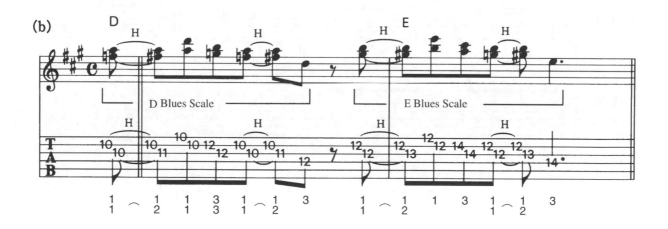

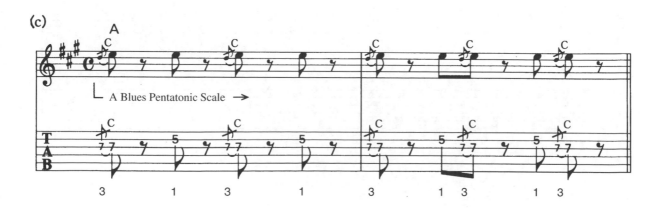

PRACTICE-2

搖滾樂的和弦演奏基本上與藍調相同。這裡的演奏實例是由典型的Chuck Berry風格的樂句所組成，使用的音符簡單及節奏分明為其特徵。

 線上影音　**VIDEO TRACK 2-76**　全曲演奏示範例子

 線上影音　**VIDEO TRACK 2-77**　背景音樂

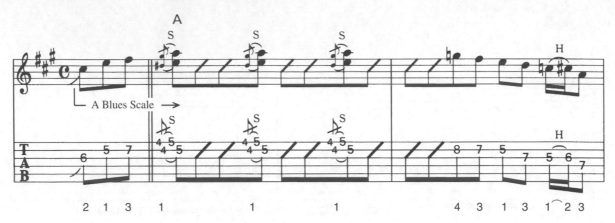

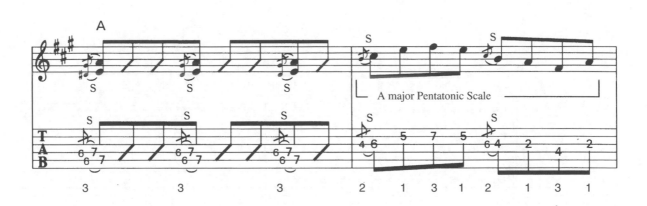

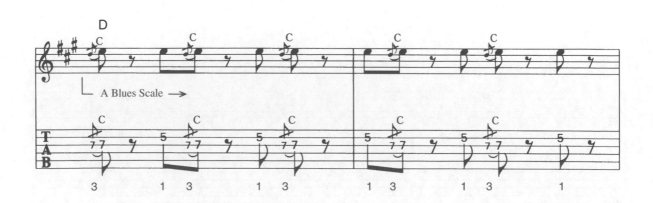

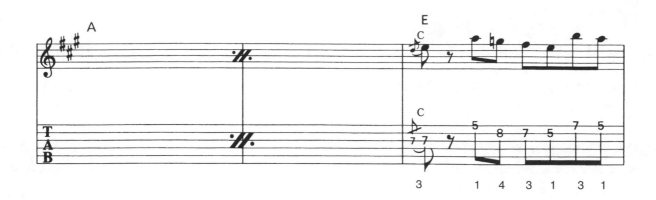

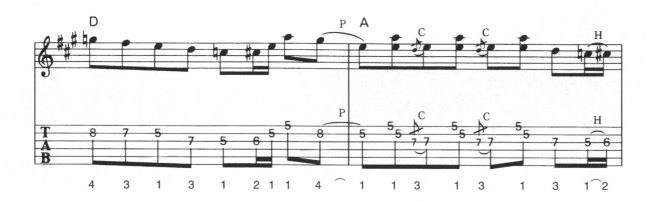

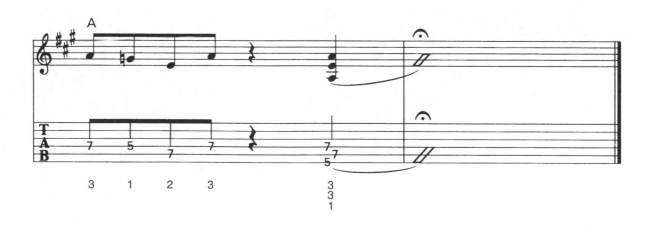

3 英式搖滾樂風

英式搖滾樂中也有各類風格，這裡讓我們試著以代表藍調的齊伯林飛船（Led Zeppllin）的常用手法來探討英式搖滾樂風。

以五聲音階為中心的簡易用法

此風格最常使用的是EX-71（a）（b）的五聲音階。特別是常出現在初期受藍調影響深遠的英式硬搖滾樂。而現代風格的樂句如（c）（d）則常使用大調／小調的各音階。

EX-69 線上影音　VIDEO TRACK 2-78

（a）C Major Pentatonic Scale（C大調五聲音階）

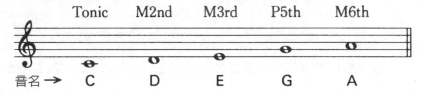

	Tonic	M2nd	M3rd	P5th	M6th
音名 →	C	D	E	G	A

（b）A Minor Pentatonic Scale（A小調五聲音階）

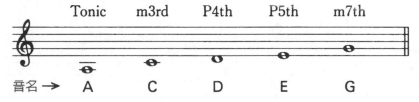

	Tonic	m3rd	P4th	P5th	m7th
音名 →	A	C	D	E	G

（c）C大調音階

	Tonic	M2nd	M3rd	P4th	P5th	M6th	M7th
音名 →	C	D	E	F	G	A	B

（d）A自然小音階

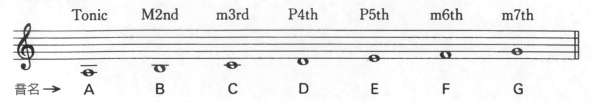

	Tonic	M2nd	m3rd	P4th	P5th	m6th	m7th
音名 →	A	B	C	D	E	F	G

以五聲音階為中心的樂句

此樂風句法的特徵是如EX-72（a）（b）常用有如前文所提機械性運指練習的上下行五聲音階。這種樂句用法比起藍調的樂句用法讓人覺得乏味無趣。另外也常見到如（c）將五聲音階與和弦音相結合並靈活運用的句法。其實也可以全部都用A自然小音階來演奏，但是這裡我們還需要在學會保留五聲音階特有的俐落感之外，更確實的抓住如何配合和弦進行變化來創作樂句的方法。

EX-72　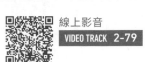　線上影音
VIDEO TRACK 2-79

(a)
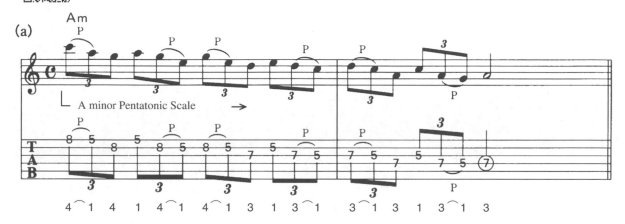

(b)

(c)
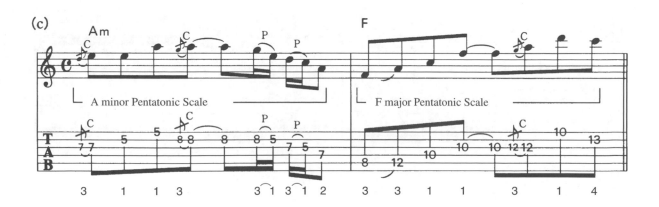

PRACTICE-3

以小調演奏英式硬搖滾（British Hard Rock）的實例中，彙集了以五聲音階為中心的簡易樂句，請注意和弦及旋律音間的關係，並感受兩者互動的特徵。

 線上影音
VIDEO TRACK 2-80
全曲演奏示範例子

 線上影音
VIDEO TRACK 2-81
背景音樂

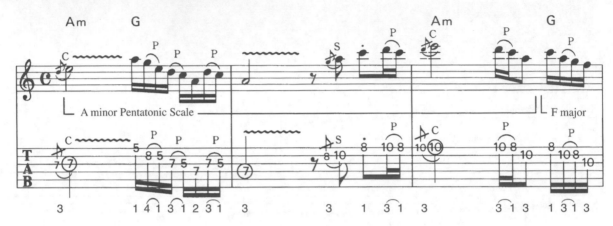

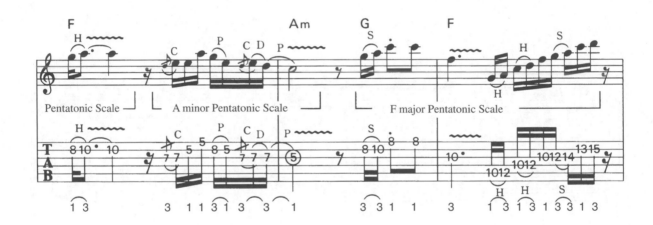

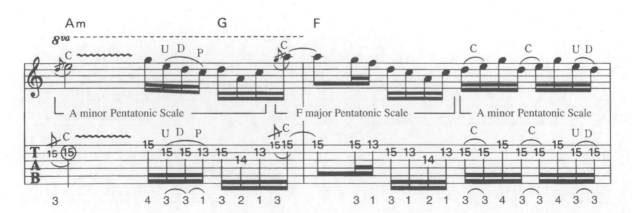

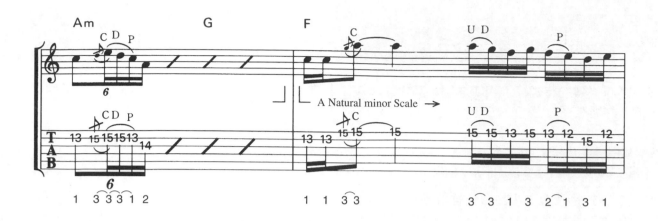

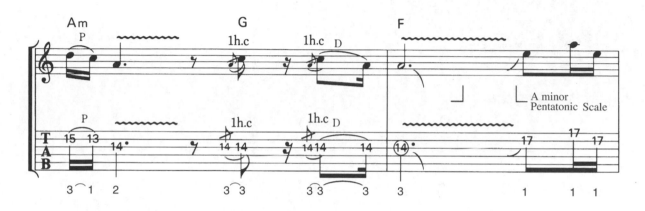

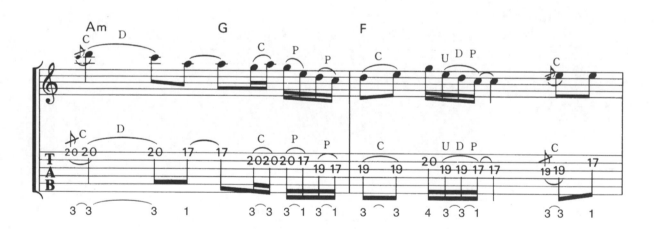

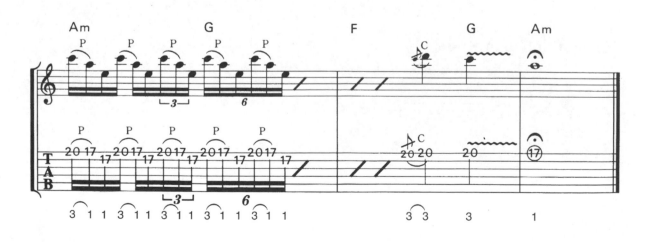

4　美式搖滾樂風

與小調味強烈的英式搖滾相較之下，美式搖滾較偏大調類明朗的音調。其中又以Blue Note的運用是美式搖滾的重點所在。

靈活使用大調類／藍調類音階之重點

即便是在美式搖滾樂曲中也有包含許多不同的類型，但共通點是皆完整地承續了藍調、鄉村搖滾等基礎的影響。所使用的音階如EX-73，（a）－（c）在其他類型的樂曲中也是相當常見的。（d）的米索利地安（Mixolydian）音階因同時包含了流行與藍調的感覺，所以也被廣泛地使用。

EX-73 線上影音　VIDEO TRACK 2-82

（a）C大調五聲音階

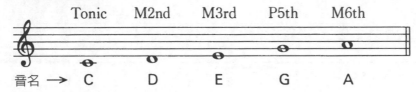

（b）A小調五聲音階

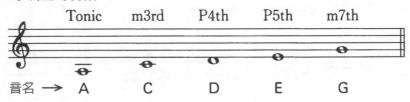

（c）C藍調五聲音階

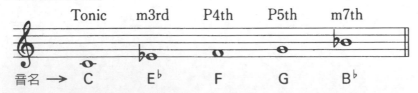

（d）C Mixolydian Scale

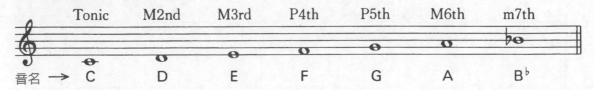

大調類音階樂句演奏實例

EX-74是將美式搖滾的特徵表現的相當完整的一段樂句，（a）為表現出鄉村風味的大調五聲音階樂句。（b）是以大調五聲音階為基礎，加上大調音階上的P4th（F音）。（c）則為在同一段樂句當中，將大調五聲音階與藍調五聲音階區隔使用的例子。

EX-74 線上影音 VIDEO TRACK 2-83

(a)
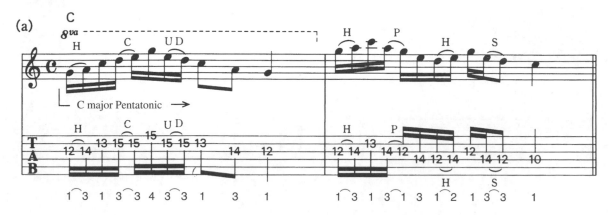

(b)
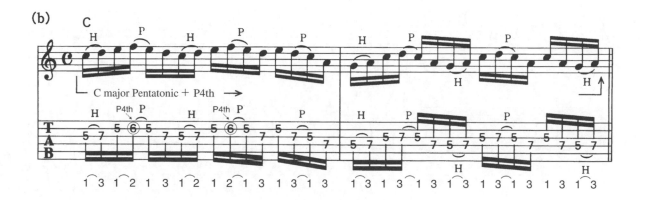

(c)
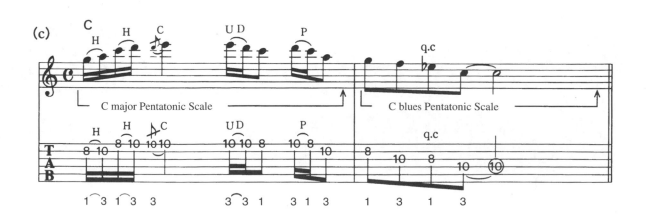

PRACTICE-4

前半段為直接表現出大調與藍調風格的樂句併用練習，後半段則是運用了Mixolydian的樂句。透過此一練習去發現兩者之間不同的藍調風格吧！

 線上影音
VIDEO TRACK 2-84
全曲演奏示範例子

 線上影音
VIDEO TRACK 2-85
背景音樂

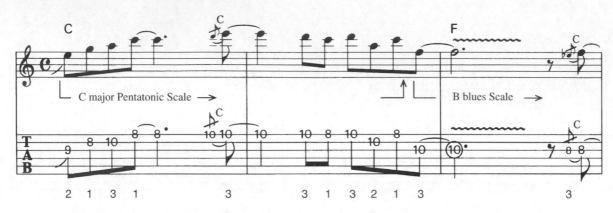

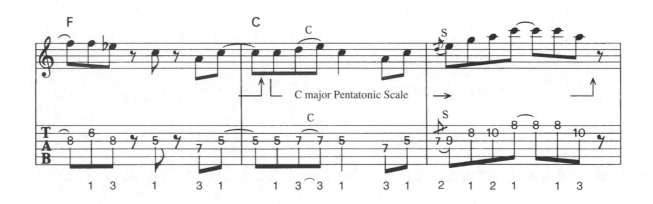

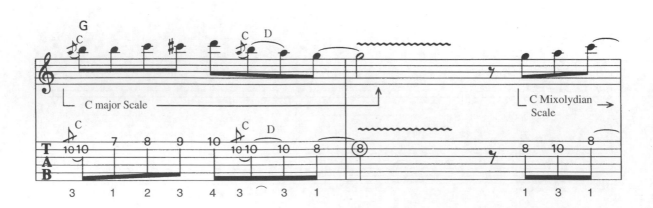

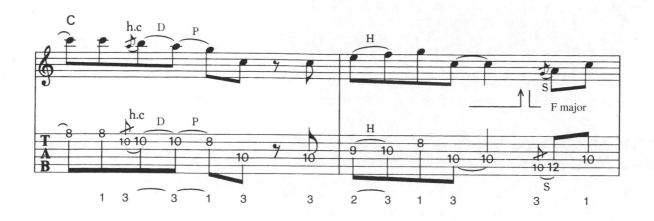

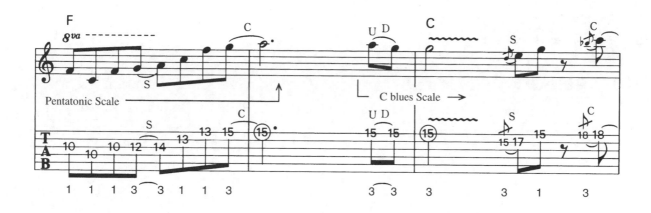

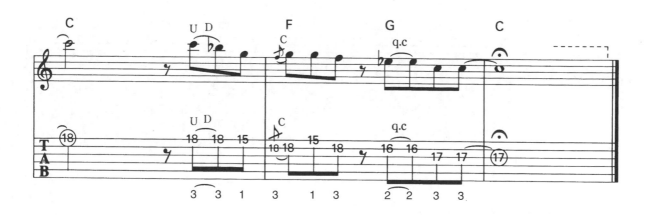

5 古典金屬樂風

這是與Yngmie Malmsteen同時登場，把如巴赫（Johann Sebastian Bach）與帕格尼尼（Niccolo Paganini）的古典音樂要素大量引入，而在搖滾樂中豎立的一種新樂風。在此就來看看這種型態的音階吧。

以和聲小音階為中心所做的樂句

在這種型態中常被利用的為如EX-75（a）－（c）的各種小調音階，其中（b）和聲小調被廣為利用是最大的特徵。除此之外，這個音階在屬和弦的部份，又常被運用如（d）的弗里吉安屬和弦音階（Phrygian Dominant Scale）。

EX-75　線上影音　VIDEO TRACK 2-86

（a）A自然小音階

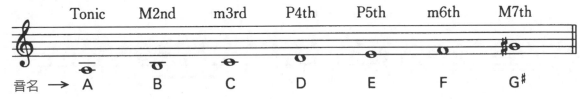

Tonic	M2nd	m3rd	P4th	P5th	m6th	m7th
A	B	C	D	E	F	G

（b）A和聲小音階

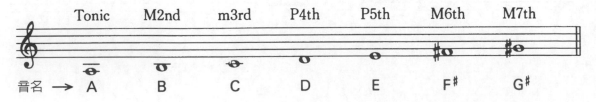

Tonic	M2nd	m3rd	P4th	P5th	m6th	M7th
A	B	C	D	E	F	G♯

（c）A旋律小音階

Tonic	M2nd	m3rd	P4th	P5th	M6th	M7th
A	B	C	D	E	F♯	G♯

（d）E Phrygian Dominant Scale

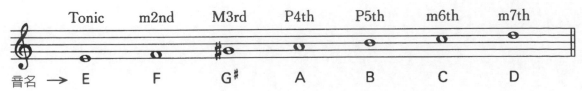

Tonic	m2nd	M3rd	P4th	P5th	m6th	m7th
E	F	G♯	A	B	C	D

小調音階的活用及分解和弦之句法

實際的樂句是以和聲小音階為主體，但如同EX-76（a）所示，但是也很常見到併用自然小音階和旋律小音階的情況。另外，使用如同（b）的分解和弦彈法（Arpeggios）也是其特色之一。

EX-76

線上影音
VIDEO TRACK 2-87

(a)

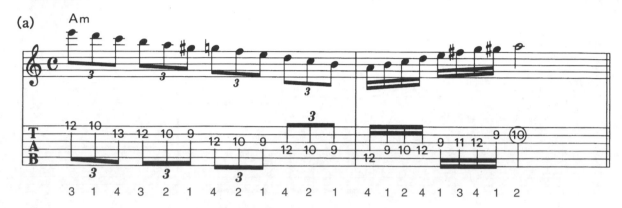

(b)

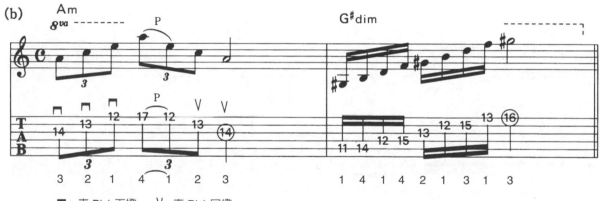

⊓：表 Pick 下撥　　V：表 Pick 回撥

PRACTICE-5

這是以古典金屬樂風會使用的音來設計的練習。整首曲子是以A和聲小音階為基礎，但是也有很多地方是配合和弦，運用分解和弦的方式來彈奏，這就是這一個練習的重點。

 線上影音 VIDEO TRACK 2-88 全曲演奏示範例子　　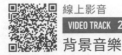 線上影音 VIDEO TRACK 2-89 背景音樂

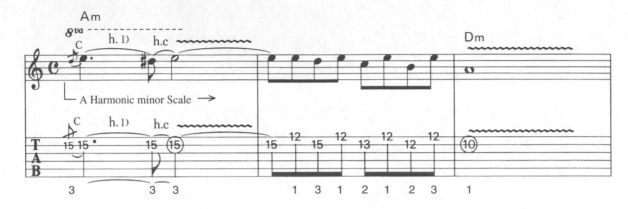

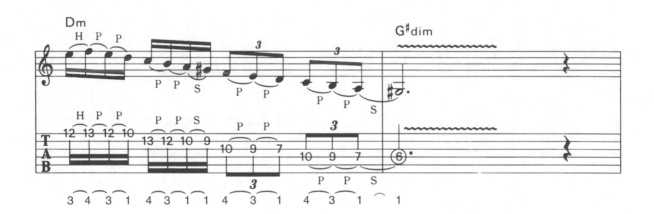

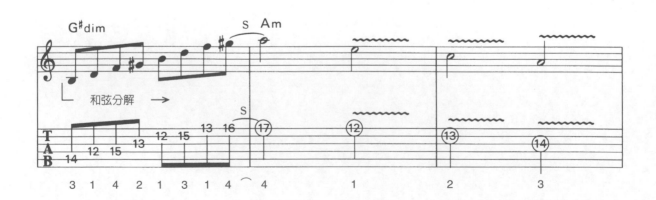

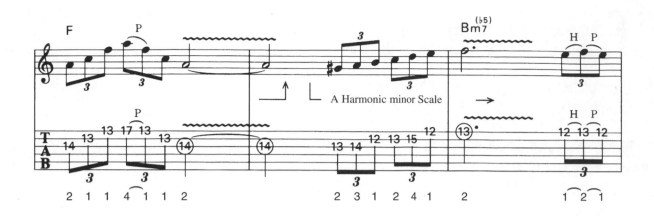

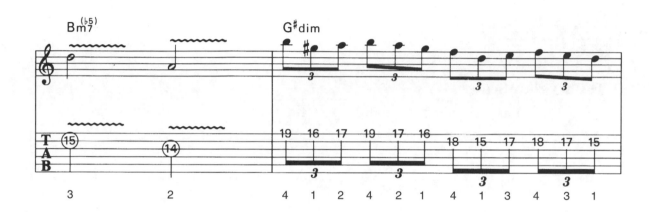

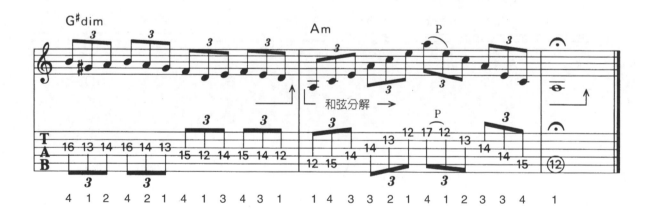

6　重金屬樂風

在本章要介紹的是於80年代以後登場的重金屬及Thrash Metal、Power Metal與Grunge等，這些是與標榜以藍調搖滾為原點的正統搖滾樂之外的另類音樂型態。

使人感受到獨特世界觀的個性派音階活用法

Heavy Metal的特徵在於，除了五聲音階類/大調/小調等各種音階之外，使用了像是EX-77中列舉出來的這種具獨特氣氛的音階。特別是Power Metal類的音樂常以E大調（或是E小調）的曲子中，使用如F和弦以及B♭和弦這兩個相當於由主音E算起的「m2nd・♭5th」級的和弦，也經常利用包含這兩個音程的音階。

EX-77　　線上影音　VIDEO TRACK 2-90

（a）**E Phrygian Scale**

	Tonic	m2nd	m3rd	P4th	P5th	m6th	m7th
音名 →	E	F	G	A	B	C	D

（b）**E Phrygian Dominant Scale**

	Tonic	m2nd	M3rd	P4th	P5th	m6th	m7th
音名 →	E	F	G♯	A	B	C	D

（c）**E Spanish Scale**

	Tonic	m2nd	m3rd	M3rd	P4th	P5th	m6th	M7th
音名 →	E	F	G	G♯	A	B	C	D♯

（d）**E Hungarian Minor Scale**

	Tonic	M2nd	m3rd	♯4th	P5th	m6th	M7th
音名 →	E	F♯	G	A♯	B	C	D♯

不受和弦束縛 自由使用音符的樂句

Heavy Metal編曲上的特色，就是在吉他獨奏時，伴奏通常只有低音域的Riff或是Bass加上大鼓，整體而言和弦的功能較為單薄。特別是在如EX-78（a）以和弦進行無法確定調性的情況下，可以不用依照特定主音，而自由選擇想要彈奏的音階。（b）則是屬於（a）樂句的另一延伸示範。

EX-78 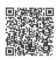 線上影音
VIDEO TRACK 2-91

(a)

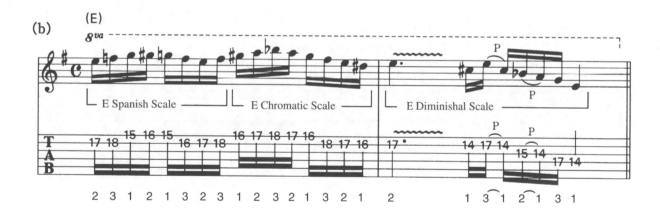

(b)

PRACTICE-6

對於重金屬音樂而言，如果和弦伴奏功能並不明顯時，音階的使用限制反而降低。實際演奏時不用像這個範例一樣用這麼多種不同的音階，這裡只是讓大家做一個參考，確實抓住各種音階的特色才是最重要的。

線上影音
VIDEO TRACK 2-92
全曲演奏示範例子

線上影音
VIDEO TRACK 2-93
背景音樂

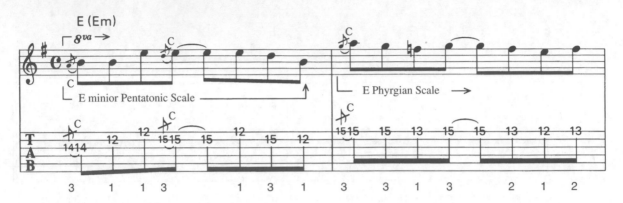

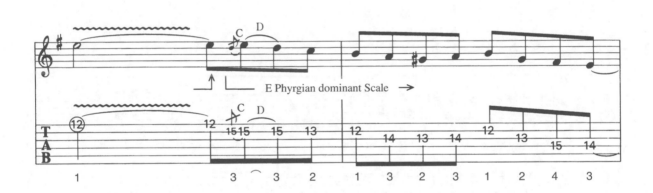

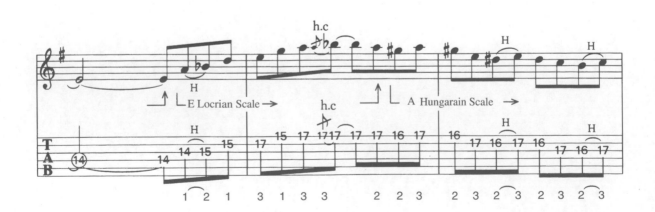

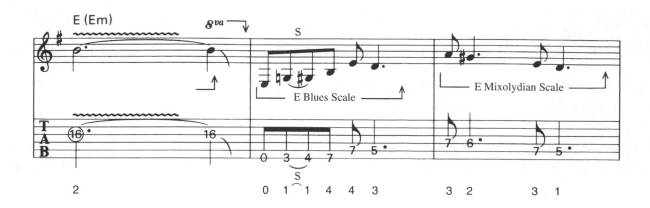

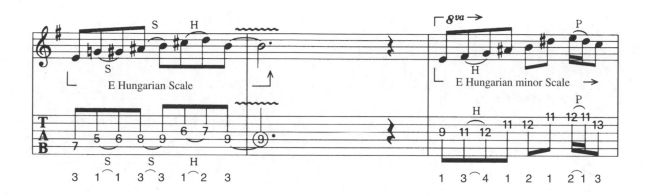

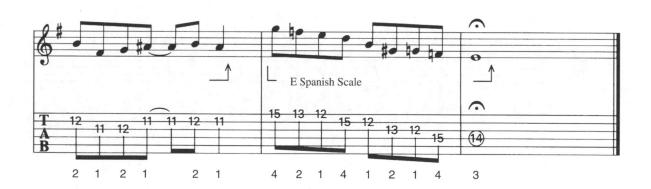

7 融合樂

融和了爵士、搖滾、Funk等各種音樂型態的音樂即是融合樂（Fusion）。在此類型中又分成了許多類別，但是在本章中將說明與搖滾樂較為接近的樂句編寫方式。

善於運用許多不同的音階變化

基本的大調／小調等各音階之外，在大調類如EX-79（a）、使用屬於小調類的如（b），都是這個風格的特色。另外在遇到屬和弦的時候，靈活使用屬音階類的音階音（c）、（d），創造出多彩多姿的樂句則是此一類型的特徵。

EX-79 線上影音　VIDEO TRACK 2-94

(a) C Lydian Scale

	Tonic	M2nd	M3rd	♯4th	P5th	M6th	M7th
音名 →	C	D	E	F♯	G	A	B

(b) A Dorian Scale

	Tonic	M2nd	m3rd	P4th	P5th	M6th	m7th
音名 →	A	B	C	D	E	F♯	G

(c) G Altered Dominant Scale

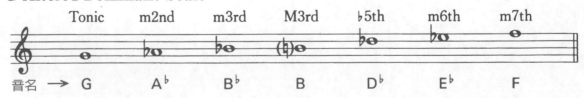

	Tonic	m2nd	m3rd	M3rd	♭5th	m6th	m7th
音名 →	G	A♭	B♭	B	D♭	E♭	F

(d) G Combination of Diminished Scale

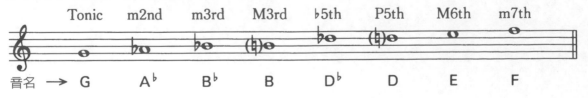

	Tonic	m2nd	m3rd	M3rd	♭5th	P5th	M6th	m7th
音名 →	G	A♭	B♭	B	D♭	D	E	F

以和弦音階為基礎的即興樂句

常可發現在Fusion的音樂演奏中，常配合伴奏的和弦而運用近於和弦組成音的音階。此種方法就是「和弦音階（Chord Scale）」，特別是運用在轉換細密的和弦變化時。EX-80則是利用以這種方法為樂句基礎的例子。（a）為利用調性和弦、（b）為利用非調性和弦進行的樂句範例。

EX-80
線上影音
VIDEO TRACK 2-95

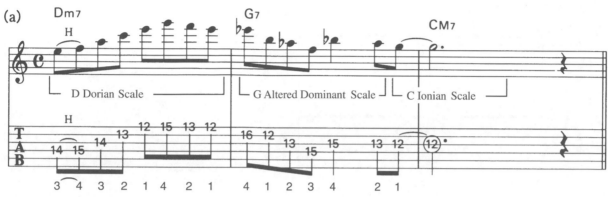

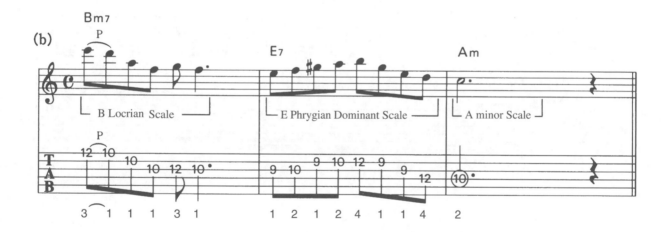

PRACTICE-7

練習7的前半段活用配合和弦組成音的音階。後半則是循著爵士風和弦進行的樂句，在屬和弦上的音階運用，是此例的重點所在。

 線上影音
VIDEO TRACK 2-96
全曲演奏示範例子

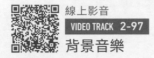 線上影音
VIDEO TRACK 2-97
背景音樂

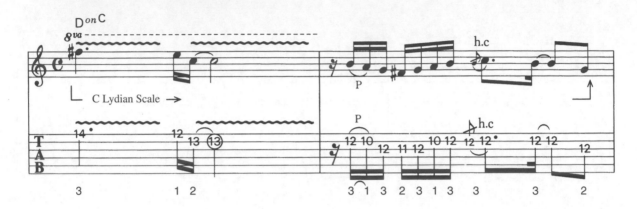

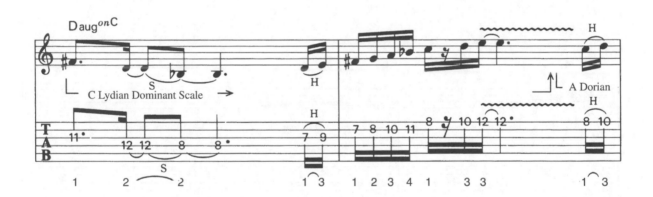

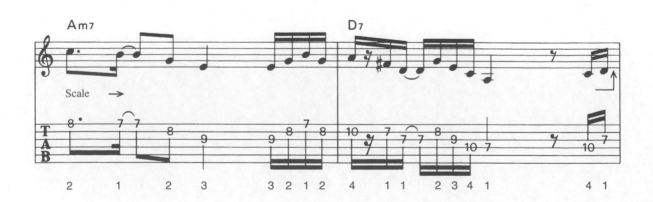

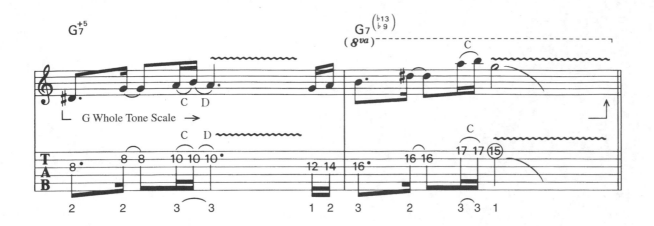

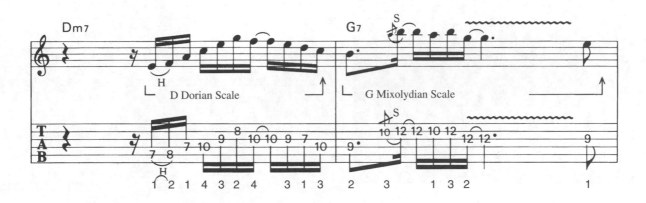

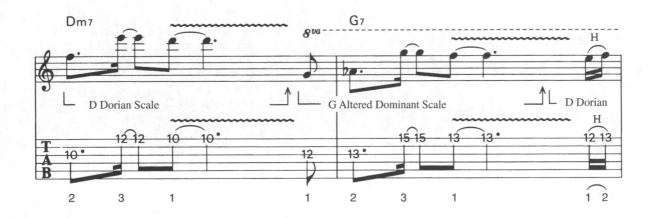

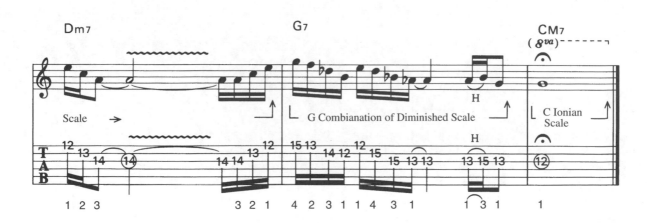

造音工場有聲教材—電吉他

狂戀瘋琴

線上影音示範
Youtube專屬頻道

發行人/簡彙杰

作者/浦田泰宏　　編校/蕭良悌

編輯部

總編輯/簡彙杰

創意指導/劉嫩盈　　美術編輯/馬震威　　四版封面/葉純琳　　行政/李珮恒

音樂企劃/蕭良悌　　樂譜編輯/洪一鳴

行政/楊壹晴　　行政助理/曹蕙茹　　翻譯/金典翻譯 蕭良悌

發行所/典絃音樂文化國際事業有限公司

地址/台北市金門街1-2號1樓

登記證/北市建商字第428927號

聯絡處/251 新北市淡水區民族路10-3號6樓

電話/+886-2-2624-2316　　傳真/+886-2-2809-1078

印刷工程/快印站國際有限公司

定價/每本新台幣六百六十元整（NT＄660.）

掛號郵資/每本新台幣八十元整（NT＄80.）

郵政劃撥/19471814　戶名/典絃音樂文化國際事業有限公司

出版日期/2023年4月五版

overtop music　典絃音樂文化國際事業有限公司

電話/886-2-2624-2316　　傳真/886-2-2809-1078

親愛的音樂愛好者您好：

　　很高興與你們分享吉他的各種訊息，現在，請您主動出擊，告訴我們您的吉他學習經驗，首先，就從 **狂戀瘋琴** 的意見調查開始吧！我們誠懇的希望能更接近您的想法，問題不免俗套，但請鉅細靡遺的盡情 **狂戀瘋琴** 的心得。也希望舊讀者們能不斷提供意見，與我們密切交流！

● 您由何處得知 **狂戀瘋琴**？

□老師推薦＿＿＿＿＿＿＿＿＿＿＿＿＿＿＿＿＿（指導老師大名、電話）　　□同學推薦

□社團團體購買　　□社團推薦　　□樂器行推薦　　□逛書店

□網路＿＿＿＿＿＿＿＿＿＿＿＿＿（網站名稱）

● 您由何處購得 **狂戀瘋琴**？

□書局＿＿＿＿＿＿　　□ 樂器行 ＿＿＿＿＿＿　　□社團　□劃撥

● **狂戀瘋琴** 書中您最有興趣的部份是？（請簡述）

＿＿＿＿＿＿＿＿＿＿＿＿＿＿＿＿＿＿＿＿＿＿＿＿＿＿＿＿＿＿＿＿＿＿＿＿

＿＿＿＿＿＿＿＿＿＿＿＿＿＿＿＿＿＿＿＿＿＿＿＿＿＿＿＿＿＿＿＿＿＿＿＿

● 您學習 電吉他 有多長時間？

＿＿＿＿＿＿＿＿＿＿＿＿＿＿＿＿＿＿＿＿＿＿＿＿＿＿＿＿＿＿＿＿＿＿＿＿

● 在 **狂戀瘋琴** 中的版面編排如何？□活潑 □清晰 □呆板 □創新 □擁擠

● 您希望 典絃 能出版哪種音樂書籍？（請簡述）

＿＿＿＿＿＿＿＿＿＿＿＿＿＿＿＿＿＿＿＿＿＿＿＿＿＿＿＿＿＿＿＿＿＿＿＿

＿＿＿＿＿＿＿＿＿＿＿＿＿＿＿＿＿＿＿＿＿＿＿＿＿＿＿＿＿＿＿＿＿＿＿＿

＿＿＿＿＿＿＿＿＿＿＿＿＿＿＿＿＿＿＿＿＿＿＿＿＿＿＿＿＿＿＿＿＿＿＿＿

● 您是否購買過 典絃 所出版的其他音樂叢書？（請寫書名）

＿＿＿＿＿＿＿＿＿＿＿＿＿＿＿＿＿＿＿＿＿＿＿＿＿＿＿＿＿＿＿＿＿＿＿＿

＿＿＿＿＿＿＿＿＿＿＿＿＿＿＿＿＿＿＿＿＿＿＿＿＿＿＿＿＿＿＿＿＿＿＿＿

＿＿＿＿＿＿＿＿＿＿＿＿＿＿＿＿＿＿＿＿＿＿＿＿＿＿＿＿＿＿＿＿＿＿＿＿

● 最希望典絃下一本出版的 **電吉他** 教材類型為：

□ 技 巧 、 速 彈 類　　□ 基 礎 教 本 類　　□ 樂 理 、 理 論 類

● 也許您可以推薦我們出版哪一本書？（請寫書名）

＿＿＿＿＿＿＿＿＿＿＿＿＿＿＿＿＿＿＿＿＿＿＿＿＿＿＿＿＿＿＿＿＿＿＿＿

＿＿＿＿＿＿＿＿＿＿＿＿＿＿＿＿＿＿＿＿＿＿＿＿＿＿＿＿＿＿＿＿＿＿＿＿

＿＿＿＿＿＿＿＿＿＿＿＿＿＿＿＿＿＿＿＿＿＿＿＿＿＿＿＿＿＿＿＿＿＿＿＿

＿＿＿＿＿＿＿＿＿＿＿＿＿＿＿＿＿＿＿＿＿＿＿＿＿＿＿＿＿＿＿＿＿＿＿＿

由此用膠帶貼上

請您詳細填寫此份問卷，並剪下 **傳真至** 02-2809-1078，
或 **免貼郵票寄回** ˝典絃音樂文化國際事業有限公司˝。

| 廣　告　回　函 |
| 台灣北區郵政管理局登記證 |
| 北　台　字　第 8 9 5 2 號 |
| 免　　貼　　郵　　票 |

TO：251

新北市淡水區民族路10-3號6樓

典絃音樂文化國際事業有限公司

Tapping Guy 的 ˝X˝ 檔案　　　　　　　　（請您用正楷詳細填寫以下資料）

您是 □新會員 □舊會員，您是否曾寄過典絃回函 □是 □否

姓名：＿＿＿＿＿＿＿ 年齡：＿＿＿ 性別：□男 □女 生日：＿＿＿年＿＿＿月＿＿＿日

教育程度：□國中 □高中職 □五專 □二專 □大學 □研究所

職業：＿＿＿＿＿＿＿ 學校：＿＿＿＿＿＿＿ 科系：＿＿＿＿＿＿＿

有無參加社團：□有，＿＿＿＿＿＿＿社，職稱＿＿＿＿＿＿ □無

能維持較久的可連絡的地址：□□□-□□＿＿＿＿＿＿＿＿＿＿＿＿＿＿＿

最容易找到您的電話：（H）＿＿＿＿＿＿＿＿＿ （行動）＿＿＿＿＿＿＿＿＿

E-mail：＿＿＿＿＿＿＿＿＿＿＿＿＿＿（請務必填寫，典絃往後將以電子郵件方式發佈最新訊息）

身分證字號：＿＿＿＿＿＿＿＿＿（會員編號） 回函日期：＿＿＿年＿＿＿月＿＿＿日

SP-20160

超值套書優惠方案

吉他地獄訓練

原價1000 套裝價 NT$750元

超絕吉他地獄訓練所 [叛逆入伍篇]
超絕吉他地獄訓練所

歌唱地獄訓練

原價1000 套裝價 NT$750元

超絕歌唱地獄訓練所 [奇蹟入伍篇]
超絕歌唱地獄訓練所

鼓技地獄訓練

原價1060 套裝價 NT$795元

超絕鼓技地獄訓練所 [光榮入伍篇]
超絕鼓技地獄訓練所

貝士地獄訓練

原價1060 套裝價 NT$795元

超絕貝士地獄訓練所 [決死入伍篇]
超絕貝士地獄訓練所

貝士地獄訓練 新訓＋名曲

原價860 套裝價 NT$504元

超絕貝士地獄訓練所 [基礎新訓篇]
超絕貝士地獄訓練所 [破壞與再生的古典名曲篇]

超縱電吉之鑰

原價1040 套裝價 NT$728元

吉他哈農　狂戀瘋琴

窺探主奏秘訣

原價1160 套裝價 NT$870元

狂戀瘋琴　365日的 電吉他練習計劃

手舞足蹈 節奏Bass系列

原價840 套裝價 NT$630元

用一週完全學會 Walking Bass　BASS 節奏訓練手冊

晉升主奏達人

原價1060 套裝價 NT$795元

金屬主奏 吉他聖經　金屬吉他 技巧聖經

縱琴揚樂 即興演奏系列

原價960 套裝價 NT$672元

用5聲音階 就能彈奏！　以4小節為單位 增添爵士樂句 豐富內涵的書

風格單純樂癡

原價1280 套裝價 NT$960元

獨奏吉他　通琴達理 [和聲與樂理]

揮灑貝士之音
原價860 套裝價 NT$600元

貝士哈農　放肆狂琴

飆瘋疾馳 速彈吉他系列

原價980 套裝價 NT$735元

吉他速彈入門　為何速彈 總是彈不快?

聆聽指觸美韻

原價840 套裝價 NT$630元

初心者的 指彈木吉他 爵士入門　39歲開始彈奏的 正統原聲吉他

舞指如歌 運指吉他系列

原價840 套裝價 NT$630元

吉他·運指革命　只要猛烈 練習一週！

天籟純音 指彈吉他系列

原價960 套裝價 NT$720元

39歲 開始彈奏的 正統原聲吉他　南澤大介 為指彈吉他手 所準備的練習曲集

五聲悠揚 五聲音階系列

原價900 套裝價 NT$630元

吉他五聲 音階秘笈　從五聲音階出發 用藍調來學會 頂尖的音階工程

共響烏克輕音

原價759 套裝價 NT$570元

牛奶與麗麗　烏克經典

典絃音樂文化出版品

· 若上列價格與實際售價不同時，僅以購買當時之實際售價為準

新琴點撥 ▶線上影音
NT$420.

愛樂烏克 ▶線上影音
NT$420.

MI獨奏吉他
〈MI Guitar Soloing〉
NT$660.（1CD）

MI通琴達理─和聲與樂理
〈MI Harmony & Theory〉
NT$660.

寫一首簡單的歌
〈Melody How to write Great Tunes〉
NT$650.（1CD）

吉他哈農〈Guitar Hanon〉
NT$380.（1CD）

憶往琴深〈獨奏吉他有聲教材〉
NT$360.（1CD）

金屬節奏吉他聖經
〈Metal Rhythm Guitar〉
NT$660.（2CD）

金屬吉他技巧聖經
〈Metal Guitar Tricks〉
NT$400.（1CD）

和弦進行─活用與演奏秘笈
〈Chord Progression & Play〉
NT$360.（1CD）

狂戀瘋琴〈電吉他有聲教材〉
NT$660. ▶線上影音

金屬主奏吉他聖經
〈Metal Lead Guitar〉
NT$660.（2CD）

優遇琴人〈藍調吉他有聲教材〉
NT$420.（1CD）

爵士琴緣〈爵士吉他有聲教材〉
NT$420.（1CD）

鼓惑人心I〈爵士鼓有聲教材〉 ▶線上影音
NT$450.

365日的鼓技練習計劃
NT$500.（1CD）

放肆狂琴〈電貝士有聲教材〉 ▶背景音樂
NT$480.

貝士哈農〈Bass Hanon〉
NT$380.（1CD）

超時代樂團訓練所
NT$560.（1CD）

鍵盤1000二部曲
〈1000 Keyboard Tips-II〉
NT$560.（1CD）

超絕吉他地獄訓練所
NT$500.（1CD）

超絕吉他地獄訓練所
─暴走的古典名曲篇
NT$360.（1CD）

超絕吉他地獄訓練所─叛逆入伍篇
NT$500.（2CD）

超絕貝士地獄訓練所
NT$560.（1CD）

超絕貝士地獄訓練所─決死入伍篇
NT$500.（2CD）

超絕鼓技地獄訓練所
NT$560.（1CD）

超絕鼓技地獄訓練所─光榮入伍篇
NT$500.（2CD）

超絕歌唱地獄訓練所
NT$500.（2CD）

■ Kiko Loureiro電吉他影音教學
NT$600.（2DVD）

■ 新古典金屬吉他奏法大解析 ▶線上影音
NT$560.

■ 木箱鼓集中練習
NT$560.（1DVD）

■ 365日的電吉他練習計劃
NT$560. ▶線上影音

■ 爵士鼓節奏百科〈鼓惑人心II〉
NT$420.（1CD）

■ 遊手好弦 ▶線上影音
NT$360.

■ 39歲彈奏的正統原聲吉他
NT$480（1CD）

■ 駕馭爵士鼓的36種基本打點與活用 ▶線上影音
NT$500.

■ 南澤大介為指彈吉他手所設計的練習曲集 ▶線上影音
NT$520.

■ 爵士鼓終極教本
NT$480.（1CD）

■ 吉他速彈入門
NT$500.（CD+DVD）

■ 為何速彈總是彈不快？
NT$480.（1CD）

■ 自由自在地彈奏吉他大調音階之書
NT$420.（1CD）

■ 只要猛練習一週！掌握吉他音階的運用法
NT$540. ▶線上影音

■ 最容易理解的爵士鋼琴課本
NT$480.（1CD）

■ 超絕貝士地獄訓練所-破壞與再生名曲集
NT$360.（1CD）

■ 超絕貝士地獄訓練所-基礎新訓篇
NT$480.（2CD）

■ 超絕吉他地獄訓練所-速彈入門
NT$480.（2CD）

■ 用五聲音階就能彈奏 ▶線上影音
NT$480.

■ 以4小節為單位增添爵士樂句豐富內涵的書
NT$480.（1CD）

■ 用藍調來學會頂尖的音階工程
NT$480.（1CD）

■ 烏克經典─古典&世界民謠的烏克麗麗
NT$360.（1CD & MP3）

■ 宅錄自己來─為宅錄初學者編寫的錄音導覽
NT$560.

■ 初心者的指彈木吉他爵士入門
NT$360.（1CD）

■ 初心者的獨奏吉他入門全知識
NT$560.（1CD）

■ 用獨奏吉他來突飛猛進！
為提升基礎力所撰寫的獨奏練習曲集！
NT$420.（1CD）

■ 用大譜面遊賞爵士吉他！
令人恍然大悟的輕鬆樂句大全
NT$660.（1CD+1DVD）

■ 吉他無窮動「基礎」訓練
NT$480.（1CD）

■ GPS吉他玩家研討會 ▶線上影音
NT$200.

■ 拇指琴聲 ▶線上影音
NT$450.